U0086225

樂海無涯

黃友棣 著　　東大圖書公司 印行

國立中央圖書館出版品預行編目資料

樂海無涯／黃友棣著. --初版. --臺北
市：東大發行：三民總經銷，民84
面；　　公分
ISBN 957-19-1917-9（精裝）
ISBN 957-19-1918-7（平裝）

1.音樂—論文，講詞等

910.7　　　　　　　　　84010888

著作人　黃友棣
發行人　劉仲文
著作財
產權人　東大圖書股份有限公司
　　　　臺北市復興北路三八六號
發行所　東大圖書股份有限公司
　　　　地　址／臺北市復興北路三八六號
　　　　郵　撥／〇一〇七一七五——〇號
印刷所　東大圖書股份有限公司
總經銷　三民書局股份有限公司
門市部　復北店／臺北市復興北路三八六號
　　　　重南店／臺北市重慶南路一段六十一號
初　版　中華民國八十四年十一月
編　號　E 91029
基本定價　肆元陸角
行政院新聞局登記證局版臺業字第〇一九七號

ISBN 957-19-1918-7（平裝）

灩澦堆前「對我來」(題端)

長江東流，必須經過許多巉巖峭壁，亂石險灘；然後能夠抵達那浩瀚無涯的大海。

長江三峽，是險阻最多的地方，位於四川與湖北之間，連綿七百里，重巖叠嶂，隱天蔽日。

由西而東，瞿塘峽最險，巫峽最長，西陵峽水勢漸趨平夷，故又稱爲夷陵峽。

三峽的名稱，其實並不統一；峽名大小十數，隨地而有不同的命名。有以巫峽，西陵峽，歸峽爲三峽；也有以西陵峽，明月峽，黃牛峽爲三峽。今日我們常用的名稱，是瞿塘峽，巫峽，西陵峽。

唐代詩人李白的「長干行」云：

……十六君遠行，瞿塘灩澦堆；

五月不可觸，猿聲天上哀。……

灩澦堆是叢叢亂石的名稱，也稱爲淫預堆，猶豫堆，或稱爲英武石，燕窩石。這堆亂石，位

於瞿塘峽口。石堆之旁，水勢湍急，激成漩渦，常為舟行之患。根據史書所記，四五兩月，情況更為險惡：故行者歌云：

淫預大如馬，瞿塘不可下。

淫預大如牛，瞿塘不可留。

南北朝（公元五世紀）梁、簡文帝（蕭綱）所作的歌云，「淫預大如襆，瞿塘不可觸」。生於簡文帝二百年後的李白，詩云，「五月不可觸」，正是受簡文帝的詩句所引發。

灧澦堆的崖上刻有「對我來」三個大字，以警惕操舟者；因為對石而行，則舟隨水旁流，可以避免撞石之險。若想避石而行，則必為急流捲入漩渦之中，觸石立碎。「對我來」三個大字，也不知是何人所書。當地人附會謂是諸葛亮手筆；因為其中藏有超凡的智慧。「對我來」三個大字，實在是給後人明示玄機：

面對困難，勇往直前；

似乎危險，實則安全。

因為心驚膽戰，瑟縮不前；反而易陷絕境，更不安全。這並非教人要暴虎憑河，而是教人時時準備，處處小心。「明知山有虎，偏向虎山行」，就是這個意思。這是教我們必須勇敢，遲疑畏

縮的朋友們，應該醒了！

長江之水，輕快地通過了灩澦堆，必可安然抵達無涯的大海。今仿愚公移山的見解，爲之讚

曰：

樂海廣潤無涯，難見彼岸，
個人韶華有限，消逝匆匆。
海洋縱使茫茫，却難增長，
我有年青後輩，持續無窮。
祝我兄弟姊妹，和諧團結，
終能遍航樂海，共慶豐功。

樂花朵朵遍地開 （代序）

我愛音樂之美，更愛與眾人同賞音樂之美。為了要幫助人人都能認識音樂的美之所在，我不得不趕快學奏琴，學唱歌；更要努力學和聲，學對位，學作曲，學指揮；而且，為了現實需要，我必須尋求中國風格和聲與作曲的途徑。在實踐的過程中，我乃切實認識到「音樂無國界」這句話，只是片面之辭，殊不可靠。縱使「四海皆兄弟」，「天下共一家」；我們這優秀的民族性格，決不可輕易拋棄。

為了貫徹助人賞樂的心願，就招來了一串串連鎖的困難；恰似想替小妹妹捉一隻小小的青蛙，竟然捉來了一條長長的青蛇。從此，我就被捲入了這個音樂教育的漩渦中，無怨無悔地消磨了我一生的歲月。

關於我的工作，許多朋友常感到難於為我定位。我從事作曲，但並非專業；稱我為作曲家，話實在未夠份量。我經常演奏，也不是專業；稱我為演奏家，我也是未能及格。我指揮合唱，我發表論文，我登臺講解；但也不是指揮，不是作家，不是學者；老實說，我只是一個忠誠的音樂

教育工作者而已。

縱觀我國初期的樂人，皆非純粹的音樂專才。只因環境需要，挺身而出；恰似暴雨乍至而溝渠淤塞，爲之掃除積垢，就被稱爲掃渠專家了。

我刻意要使用音樂爲「全人教育」(Whole-Man Education) 的工具。這是我國聖賢的明訓，我只是矢志力行而已。我登臺演奏與創作樂曲，就成爲我的份內工作。我重視詩與樂的結合，努力要用音樂之弓，把詩詞之箭射進衆人的心裡；所以不得不尋求中國風格的和聲方法。我力求中國音樂中國化，所以禁不住要大聲疾呼，要喚醒生長於森林中的泰山，盼他不再終日跟隨猿猴亂竄。我着力要使音樂大衆化，生活化，盡量創作易唱易懂的合唱歌曲，使人人不僅聽賞，且能參與。我要把民間歌曲高貴化，所以設計使用對位技術，串珠成鍊，以增光彩；我要編作大型的合唱民歌組曲，使能與交響曲，協奏曲，大歌劇的地位並列。要評審我的工作，最好兼顧樂教設計與樂曲創作，而不是只談音樂之美：

1. 樂教設計——是我從勤勞的工作之中所獲得的深刻教訓。好比在忙亂中找得應付方法的工友。縱使人人都誇他身手敏捷，他也不敢自滿；因爲，他明白，愚者千慮乃是他常持的習慣，偶獲成功只是「行者必至」的自然結果而已。

2. 樂曲創作——是我從痛苦工作之中所獲得的眞實經驗。恰似在海灘上檢到亮麗貝殼的孩子。縱使人人都讚其標致晶瑩，他也不敢居功；因爲，他曉得，創造貝殼乃是造物主的才華，順

手偶得只是「盡其在我」的本份責任而已。

遍觀我所寫的文稿與樂曲，其產生的原因，並非由於閒來無事，以此自娛；而是因為環境所需，急待應用。有時是十萬火急，倚馬待命，連稍加思索的片刻，都不容許。老實說，應付如此的急需，只盼錯誤較少，不敢奢求有功了！

我們都曉得，藝術園地之中，沒有創作就沒有生命；而生命的進行，並非短途競賽，卻是馬拉松跑。在我有生之年，根本難以見到勝負；實在也不必要評定勝負，但求心之所安，便是最佳成績了！

此冊之內，包括「往事憶述」與「作品解說」兩項材料：

第一項「往事憶述」是記敘抗戰前後的樂教生活，其中包括「生命歷程」與「作品彙誌」兩部份。「生命歷程」是掙扎求存的往事，是到訪者所常問的材料。「作品彙誌」則為音樂作品與文稿發表的流水賬，其中加入附記，以明當時的環境實況。

第二項「作品解說」是選出近年所作的部份材料，加以簡明的介紹，以說明作品的內容。

承蒙劉星老師與何照清老師，不辭辛勞，為我校讀原稿，並賜後記；特在此敬誌謝忱。

民國八十四年（一九九五年）誌於高雄

樂海無涯　目次

題端　灧澦堆前「對我來」

代序　樂花朵朵遍地開

往事憶述

往事憶述

一 黑水濠邊

這是「七七」抗戰前三年（一九三四年）的事，當時我執教於南海縣佛山鎮的一間縣立中學。

這個古鎮的老百姓們生活於恬靜氣氛之中，對於救國工作，仍然陌生得很。

這個夏日黃昏，我獨自漫步於古鎮西門城外的護城濠邊，心中不安，思潮起伏。

在前一天的晚上，我專誠去聆聽當地各校聯合舉辦的一場愛國歌曲演唱大會，給我留下甚不愉快的印象。在該演唱會中，主持人感情豐富而經驗不足。各校的演唱者，非常熱心；可惜有聰明而無才幹。聯合演唱的總指揮，技巧熟練而態度冷漠，有如冰雕塑像。聽眾們都來趁熱鬧，找尋刺激，全無愛國熱誠，聽完唱歌，一哄而散。這種情形，使我感到萬分煩惱。這樣落後的國家，

這樣散漫的民眾，如何能與強敵對抗呢！

在這個寂靜的黃昏，我獨自走出古鎮城外，沿着護城濠邊，漫步前行，盼能冷靜地想出更有效的愛國宣傳方法。

這條護城濠水，寬不及二丈。對岸都是稻田，這邊是一條泥路；路邊叢生着茂密的竹林，竹林下都是破舊的木屋，住滿一群安份守己的老百姓。他們對於外邊如火如荼的救國運動，全不關心，依舊過着恬靜安祥的生活。在這太陽已落，餘霞滿天的時刻，各人疏疏落落散坐在門前乘涼。幼童與雞犬，穿梭來往於衆人之間，顯出一片寧靜中的混亂，同時也是一片混亂中的寧靜。

這條護城濠中，漲滿了黑色的流水，水面上浮滿各式各樣的垃圾，空氣中瀰漫着一片輕微的惡臭。乍看來，這濠似是一池死水；然而，潮退潮長，浮在水面的青萍，水藻，以及許多破爛雜物，仍能慢慢移動，顯示濠中的水，仍然蘊藏着微弱的生命力。

每一住戶，都在屋前的濠邊，把一具捕魚的小網浸入水裡。當他們輪替地把網拉起，就爲衆人帶來了連綿不斷的歡樂。現在，這戶的男子，把網拉起了；網的中央便形成了兩尺寬的圓形水渦。衆人都定睛注視着這個水渦，因爲其中藏着無窮希望。

網裡水渦之中，全是一些青萍，水藻，更有爛木頭，破燈籠等等雜物。女人們就紛紛發表高見：

「爛木頭曬乾之後，燒起來，火力特別猛呀！」

「破燈籠也可以曬乾來當柴燒啊！」

「破燈籠裡，說不定躲着一條大鱔魚哩！」

舉網的男子，全然不理會她們的議論，把竿一脫手，網就再沉入黑水之中；

又施施然隨水而去了。在此環境之中，女人們可以大發議論；但全然不受重視。這個網剛沉入水

中，鄰居的網又被拉起。就是如此，一個接一個，神秘的希望，源源而來，揭之不盡，為衆人的

無聊生活，增添了無窮樂趣。

隨着，這家的大哥，又把網拉起了。在一堆青萍與雜物之下，忽有銀白的鱗光一閃。「快些！

快些！」女人的興奮叫聲，鼓動衆人齊聲喝采，「有魚啊！有魚啊！」

拉網的那位大哥，因為突然的好運降臨，笑得雙手都發軟；他盡力把網拉起，魚兒被困在

網中亂跳，衆人則圍攏岸邊大笑。大哥拿起長竿的小兜，伸出去要兜魚。十歲的小弟也上前幫忙。

網中的魚兒跳個不停。大哥並不熟練，兜來兜去，總兜它不着。看熱鬧的衆人，就紛紛發表意見：

「很大的一條魚啊！」（這是羨慕的讚美）。

又有人善意地捧場，「是土鯪魚？」（土鯪魚是一般人認為鮮味的魚）。

「那裡是土鯪魚！最多不過是紅眼鯪吧！」有人刻薄地喝倒采。（紅眼鯪被認為是劣等的

大哥兜來兜去，只兜到青萍與垃圾。直至魚兒掙扎得倦了，無力再動，大哥乃能善用兜兒；

魚）。

但，魚身很滑，兜到了，又滑脫。他每次失手一次，衆人就哄笑一次。

小弟上前，用手把網扯近身邊。衆人不約而同地，齊聲讚美，「啊！這樣纔對呀！」

小弟不用小兜，伸手到網中捉魚。衆人又齊聲讚美，「眞夠聰明啊！」

小弟把魚抓到了，衆人又齊聲歡呼；可是，魚兒一擺動，差一些就滑到網外的濠

水中去。衆人爆出突然的大笑聲，驚動屋內年老的爸爸。他聞聲，急步走了出來，鐵靑面孔，其

快如電，從大哥手中奪過小兜，狠狠的一巴掌搋在小弟的頭上，大喝「走開！沒用的傢伙！」

衆人的笑聲，突然停止。孩子被打了一巴掌，退了兩步，哭起來。

老爸伸出小兜，一動就把魚兜起，順手把魚塞進那隻半身浸在黑水中的長頸簍裡，再把網重

新放入濠中，然後飄然返身入屋。衆人哄然大笑，夾着喝采「果然是個老手！」

這條魚所帶來的熱鬧，與前晚演唱會的情況相比，實在完全相似。

舉網兜魚的大哥，相當於演唱會裡的主持人，感情豐富，經驗不足，時時失手，惹人哄笑。

小弟相當於那群熱心的演唱者，有聰明而缺訓練，有幹勁而欠才華。老爸相當於那位聯合演唱的

總指揮，技巧熟練而態度冷漠。衆人則似大會中的諸位來賓，只是到來趁熱鬧，找刺激；說些風

涼話以炫耀機智，說些刻薄話以挖苦他人。

在教育水準低下的環境中，向他們解說任何崇高的理想，都是白費。只有切實推行國民教育，

乃能協助衆人跳出愚昧的牢籠。

日月升沉，黃昏的風仍是輕輕地拂；

潮長潮退，黑濠的水仍是默默地流。

暮色漸深，燈火漸暗，

濠邊人家，笑語之聲已趨沉寂；

整個古鎮，也都悠然入睡了。

二　瘋病病童

這是「七七」抗戰的前一年，（一九三六年），雖然戰爭尚未開始，而抗日的怒火已經狂燒。

我們忙於訓練集體歌唱，從事愛國宣傳，喚起全國同胞，誓死捍衛國家。

我的老同學伍先生，當時任教於廣州市東南的東莞縣。他平日熱心帶領學校的演劇隊與合唱團，不辭勞苦，上山下鄉，宣傳救國。他認為各校合唱團的歌唱技巧太過幼稚，必須設法改進。他曉得我當時在廣州市協助青年會主辦的民眾歌詠團，頗有經驗；又知道我在佛山曾經聯合多校學生舉行二千人合唱救國歌曲，甚獲好評；於是與我約定，在八月初旬，偕我同往東莞縣，做一次樂教輔導的義務巡迴工作。他所擬定的日程，是偕我由廣州出發，先搭廣九鐵路快車到石龍，

（這是廣州到香港的中間大站，行車約需二小時）。是夜住在石龍，聆聽當地各校聯合舉辦的愛國歌曲演唱大會；聽完立刻爲眾人講話，檢討其得失，以求改進之方。次日凌晨，我們由石龍搭公車到東莞縣城，該晚聆聽當地各校合唱團的演唱，並予批評指導。我同意他的安排，依照他的設計進行。

我們於一九三六年八月五日中午抵達石龍，與各校的校長和音樂老師敘晤。因爲其中多爲熟識的老朋友，所以感情非常融洽。在歌唱晚會中，我所見到的，各人歌唱技術之共通毛病，都是呼吸不當，口形不確，姿態不正；歌聲太重，鼻音太濃。這些欠缺深度而沒有共鳴的歌聲，合唱起來，恰似油與水之混雜，既不和諧，兼且刺耳。聽眾們對此，知識尚淺，不能分辨優劣，總以爲聲音強大就是勇壯，拼命叫喊就是激昂。其實，這些都是病態的歌聲。我認爲必須把握這個教育機會，教好唱眾，同時也教好聽眾。音樂老師們都同意我的見解。他們都說，假以時日，通過訓練，必能改善過來。在此敘會之中，留下了充滿希望的欣慰心情，使我感到獲得新生的喜悅。

八月六日清晨，伍先生與我同到公車站，預備去東莞縣城。爲時尚早，車廂裡疏落地只坐着幾位搭客。在車門的梯級之側，默然坐着一個年約七歲的男童，他雙手緊抱着包袱，並拿着一柄

雨傘。在此炎熱的早晨，他戴着一頂舊氈帽，帽簷拉得很低，俯着頭，下頷緊貼着胸口。我無法看到他的臉，只見到他耳根紅腫，似乎患了皮膚病。

也許這個病童，當地居民平日都已見過，所以對他並不陌生。伍先生與我也走上了車，坐定了位置。那時，有一位商人要上車，看見病童坐在梯級之側，便大聲喊，「喂！坐在梯口，看摔死你啊！」喊完話，他也走入車廂坐下了。

另一位婦人要上車，一見到病童，就用手掩住鼻，倒退了兩步，回轉身，重重地吐了一口唾沫，大聲罵，「呸！死瘋癩仔！走開！」

那位售票員，聞聲快步上前，對病童厲聲斥責，「下車！走路去！」

這個病童無可奈何地由梯級走了下來，站在車旁，茫然不知所措。這時，坐在車廂內的一位中年男子，非常謙遜地，用本地的鄉音，徐緩地向各人解釋。我雖然未能聽懂他所說的每一個字，而我却明白他所說的內容；其概要是：

——各位鄉親，這孩子的父親，在生前是我的朋友；八年前不幸病逝了！這孩子的母親，就是因爲生下這個遺腹子而患了產後熱，死在醫院中。家裡留下一個貧窮的祖母，替人種菜度日。這孩子很可憐，生下來就無人照料。當時醫院裡有一位產婦，生下了一個女嬰，這女嬰生下來就夭折。這位產婦很仁慈，自願給這孩子哺乳；但，只哺乳一次，就被醫院裡的醫師阻止。原因是，這位產婦體中潛伏着瘋癩病菌。

這孩子是用米湯餵大的。六年來，他生長得很正常；但，去年開始，病狀就顯現出來。看！就是變成現在這個樣子：耳朵紅腫起來，皮膚呈現斑紋。人人見到他，就如見了鬼！我給他戴起氈帽，乃敢出門，免得人見人怕！

這真是活受罪！教他如何過日呢？但，這孩子實在是無辜的啊！今天，我自願帶他到縣城，入醫院徹底檢查；如果真是患了痳瘋病，就立刻送他入住痳瘋病院。如此，一可以不再開罪於各位鄉親，二可以使孩子獲得一條生路。我知道，他的出現會惹人討厭；所以叫他坐在梯口。不料又冒犯了各位鄉親，真是萬分抱歉！敬請高抬貴手，多多包容吧！

各人聽了這番謙遜的說話，都默默無語。此時，我的老同學伍先生就仗義執言，提高嗓子向各人解說：──痳瘋病只是一種皮膚病，實在也並不容易傳染；所以大家不必害怕。現在醫學昌明，痳瘋病已經不再是絕症了；經過治療，必能康復，不必擔心。目前，去醫院檢查，乃是最佳辦法。請大家給以同情，賜以援助，使他渡過難關。大家積福在天，必然善有善報。──這時，伍先生大聲招呼那孩子上車，並說明，可以來坐在他身邊。那孩子受到招呼，仍然心怯，站在車旁，不敢上車。伍先生再加催促，那位售票員也幫忙呼喚，那孩子乃不勝惶恐地，瑟縮走進車廂；只見他羞慚滿面，淚濕眼眶。

售票員溫和地帶他走到放置行李的角落，教他坐在地板之上。這時車將開行，上車的搭客漸多；各人上了車，便把行李順手扔向車廂的角落。售票員便大聲叫喊，「喂！不要亂扔行李！小心

他們醒覺起來呢？

眾人無知，竟把病童當作魔鬼，把癩狗當作天仙；是非不明，善惡不分，我該用什麼方法使

病聲，都很可愛。

這天的晚會，我們聽歌之時，眾人聽到病態歌聲，却似得聞仙樂，無限傾心；似乎聽得到的

病容，特別可怕。

這天的早晨，我們搭車之時，眾人看見瘋病童，就如見到魔鬼，不勝厭惡；似乎看得見的

歌聲，而聽眾却齊聲喝采，讚美有嘉，使我不勝感慨。

音太濃，欠缺深度而沒有共鳴的歌聲，合唱起來，似油加水，既不和諧，兼且刺耳。這是病態的

無差別。各人歌唱技術之共通毛病，仍然是呼吸不當，口形不確，姿態不正；加之喉音太重，鼻

八月六日，在東莞縣城的各校聯合演唱晚會中，我所見所聞，與前晚在石龍的演唱情況，並

透我心，永不磨滅。

我們道謝，我乃見到他的眼眶中，滿是淚水，閃耀着晶瑩的亮麗；這是重獲新生的喜悅光芒，直

請勿過份憂心。這位老實的鄉人就呼喚孩子，「快來謝謝這兩位好心的先生」。孩子抬起頭來，向

汽車抵達東莞縣城，搭客魚貫下車。我對那位鄉人說，孩子入住醫院之後，情況必能好轉，

撞倒側邊的孩子！」

我真盼望能有孫悟空的本領：拔一撮毫毛，喝一聲「變」！立刻可以化為千千萬萬個優秀的聲樂老師，遍赴各地，把人人的歌唱技術改好，使全國同胞，都能唱出健康壯麗的歌聲，歌頌中華民族的浩然正氣。

悠悠歲月，此事距今，不覺快滿六十年。滄海桑田，世情多變，我的老同學伍先生，早已默然歸山去了。雖然我不曾再見到當年那個瘋病童的病態身軀，雖然我未有再聽到當年那些合唱團員的病態歌聲；但在此現實的環境中，病童仍然處處存在，病聲仍然時時出現。我們必須抱着無限的忍耐，同情他們，安慰他們，幫助他們，教導他們，為人間清除苦難。

只要是這些病體病聲仍未消滅，處處蔓延；我們就決心不辭勞苦留在世上，保衛眾生。

憑藉愚公移山的精神，我們必能用同情使人間開遍芬芳花朵，用愛心把世界化作錦繡天堂。

三 在緊急疏散的日子裡

這是抗戰結束前一年（一九四四年七月）之事。

這場戰爭，根本沒有前方與後方的分別。我們無從預料死亡的時刻，也無權選擇死亡的地點，我們無力去改變當前的局勢；但、却可以改正自己的心情，去適應現實的環境。

我們的生活之中，經常是煩惱與喜悅互相糾纏；煩惱之中有喜悅，喜悅之中有煩惱。要保存生命的活力，我不願天天喪着臉；於是決心：在逃亡路上不忘欣賞，在苦惱來時細心品嘗。

引言

一九四四年七月，是抗戰末期，日軍要打通粵漢鐵路，粵北與湖南的沿線地區，同時奉命緊急疏散。我當時所任職的兩個機構，皆須立刻遷移：國立中山大學師範學院奉命遷往東江，省立藝術專科學校奉命遷往西江羅定縣；我必須加以抉擇。中山大學的組織較為龐大，辦事比較容易；藝專的財力薄弱，人力不足，到羅定物色校址，必遇重重困難。為了協助他們渡過危難，我該與藝專同往西江去。

當時，中山大學師範學院位於粵北樂昌縣的管埠鄉。疏散命令頒下，我立刻要執拾行裝。其實，我的行李很簡單，除了一些樂譜，文稿，隨身衣物與一把提琴之外，別無長物。只是，從學院圖書館借來那五冊又厚又重的音樂辭典，我必須立刻送還圖書館。

圖書館的職員却不肯收。說，「兩日前，我們奉命把全部藏書裝箱，現在不能再收了！你自己把它保存吧！」這是學校的公物，也是我所敬愛的書本，我不能不負責保護它：只好捧着它逃難了！

這時，有一位梁先生剛從湖南返回廣東，專誠步行兩里，走到師範學院來看我。他是我的舊學生，昔日他在初中讀書時，我義務教他學奏風琴；後來他升入師範學校，我又教他奏提琴，學

作曲。抗戰期中，他到粵北，在藝術訓練班畢業後，我曾介紹他到湖南教中學。現在湖南也奉命緊急疏散，他立刻回到廣東，想跟隨藝專遷到羅定，然後再作打算。他在湖南任教，那邊是產米之鄉，教師的薪酬較廣東高出很多；年來，他把每月收入積存，買了不少金飾保值。他想起以往我曾義務教他多年，常懷報答我的辛勞；他知道我素無積蓄，欲在疏散期間與我同行，以便照顧我的生活。我感謝他的好意，就把文稿與衣物，連這五冊厚而重的辭典，以及我的提琴，請他搭車帶到連縣，隨藝專校具一起去羅定。我輕身上道，沿途要訪問幾位老朋友，數天之後，乃與他在連縣城會合。

當時，師範學院有兩位體育系的助教，也是我的舊學生，要到連縣探望家人，不想爭搭公路汽車，決心與我徒步赴連縣。我們擬定的行程如下：

第一晚，住在砰石火車站旁金雞嶺腳的小旅店。這些小旅店之中，有一家的老闆夫婦與我們較爲熟識，我們最喜歡這間旅店，是因爲蚊帳被舖最潔淨。

第二晚，住在砰石鎮西五十里的栗源堡鄉。該地是中山大學農學院的所在地。我們都有很多老朋友在該處，可以暢敘一日，然後繼續登程。

第三晚，住在中途的村鎮，要看當時情況決定。

第四晚，住在星子墟外的兒童保育院。次早即可搭艇到連縣城。

開始的兩天，我們依照所定的日程行事，樣樣順利。後來，因遇大雨，就不得不臨時改變行

程，真是人算不如天算。我以為，到了羅定之後，便要守在那邊，等候戰事結束；卻不曉得顛沛流離，奔馳各地。一年之後，一顆原子彈就結束了這場戰爭！

下面所記，是緊急疏散之時，在流亡途中的巧妙遭遇。所記的，皆為真實之事；其中人物姓名，並非重要，所以不提，偶為便於敘述，乃提其姓。全篇記事之中，不談那些令人憂心的煩惱之事，只記那些令人喜悅的欣慰之情；由此我們就可以明白，人生儘多煩惱，也有不少喜悅在其中。

（一）金雞嶺下

砰石火車站，位於金雞嶺旁，離砰石鎮街市，徒步約需半小時。這座金雞嶺，也並非高山而是小岡。沿着山岡腳邊，有一列小旅店，專供夜間的火車旅客歇宿。因為這只是一個過路站，商店不多。

金雞嶺在當地，也可說是名勝之一；其得名的原因，是嶺頂有一堆石塊，遠看宛如一隻孵卵的母雞；雞嘴向北，（湖南），雞尾向南，（廣東）。民間傳說，此雞專吃湖南米而生蛋給廣東；所以湖南人每一說及，便得意洋洋，自命為施主。我對他們說，這隻金雞實在是把美妙的歌聲唱向湖南，而將臭糞撒給廣東；湖南人應該感謝廣東人之肯替歌星掃糞。湖南人最不愛聽這些話了。

金雞嶺雖然不是高山，但近日傳說山上發現虎踪，於是使金雞嶺揚名遠近。旅客們受了驚嚇，個個小心翼翼；每在入夜之後，各間小旅店都緊鎖大門，不讓旅客進出。

我們所住的這家小旅店，以牀鋪潔淨馳譽遠近。我們每次去曲江必須搭夜間的火車，或者由曲江返砰石，午夜抵達，總是先向老闆娘訂房。這位老闆娘很和氣，這次我們三人來住，每人住一間房，又約定次日早晨，替我們預備早飯，飯後便即登程去栗源堡。她再三向我們提起，金雞嶺上有虎踪，並非笑話，而是真實之事，囑我們切勿疏忽；又囑我們今夜早眠，明晨早起，以策安全。

入黑之後，還未到十時，街上就非常寂靜。當時並無音響器材可用，也無電力供應。夜幕既垂，街上一片漆黑；旅店之中，油燈火光如豆。街上忽然有人狂奔而來，跑到旅店門前，大力敲門，高聲呼救，大喊有老虎追他。

這旅店的老闆娘，被嚇得異常緊張，大發慈悲，趕快開門，讓這人攢身進來，立刻把門關上，又用一張大桌子，搗塞在門後。拍門求救的，是一位中年男子，進到店來，說不出話，拼命在喘氣。

這位拍門求救的老兄，是我昔日的舊同學；因為他平日行為不檢，人人都不屑與他談話。現在，他喝得半醉，喘着氣，斷斷續續，深深感謝老闆娘救命之恩，又叙述他在火車站旁，看到一隻老虎，眼睛閃着一點綠色的光，正在向他追來，所以狂奔前來拍門求救。他嚷着被嚇得內急極

了，連忙衝進廚房去；隨即聽到缸中水聲琅琅。老闆娘焦急地大聲叫喊，「喂！那是我的水缸啊！」

她恨恨地罵，「真是醉猫！又該把全缸水倒掉！」──當時，在內地並無自來水供應。各戶人家，

每日都雇人由遠處挑井水，貯於廚房的兩個大缸中，以供一日之用。

老闆娘很仁慈，仍然替這位醉猫在廳中一角加設睡鋪，掛起蚊帳，讓他平安地睡到天亮。

其實，我們心知肚明，這位老兄大喊被虎追，狂奔前來拍門求救，乃是他求宿的唯一辦法；

若非如此，必然無人肯開門容納他。這旅店，並非離車站最近。他被虎追而仍能選擇旅店拍門求

救，可見後邊並無老虎。他所說的一點綠光，當然是車站員工手提的訊號燈。他能利用老虎來嚇

倒老闆娘，我們則懶於去拆穿他的騙術，以存忠厚。

次早，我們起來，老闆娘已替我們預備好早飯。這位醉猫，睡在廳的角落，也起來了。我就

描述虎眼閃着綠色光芒之可怕。我於是對他說，「你真是鴻運當頭了！如果不是遇到那隻單眼老

虎，老闆娘怎肯開門給你進來？將來砰石居民都知道，火車站旁有單眼老虎，金雞嶺上有生蛋金

雞，二者皆可名垂千古了！」

他當然明白我所說何事，但他不甘示弱，訕訕地答辯，「我不是金雞，我也不會生蛋給你吃，

真是抱歉得很！」

我說，「你當然不會生蛋給我吃，但你却會撒尿給人飲！比生蛋更威風！」

老闆娘在側，忍不住大聲笑起來，她很高興我替她申了那口冤氣。

（二）脚底黑痣

我與那兩位體育系的助教，夜宿於栗源堡的朋友家中，次早就徒步向連縣星子墟出發。在路上遇到兩位就讀於嶺南大學的青年學生，他們也是要到連縣，因為曾經聽過我指揮合唱團，路上相逢，倍感親切，前來向我問好，說想與我們結伴同行。交談之下，甚覺融洽，我們便成為五人團。因為五人之中，我的年紀較大，無形中我便成為這個小團體裡的發言人。

當天下午，我們來到這個小地方，名為太和墟。因為烏雲密佈，大雨將至，我們乃決定不再前行，暫宿於此。

這個小地方，來往旅客很少留宿，所以，只有一間家庭式的小客店。主人是一雙老年夫婦，有兩個女傭為助手，另有一位老人，專管後園的種菜雜務。

老闆是一位很老實的鄉人，個性和藹，老闆娘神態精明，看來是大權在握的女強人。客店裡只有三間大房，每房都有兩張牀，其中一間，已有住客。所餘兩間房，老闆娘只肯把一間房給我們五人住；另一間房，要留給她的親戚。她說，她有兩位親戚，曾托人帶信來，說此數日內，可能路經此處，所以，必須留一間房，以便她們隨時到臨。

與我們同行的兩位青年學生，態度極為謙遜，說，這個房間，就讓我們三人用；他們兩人在廳中打盹，就可熬過一夜了。我則極不同意這樣做法，因為鄉村地方蚊蟲很多，沒有蚊帳就無法安睡；而且，山中雨後，夜涼如水，沒有被服，很易着涼，一旦病倒，就難趕路了！

我與老闆娘談了多次，她始終不肯把那個房間租給我們。雖然她對我們殊不友善，但她對親戚堅守信約，這種品德，却使我敬重。我相信，她就是憑了這種穩定的個性，在人生路途之上，克服過不少風險；可能就是這種堅強的習慣，使她的丈夫心甘情願地臣服於她。然而，這個時候，她的頑固，却使我非常納悶。我深切地領會到「虎落平陽被犬欺」的況味。在此情形之下，我們除了忍耐之外，別無其他辦法。

客店的老闆替我們準備晚飯，問我們想吃甚麼菜肴。我問他，手邊有什麼最方便的材料。他說，今天不是墟期，所以沒有鮮肉供應；但後園所種的蔬菜很多，可以任我們自由選擇。

一位體育助教就說，「你們籠裡養着三隻雞，可否讓一隻給我們呢？」隨着又指着我說，「這位是我們的老師，我們今天要孝敬老師啊！」老闆娘立刻搶着答，「這三隻母雞，是養來生蛋的，絕對不可以殺！」

老闆說，「我們有大芋頭呀！」我聽他說有「大魚頭」，就非常歡喜，說，「既然有大魚頭，再加些蔬菜便夠了，不用殺雞了！」我又問，「為何只吃魚頭，不吃魚尾？」老闆答，「我們的芋頭又大又好，用不着吃芋葉芋尾」。我說，「既然只吃魚頭，就請給我們煮三個大魚頭，以便飽餐一

頓吧！」各人皆無異議，就此決定了。

當我們看見桌上擺滿許多盤芋頭，人人都笑得前俯後仰。既然已經煮好，就只好努力去吃吧！

我請老闆爲我們留起一盤，明早再吃；衆人皆沒反對。

晚飯之後，已是掌燈時份。屋外雨聲未歇。我們各人，都已清洗汗臭，換了內衣，穿上木屐，手搖葵扇，以驅蚊蟲。我們圍坐桌旁，伴着油燈，閒話家常。老闆夫婦也遠坐一隅，另一房間的兩位客人，也坐攏來湊熱鬧。

一位青年學生問我，「老師，你額上正中央的一顆黑痣，很似佛像的造型，是否老師也讀佛經？」

我不禁笑了起來。這時，老闆娘顯然對我們要談的題材，甚感興趣。她呼喚一位女傭，另端上一盞較大的油燈，放在桌上，換走那盞較小的油燈。我很明白，她是想看清楚我額上的黑痣；所以我把燈移近我面前，告訴他們，「佛經是東方聖人智慧的結晶，實在人人都該細心研讀；這與額上的黑痣並無關係。也不是額上有痣便要出家。我額上有痣，現在仍然未做和尚，就可證明黑痣與學佛無關了」。

這時，另一位青年學生就發言，「有人說，額上有痣是菩薩，脚底有痣是君王。從歷史故事看來，此言也並非沒有根據。老師的脚底可有黑痣嗎？」

我笑他太過迷信，答他說，「這些都是無稽之談罷了，不必相信」。我素來曉得，我的脚底並無黑痣；所以很想用實例來破除他的迷信。我笑着對他們說，「看！我的脚底可能有雞眼，但却沒有黑痣，一看便知」。我問，「你們想看那一隻脚底呢？」

老闆娘趕忙答，「男左女右」。

我把坐椅稍向後移，把左脚伸到桌面。各人非常好奇，不約而同地圍攏一些，在油燈之旁細看。他們每個人都瞪大了眼，愕然無語的表情，使我大吃一驚。我趕快把脚縮攏來，自己看看脚底，赫然有一顆半紅的黑痣，端端正正地，位於脚底的中央。這一嚇，非同小可，使我感到不勝尷尬：這顆痣實在也不曉得是什麼時候長出來的！我就說，「必定是長途步行，給沙粒軋出來的了！」

我愈解釋，就使老闆娘愈覺得事不尋常。從她面上的表情，我可以見到她暗自警惕；她可能感覺到，我是大有來頭的人物，所以正在整飭儀容，端莊言語；她可能忽然省悟到，這是「眞人不露相」而又一不留神露了相。

這時，衆人都停止了說話：只聽到屋外的雨聲，越下越大。老闆娘就非常嚴肅地對我說，「這位老師，必定是很有學問的高人，敬請給我指點迷津！」於是，詳細叙述她的生活概況：多年來，家務紛擾不堪，她很想放下一切，上山修道；然而，內心又很煩惱，不曉如何處理纔好。

我告訴她，「舉頭三尺有神明」，修道實在不必上山。六祖惠能說得很好，「若欲修行，在家亦

得，不由在寺」。諺云，「佛在靈山莫遠求，靈山只在汝心頭。人人有個靈山塔，好向靈山塔下修」。這些都是非常高明的見解。

我又告訴她，魚在水中生活，怕了波濤洶湧，就想上山修練，欲求升仙；但，魚離了水，就只有一條死路。說要修練，只是幻想而已。我們要超脫於紅塵，就必須在紅塵之中謀求超脫之道；避開紅塵去求超脫，實在是假超脫，是逃避而不是超脫。六祖惠能的偈語，說得很清楚，他說，「佛法在世間，不離世間覺；離世覓菩提，恰如求兔角」。菩提就是覺醒。離開人間去尋求覺醒，乃是不切實際的想法。

老闆娘感慨地說，「我在這樣煩擾不安的生活中，日日只見人來人往，心中無法獲得安寧。在此平凡的生活裡，如何能修成佛道呢？」

我告訴她，不平凡的成就，必出於極度平凡之中。俗語說，「十字街頭好修行」，這句話中，各人聽得出神，老闆夫婦更是正襟危坐，肅然靜聽。於是我為他們講述晉朝干寶所撰「搜神記」中「石山種玉」的故事：

楊伯雍侍親甚孝。父母逝世之後，下葬於無終山；他便居於山上。無終山多石而缺水，來往行人，甚以爲苦。伯雍在路邊設茶水站，以助行人。有一天，一位過路人飲水之後，送給他一斗石子，說這些石子可以種玉。伯雍把這些石子種在山上，果然長出許多晶瑩亮麗的玉。天子聞之，

又知他具有慈藹之心，乃封他爲大夫。

隨着，我便對老闆娘說，「你在此開設客店，方便來往行人，功德無量，實在就是很好的修行了。只須慈藹待人，遲早都有過路的行人，送你一袋種玉的石子。那時你就會恍然大悟，助人者得助，福人者得福，並非虛語了！也許那個過路行人，不送你一袋石子而把你的後園泥土點化成金；則你就可以隨心所欲，修橋築路，造福家鄉，多麼快樂啊！現在，你已經穩立在修道得福的路上，而且眼見大功將成，還說要離家上山，豈不是身在福中不知福嗎？」

從老闆夫婦臉上的表情，我曉得他們已經接受了我的提示。他們可能突然悟到，每日善行，都要被神靈登記在生平積德的紀錄簿裡。

這時屋外的雨聲，已趨緩和；簷前淅瀝，仍未休止。我說，「夜深了，快睡吧！明早還要上路！」

隨着，我問老闆娘，「夜已深了，你的親戚們，仍然未到，可能今夜不來了；不如就把那間房⋯⋯」。我未說完，她就欣然答應；於是，兩位助教住一間房，兩位青年學生在另一間房共睡一牀，留出一牀給我，各人皆大歡喜。

次早起來，天色晴朗，大地景物，一片清新。老闆娘已命女傭爲我們預備了早飯。端出昨晚留起的一大盤芋頭，已經煮得熱騰騰地；另外還添了一大盤白切雞肉。老闆娘說，昨日招待不週，深感歉疚，特於今早殺雞送行，以表誠意；而且，她添上一句，「這盤雞肉是不收費的」。

我想，這隻留為生蛋之用的母雞，死得實在冤枉；主人為了求福，不得不忍痛把它殺掉。我們求人行善積德，說來說去，仍是徒勞；一談石山種玉，點土成金，就立刻打動了行善的願望。我如此勸人為善，雖然俗氣得很；但在某種情形之下，仍然有其教育作用。古人所說，「有心為善，雖善不賞」，然而，有心為善，到底勝過不肯為善。在此情況之下，我們應予讚美，何必再加斥責呢！

（三）夜宿誰家

從太和墟走到星子墟，路程並不很長，早晨出發，中午即可抵達。我要把各人帶到星子墟外的兒童保育院住一夜，次早乃搭艇到連縣城。當時，保育院的主任，是我的舊學生，一周之前，我們已經通信約定。只要去到保育院，食宿都不成問題。搭艇到連縣城，更為便利；因為該院設有專船，不必焦慮。

我們走到星子中學的附近，忽然天色大變，山雨欲來，於是避入一間路邊的小食店。此時，剛有一位陳老師經過該處，看見了我，便走進店來與我招呼，我也介紹他與同行的各人見面。這位陳老師，是去年畢業於中山大學師範學院，今已在星子中學任職一年，對於當地情況，甚為熟悉。他說，此處距離兒童保育院，尚有一段頗長的路程，在風雨中，實在難以行走。星子中學離

此很近，不如我們稍候，待雨勢緩和，先到星子中學休息。該校在昨天已經奉令停課。他可以寫一張便條，給我們拿到校中，交給一位事務主任，就可安排我們到教師宿舍中住一夜。現在他急於趕返家中，因為遠地疏散，來了幾位親戚，必須他回家去招待。明天一早，他必返校來送我們去兒童保育院。他匆匆寫了一張便條交給我，又把他所住房間的鑰匙交了給我，希望我有更安靜的休息地方。

我們在這家小食店吃完米粉，等到雨勢稍歇，臨時買了五件竹笠，在雨中走到星子中學。走入星子中學校內，我們已經衣履盡濕，想到即可安頓下來，清洗汗臭，更換乾衣，感到不勝快慰。

看世事變幻無常，充份體會到，出門遇貴人，乃是天大的樂事：世界多麼美好！

星子中學校中，非常寂靜：辦公廳，事務處，空無一人。我們找到教師宿舍，尋到陳老師的住室，拿出鑰匙正想開門。此時又有三人來到門前，也拿出鑰匙來要開門。他們說是陳老師的親戚，剛從陳太太手中取得這鑰匙，是陳太太囑他們來住此室的。

世界上却有如此巧合之事！我們十足一群鬥敗了的落湯雞，又疲倦，又失望。走到學校大門，靜看門外仍然雨勢未停；我們齊坐於樓級上，默然無語，一時想不出可行的辦法。

聽到步履之聲從樓梯走下，我們便坐側一些，好讓他走過。走下樓的，是一位教師，見了我，欣然向我招呼。他自我介紹，說，他是此校的音樂教師，他認得我，只是我不認識他。半年前，他在砰石中山大學會堂，聽過我指揮師範學院合唱團演出，留下良好印象；今日偶得相逢，實在

感到異常欣幸。他相信，我們五人，必是因疏散而經此，要去連縣而為雨所困了。這樣的雨天，實在不便趕路。；不如就在此校住一夜，待明天再作行止吧！

我向他叙述剛才的遭遇，說明我們現在正陷於進退維谷的情況中。他立刻帶我們到學生宿舍，開了一間大房。他說，昨天全校奉命疏散，學生都已回家；所以宿舍之內，空然無物。他可以負責替我們向學校借用蚊帳被鋪，因為校內常有客鋪用具貯備。又說，今日的晚飯與明日的早飯，他都可命廚房辦理，由他請客，不用我們費心。現在，先讓大家洗澡，換掉濕衣，再說其他。

這一夜，在大雨聲中，我們安靜地宿於星子中學之內。次早，那位陳老師趕回校中，見到我們，說明招待不週，表示萬分歉意。我們辭別了這兩位好心的老師，順利地去到兒童保育院。

在保育院，我為全院兒童演講音樂與生活的問題，使他們充滿歡欣快樂。在晚會中，他們為全院兒童齊唱一首新歌，使人人都感到非常快樂。住了一夜，翌晨，我們乘搭該院自備的艇到連縣城。這時，我們五人都成了貴賓；各事順利，不勝愉快。

與我同行的兩位體育助教，與那兩位青年學生，臨時組成男聲四重唱，我用提琴為之伴奏；又教我借來一把提琴；雖然這個提琴很劣，但我仍然用它來為眾人演奏有趣的小曲，讓他們無限開心。

這兩天的生活，我們有如走進了神話世界，忽而似落水狗，忽而似飛天馬；使我切實地感到人生路上，變化萬千。神秘的人生路上，實在佈滿了好運與惡運，時時輪替出現。惡運之中，蘊藏着好運的種子。；好運之中，潛伏着惡運的胚芽。若無惡運，何來好運？偶逢惡運，實在不用悲

傷；遭遇好運，不必大喜欲狂。人人都聽過這首偈語：

　　欲知昔日因，今天受者是。欲知未來果，現在作者是。

實在也用不着担心，只須秉持誠心，順應自然，知足常樂，便是養生之道了。

（四）逃亡路上

　　經過長途跋涉，幾許艱辛，我隨省立藝專學校同仁，輾轉曲折，來到了廣東西江南岸的羅定縣城。得見該地一片昇平景象，心中無限喜悅。但願協助他們覓得校址，工作順利開展，就一切圓滿了。

　　因為我曾在行政幹部訓練團當了兩年音樂教官，各縣地方官員與文教工作者，都曾入團受訓；所以我與他們都有很好的情誼。在這些年來，各地學校與團體，凡請我為其作歌者，我都無條件為他們做好。又因中山大學校友，為數甚眾；我的學兄學姊，學弟學妹，遍佈各地。各人得知我以客卿身份前來協助藝專覓址復校，都樂於幫忙。每天帶我與藝專職員到各鄉巡視祠堂廟宇，選擇校地。

　　各位校長也不願放過機會，輪替地請我到各校演講奏曲，藉以提升樂教風氣。我皆一一為他

們做好，與各校人員建立了良好的情誼。

我每日都忙着爲各校編作校歌，生活歌。師範學校的校長又送來教育部最新審定的八冊小學國語課本，請我把課本內的詩歌，都作成歌曲，以供師範畢業生用爲唱遊的新教材。這件工作，甚有意義；我答應盡力完成，必可在最短期內作好交卷。

這些工作剛待開展，羅定縣政府便奉命宣布緊急疏散。（後來我們纔曉得，這是有一隊日軍奉命橫過羅定入廣西，直奔柳州，去到宜山，要破壞我們的國際機場）。這個緊急疏散的命令，給羅定的昇平社會帶來了無邊的震撼。一時人人騷動不安，個個顯得手足無措。

當地的朋友們，情誼深厚，大家合力先把藝專同仁的家眷以及校具，妥爲安置於鄉間；然後，幾位校長集合商議，要爲我個人的安全設計。他們終於同意，請一位鄉長把我帶入深山的村裡安居，議定每月給我若干担米糧，好讓我衣食無缺，安心爲各校編作音樂教材。

我收拾行裝。那五冊又厚又重的音樂辭典，我只能隨身携帶兩冊；其餘三冊，仍留交梁先生爲我保管，待有機會，再帶給我。次日凌晨，我把一些隨身衣服，與那八冊小學國語課本，並一叠五線譜紙，連同兩冊辭典，紮成包袱，馱在背上，手執提琴，隨這位年老的鄉長步入深山去。

登程之前，我先去向兩位校長辭別。一位校長把我從到脚看一遍，喃喃地說，「在烈日之下走路，沒有竹帽，怎能遠行！」他順手拿起一件大竹帽，戴在我的頭上。這種樸素純真的慈祥動作，使我忍不住潸出眼淚。我經年暴月爲衆人編作歌曲，只想帶給衆人以一些喜悅之情。但，從

來都未能做到如此親切而又自然的動作！

公路上，滿是人潮。人人扶老携幼，雜在許多牛車，馬車，木板推車之間，聯群結隊地走向鄉間去。我馱着包袱，抱着提琴，隨着年老的鄉長前行。走了不遠，後邊來了一乘轎，坐在轎上的中年男子，與這位鄉長打招呼。看見了我，他就大聲對鄉長說，「黃教授背着包袱走長途，教我怎能安心！來吧！」他命轎伕把我的包袱取去放在轎上，對鄉長說，去到大壢，便去仁德堂取回。又對我說，我與他雖然未見過面，但，一年前，我曾替他們村中的小學校作校歌，村人常懷感激；今日有緣，讓他代表村中各人對我表示敬意，也是一件好事。說完，他的轎就匆匆往前而去。我抱着提琴走路，頓覺一身輕快。感激之情，如浪濤般在心中洶湧澎湃。

鄉長帶我到大壢，從仁德堂商號取回包袱，然後步行不遠，去到羅鏡。這是深入山區的鄉村，把我安置在瀧水師範學校裡。該校已於昨日奉命疏散，校內寂然。鄉長與該校管理人商量，讓我暫時居住於一個課室之中，每日由該校的廚房供我飲食。

在此數日之內，我由早至夜，把那八冊國語課本的詩歌，全部作成歌曲，又譯為簡譜，用掛號郵件寄給羅定師範校長。在此數日之中，我全心專注於作曲，乃免於給外邊的謠言所嚇壞。（此項作品，在戰後，一九四六年送給廣州市文建書局印行，取名「小學音樂教材一百首」，並無列入我的作品彙編之中。）

數日之後，在藝專的梁先生，與另一位校友，由羅定城步行到羅鏡來看我，並把我的行李與

另三冊辭典都帶來。因為羅定宣布緊急疏散，藝專暫難復校，許多同事都奔向南路；所以他們想與我一起去到南路，將來再作打算。

他們為我追述從羅定出發時的遭遇：

那天凌晨，他們沿公路起行。前邊有一團我方的軍隊，正在向東進發。突然在公路的另一邊，迎面來了一列日本軍隊，向西急行。兩軍相遇，各人皆暗自大吃一驚；然而，兩方軍隊，鴉鵲無聲地互不侵犯，秩序井然，各自前行，相安無事。他們相信，這隊日軍，必是趕路入廣西到宜山機場執行破壞任務。自從日軍過境之後，市面恢復正常；疏散命令解除，各事又如平日了。

這場戰爭，到底何處是前方，何處是後方，使人越看越糊塗。我們的前程如何，當時實在無從想像。茂名那邊的朋友們，甚盼我們前去協助推動樂教工作；所以，我們不必多作考慮，應當決心南行。

我拜別了鄉長，找得兩個挑伕，為我們搬行李。厚辭典與提琴，都給挑伕負責，我們三人輕身上路，感覺得輕快得很。我們預定的日程，由羅鏡出發，第一夜住在合水鎮，第二夜住在信宜縣的東鎮，尋訪老朋友，請指點路向，然後搭船到茂名去。

我們在合水鎮住了一夜，次早就起程赴東鎮。路上行人很少，謠傳昨日東鎮墟期，不准人入墟場，可能該地已被日軍佔據了。我們聽了這些謠言，雖然發覺其中不近情理，仍然不免被嚇了一驚：因為前邊不能進，後邊不能退，如何是好？

在路上，我們遇到一位任職於警察局的人員。他說，前天有一隊飛機經過東鎮上空，令到人心惶恐；所以昨天東鎮墟期，警察局禁止各人入墟場，以免發生意外。經過查問之後，證實前天經過東鎮上空的那隊飛機，並非日本飛機而是盟軍飛機。此處一帶地區，並無軍事行動，可以放心。我們得聞此訊息，乃放下了心頭大石。

因為路上非常寂靜，行人稀少得很，我就想起，徒步之時，可以舉行日光浴；逃難之際，不妨鍛鍊身體。於是我便赤裸了上身，只穿內褲，晒着太陽，隨着兩個挑俠步行。兩位藝專校友便說，心情如此不安，還談什麼日光浴呢！如果有人看見我只穿內褲走路，必以為我們中途遇到土匪，連衣服都被剝光了！但我認為，逃難不忘健身，苦惱不忘欣賞，乃是人生眞諦。

走了不遠，迎面來了一位小姐，偏要向我打聽前路狀況，使我非常侷促。這位小姐說，一年前，她在曲江的音樂會中，聽我奏提琴，今日路上相遇，覺得不算陌生；所以前來問訊。她告訴我是從東鎮來，那邊十分平靜。這證明剛才遇見那位警務人員所說的話，並非虛言。我也告知她，合水鎮很安寧。日軍趕路入廣西破壞國際機場，這一帶可以暫得平靜，可以放心前行。我們交換了消息，互祝好運，欣然道別。我趕快穿好外衣，乃敢繼續趕路。同行兩人，不約而同地，笑問

「不再舉行日光浴了？」我答，「見過月亮，還敢見太陽嗎？怕怕了！」

到了東鎮，我們順利地訪到老朋友。他帶我們到鎮隆墟搭船赴茂名。在逃難的日子裡，竟然暫得清閒，能賞到綠水黃沙，清風明月的夜景，實在是夢想不到的愉快之事。

（五）以樂會友

我們去到信宜縣東鎮二里外的鎮隆墟，預備搭船到茂名。這一夜，就住在船上，以待次日凌晨開航南下。

這些船，是用竹竿編砌成的「竹排」。竹排表面，都是浸在水裡；倘若穿鞋來往，就要走在鋪於竹排的木板之上。竹排中央，蓋搭起一座竹篷以禦風雨。篷內有竹搭的牀，離開排面一尺許；牀的四周，皆浸在水裡。乍看來，恰似潦水汎濫，水浸入屋，睡房泡在水中一樣。

當時適逢中秋之夜，月白風清，景色奇麗。我們在岸邊市場，買了多種盛產於南方的水果，（香蕉，木瓜，黃皮，龍眼，鳳梨），在逃難的時光，慶祝團圓佳節。對着這柔軟如粉的沙灘與平滑似鏡的江水，又使我想念起那暌違已久的南海波濤，頓使我這孤獨的心靈，不勝嚮往了！

次日，凌晨啟航，在竹排上度過整日時光；黃昏時刻，乃抵茂名。這夜我們仍然住在竹排中，靜賞中秋皓月。

早晨登岸，在茂名，又見到一片昇平景象。數年抗戰，此地未曾遭受敵機轟炸，生活安定，乃是少數幸運地區之一。

我與各校老朋友見面之後，他們就熱心地為我排好工作日程。連續十多天的上午，我每日都

在中山堂，分別爲各校作教育性質的演講及演奏。

中山堂是茂名全市裡最完美的集會場所，大堂中的座位，足夠容納一間學校的全體師生；但堂中卻沒有鋼琴可用。在這種環境中，我所編作的無伴奏提琴曲，便甚有用處。聽衆們最喜愛的，並非世界名曲；而是他們熟悉的抗戰歌曲與鄉土歌謠。我用提琴奏法的各種技巧，例如，跳弓奏法，雙絃奏法，左右手撥絃奏法，泛音奏法，各種技巧運用於變奏之中，都使他們獲得新鮮活潑的印象。

我根據各校的需要，爲他們選定適切的講題：例如，新音樂的精神，節奏與生活，音樂欣賞方法，新音樂教學技術，音樂生活化與生活音樂化，民族音樂之創建……當我爲衆人演奏樂曲之時，解說曲內容，就把要講的題材，融化於解說之中。他們聽完各曲演奏之後，我的結論便歸納到講題之內；所以衆人聽得很開心。在每次演講結束之前，我刻意要表揚該校音樂老師的才華。如果該教師的獨唱夠水準，我便請他自由選唱一首歌曲，我爲他先加解說，再以提琴伴他獨唱。如果他不善於獨唱，我就請他指揮一組學生合唱，我用提琴作伴奏。因此之故，各校師生對我，皆有良好的情誼。

有兩間中學校的校長，請我爲他們物色音樂教師；我就介紹與我同行的兩位藝專校友去應聘。後來，雙方都甚感滿意，我也爲此無限欣慰。

當時，有一間中學校，爲了防避敵人前來轟炸，乃設分校於遠離市區的山村之中。該校全部

師生，皆住校內。我答應到該校小住數日，每晚在學生自修課後，為他們演講與演奏，並教他們唱新歌，以鼓舞樂教風氣。我請該校全體國文老師寫作學校生活歌詞，我為之作曲並教唱，並請校內的音樂老師主理其事。

那天，學校事務主任，請了一位理髮師來為我剪髮。剛有一位國文老師送來一首新作的歌詞，想在晚上自修課後，教學生們演唱。我就把這張歌詞釘在牆上，使我在理髮時細心默讀。理髮完畢，我就把新歌曲譜寫在蠟紙上，立刻印好。晚上自修課後，教全體師生齊唱這首「自己學校的新歌」：人人都唱得非常開心，使我也暫時忘記了「前途茫茫，身如飄萍」的苦惱。

又有一間中學，在河邊築了一座新房子，招待了幾位由羅定南來的藝專教授住於其中，請我也暫時入住該處。我接受了邀請，住在其中，為該校編作校歌，生活歌，使該校師生，皆感興奮。該校校長，又供我自由閱讀校內藏書，更把他私人珍藏的珍貴古書，遣工人用籮筐，一擔擔地挑來給我閱讀，使我深感愉快。

當時，我很想托人購買一些提琴的鋼絃，乃去信給茂名之南的法屬租界廣州灣（湛江）的舊友吳先生求助。吳先生為人忠厚，立刻覆信給我，說，已經買得琴絃，數日內便可托一位余先生，在其返茂名探親之便，將琴絃親自送來給我。這實在是最佳消息，使我滿心感謝。

終於，這位余先生，為我帶來了琴絃；向我大大的抱怨，說，這些琴絃，險些斷送了他的老

命。他的叙述是：

他從廣州灣登程，是凌晨在西營搭電船到梅菉，然後由梅菉乘轎，中午到達茂名。早晨出門

之時，因爲天色昏暗，匆忙之中，他穿了不同顏色的皮鞋；左右兩脚，所穿的鞋，一黃一黑。上

了電船，然後發覺；可是，無法更換。乘轎到茂名，經過檢查站。守軍認爲兩鞋不同顏色，可能

是通訊暗號，事態極有可疑。搜查行李，發現琴絃，認爲是無線電通訊器材所用的鋼絲；這是間

諜的罪證，要將他就地槍決。他被嚇得一身冷汗，呼救無門。一位官員細讀那封吳先生寫給我的

信，他說，認得我的名字；因爲他唱過我所作的歌「杜鵑花」。從信中所寫，證明這些是音樂用品

而非通訊器材，於是將他放行。言下，他向我大爲抱怨。我向他道歉之後，告訴他：雖然琴絃害

得他幾乎賠掉老命，但「杜鵑花」却把他救出生天，也算功過相抵了，何必再抱怨呢！

這時，住在新屋的幾位藝專同事，獲得藝專校長由羅定發出的來函，說明地方已經安定，可

即返羅定籌備招收新生與辦理開課工作。因爲校舍狹小，必須縮小規模，盡力減少開支。我本任

職於中山大學，但不隨校疏散往東江，我就無月薪可領。我在藝專是兼職教授，只因協助到羅定

尋覓校址，所以同往羅定。今已尋得校址，爲了學校節省開支，我就應該自動離職了。與我同行

的兩位藝專校友，均已在茂名找到教職；我也該替自己計劃前程了。

從這位余先生的談話中，我得知「歸不得故鄉」的歌詞作者譚先生，正在廣州灣的一間中學

裡執教：他是我的老朋友，於是去信問他意見。

譚先生迅速給我回信，囑我立刻前往廣州灣，可以隱居於這間中學之內。該校規模甚大，有豐富藏書，仍是在我國政府立案的學校。當地是法國租界，不會受日軍騷擾。他已經對該校董事長介紹我的經歷，董事長甚表歡迎；所以請即前往，不必憂慮生活問題。

因為我久處內地，深深懷念南海的碧綠波濤；於是，毫不猶豫，立刻南行。

（六）恩深如海

廣州灣（湛江）位於廣東省的西南，在雷州半島之東。清、光緒二十四年，法國租借，用為自由貿易港。自從日軍佔了香港，許多教育界人士就從香港遷居於此，使此地教育突然加速進步起來。譚先生對我說，廣州灣這間規模宏偉的中學校，董事長是陳先生；他幼年讀書不多，嗜烟與賭。自從商場得意，就醒悟起來，戒除烟賭，提倡體育，創辦學校以教育後輩。這間中學是在重慶（我國教育部）立案的，當地政府與日軍，從來沒有干預校內行政。因為香港的教育人才來此避難，學校就有了更佳的師資。校中設備優良，圖書儀器完善；更有高水準的樂隊，球隊，合唱團，話劇團。甚盼有更多專家前來協助，謀取更大的進步，以造福桑梓。陳董事長為人慷慨豪爽，禮賢下士：其個人產業很多，獨資經營的，有百貨公司，大飯店，大餐廳。諸位老朋友，皆

認為值得助他將教育事業，發揚光大。譚先生希望我到該校，隱居其中，為該校編作應用樂曲；既不會受到外間的干擾，又可以在圖書館內繼續做我的研讀工作。至於日常生活，請我不必憂慮。

一九四五年一月，我只携帶提琴，由茂名前往廣州灣；擬作短期逗留，然後再作打算。

那天上午抵達廣州灣，譚先生立刻帶我去謁見董事長。敘談之下，非常融洽。當天下午，就在該校禮堂，請我向中學、小學，全體教職員約一百人，作一次音樂教育性質的演講與演奏。可能是眾人很久沒有參與這種趣味性的學術敘會，所以大家都非常愉快。董事長更覺萬分滿意，告訴我，要請我到他的大餐廳飲一杯上等咖啡，以表敬意。

我對他說，我希望不僅請我一個人飲咖啡，而是請全體同事都飲。董事長欣然答應，親自向眾人宣布：「今天難得逢此盛會。現在，我敬請諸位同事們，一起陪黃教授到我那間小餐廳歡叙，自由進食；全部支出，由我負責」。

眾人聞之，皆大歡喜；於是聯群結隊，步往他的大餐廳。餐廳的大堂之中，一時嘉賓雲集，熱鬧非凡，有如舉行盛大的婚宴。

我在內地工作多年，這回乃能飲到一杯濃郁的阿華田；心中感到無邊幸福。各人則並不是只飲一杯咖啡，而是皆點了一份美國式大餐；都說，難得董事長如此開心，樂意請客，此時不吃，更待何時？

在學校中，董事長不讓我住在教師宿舍之內，而特意在三樓的大廳之側，新建一間大房，給我居住。他遍請各位國文老師創作校歌的歌詞。一時蒐集了很多首佳作，他不知如何取捨；於是問計於我。我告訴他，各首歌詞，都有其特點，不宜使各位作者失望。我可以把每首歌詞都作成歌曲，選出其中一首爲校歌，其餘各首均列爲學校生活歌曲；如此則各人皆感愉快了。

我把這些歌曲，作成不同性質的齊唱歌曲，交給全校學生齊唱。又將各曲編爲分部合唱，用鋼琴伴奏，交給音樂教師訓練合唱團演出。於是全校充滿歡欣鼓舞的歌樂之聲；董事長站在禮堂之外，默然靜聽，我可看到他整個身心，都陶醉在歡欣的樂聲裡。

交給樂隊指揮訓練樂隊演奏。又將各曲編爲銀樂隊用曲，

因爲我並沒有在校中担任教課工作，所以我常在住室與圖書館之間走動。董事長每一有暇，就來與我閒談。他經常送我零用錢，又怕我衣物不敷應用。每有機會，就帶我去他的百貨公司，囑我任意挑選衣服鞋襪。我告訴他，我不慣使用那些名貴衣物。我不讓他陪着我走。到後來，我只選了兩雙短襪。他知道我愛游泳，常在早晨駕車來帶我到他的私人海浴場；游泳完畢，又帶我去他的大酒樓吃午飯。這一生活使我煩惱得很，我盡力婉却邀請，連游泳都不敢去了！

董事長最愛在節日送臘味券給校中各位老師，以表慰勞之意。這是一張禮券，印明憑券到他的百貨公司食品部，換取一斤臘肉或臘腸，以賀佳節。他要送給我三張，以表特大的敬意。他常

是憑興之所至，順手多贈一些給人。這種溫馨的情懷，本來應該獲得人人讚美；但，不然！人人都說他分配得不公平。「爲何給別人兩張而只給我一張？」一片好心，反而惹得人人埋怨；正是「多情却被無情惱」，我眞爲他抱屈！

在這段日子裡，我有機會見到八年前在初級中學教過的一位女弟子。當年，在校中，她對我的那種天眞敬愛之情，常常表現出少女的戀慕之態；非但使她的母親擔心，也使我感到不安。這回異地相逢，更是倍爲喜悅。

這位小姐向我訴說，兩年前，她在香港與一位大學生訂了婚。自從香港被日軍佔據，她的未婚夫就去了粵北，在中山大學讀工學院；她自己則隨家庭遷來了廣州灣。兩年來，她與未婚夫音訊斷絕，使她極爲焦慮。她希望我能帶她到粵北尋找未婚夫。她又告訴我，她有足夠的金鈔，遠入內地，不愁窮困；只想我陪她一起入內地去。

我對她說，「要尋訪中山大學工學院的學生，我有絕對的把握。讓我拍電報去查問，十日之內，必有回音，可勿焦慮。在此緊急疏散的日子裡，切勿隨處亂跑。倘若我答應陪你入內地，必然令到人人爲你担心；因爲，若非我立心不良，便是你愚蠢十足了！」

我請她帶我去見其母親。這位母親仍然能夠記起我。八年前，她曾以家長身份訪問學校，與我有過一面之緣。我對她說，要尋訪她的未來女婿，我托人查詢，必有答案。在此非常時期，路

途危機四伏，切莫准許女兒與人同入內地；因爲毫無保障，不宜冒險。

我爲她們拍發電報到工學院，請我的同事尋人。過了一周，這位小姐便收到電報。以前，其未婚夫實在有過多次來信；只因寫錯了地址，投遞不到。現在有了正確的地址，以後就容易聯繫了。就在這年八月，抗戰結束；次年春天，他們在廣州市結婚，我也親往賀喜。這位母親纏坦白對我說，以前總覺得她的女兒太過傾心於我，很怕我一時處理不當，就會鑄成大錯。至今乃知，她實在是過慮了！想起來，實在深爲抱歉！我告訴她，我年紀雖然較老，但還未曾老到糊塗的地步。被人誤會，受人懷疑，乃是人生慣見之事；如果我欠缺忍耐，就必然含屈死去一百次了！

我住在這間學校之內，除了爲學校編作應用歌曲之外，常在圖書館裡讀古書。全靠如此，我乃能完成我的論文，「中國歷代音樂思想之批判」。(後來在一九六五年由臺北樂友書房印行)

由於我曾經創作了不少抗戰歌曲，使我在居留於廣州灣的一年中，多次受到當地政府特務人員的騷擾。幸有董事長對我的照料，通過他的人事關係，每次都使我有驚無險，渡過危難；此事令我萬分感激，常誌於心。

一九四五年八月十一日凌晨，天剛放亮，董事長就匆忙趕來告訴我，廣島爆了原子彈，日本已經無條件投降，戰事結束了！延至八月十五日，廣州灣的報紙乃正式發表此項消息。隨着，中

山大學師範學院院長從廣州市拍來電報，說明學校已遷返廣州市，囑我早日返校報到。我把樂曲作好，把樂隊與合唱團都訓練好，然後請訓育主任登臺指揮，唱出戴南冠老師作詞的「勝利之獻」：

我立刻着手籌備學校的音樂大會，以慶祝抗戰勝利。終於，在九月二十九日盛大舉行。我把

勝利終屬於我，公理戰勝強權。

聽全國爆竹聲喧，看各處國旗飄展。

勝利光輝了每個中華兒女的臉面，

榮耀洋溢着每塊中華領域的邊沿。

近百年的恥辱一旦雪洒，

大中華的國運萬載延綿。

我們能不舉杯同慶？

我們能不鼓舞歡欣？

來吧，來吧！大家舉起勝利之杯！

來吧，來吧！大家盡情開懷一醉！

祝我中華國運，萬載延綿！

全校學生的壯麗歌聲，配合着輝煌的樂隊伴奏，為眾人帶來無限歡欣氣息；董事長感到非常快樂。

隨着來的是雙十國慶。我用鋼琴為該校合唱團伴奏，演唱抗戰歌組曲，配合小學部演出歌舞劇「錦繡河山」，闡釋「驅魔復國」的故事，獲得各界人士一致好評；董事長更覺開心。

這時，在茂名執教的藝專校友梁先生，已經替我把留在茂名的行李以及那五冊厚辭典，都帶到廣州灣。他在茂名的教學工作已告一段落，便設計南來，以便隨時照料我的生活。適值廣州灣旁的遂溪縣聯合中學，急需聘請一位音樂教師，我就介紹梁先生前往任職，工作甚為愉快。

梁先生謝我年來對他的照料。他認為最大的憾事，乃是始終不曾讓他將所存的金鈔來助我旅途上的開支。我說，此次逃難，沿途食宿，都有人照顧，實在極為幸運。至於交通費用，我身上所存，仍然尚有餘貲，可請放心。我認為，他有助我之心，實在難得，已經使我萬分感謝；實在不必真的把金鈔散盡，纔算真誠。他堅持要送給我一只五錢重的金戒指，以貫徹他的心意。我接受了，誠意謝他。（後來，我返到廣州市，乃請人把這金戒指送達他的母親）。

一九四五年十一月一日，我要登程返廣州市，乃先向董事長辭行。

我不想驚動校裡各人，尤其是合唱團與銀樂隊的同學們，我不要他們喧嚷着送行；所以我默默籌備登程，不讓任何人知曉。董事長很明白我的心意，輕聲告訴我，可以在黃昏時刻，先把行李搬到市區，是夜住於他的飯店套房之內；我遵他指示做了。

在午夜，他獨自來到飯店套房，與我細談。他說，長久以來，就想留我担任該校校長之職；可是，見到中山大學拍來催我返校報到的電報，使他醒悟過來，他明白，我並非屬於這個地方所有。

他給我一叠大額的鈔票，（當年稱為金圓券）（大洋券）是用來渡河付費。又告訴我，明早登程所坐的轎，已經吩咐帳房安排安當，不用掛慮。另又給我一叠小額的鈔票，說是給我防身之用。我自從幼年喪父，一生都未曾領受過父愛的溫馨；忽然得逢如此濃郁的親情，一時使我悲喜交集，真想痛哭一場！

臨行，又囑我早些休息，明晨他來與我共進早餐之後，然後送我登程。

翌晨起來，他老人家即來與我共進早餐，閒話家常事。他對兩位轎伕，殷殷囑咐，把我的衣箱與五冊辭典，都穩穩紮緊在轎後。看我坐穩了轎，轎伕抬了起來；他緊緊執着我的手，久久無語。

轎伕起程了，他揮手送行，眼眶裡有水光閃耀。在初冬微冷的晨光中，我內心悚然震撼，眼中禁不住突然迸出兩行感恩的熱淚。

後記：這五冊厚而重的音樂辭典，在抗戰期中，實在走過了很長的路途。一九三八年，廣州市疏散之時，中山大學由廣州市把它運到雲南省澂江。一九四〇年，又由雲南運返粵北樂昌縣。一九四四年，緊急疏散之時，却要隨我由連縣運經廣西八步，賀縣，再返廣東西江羅定縣，然後隨我流浪到南路，從茂名到廣州灣，又由廣州灣經電白，陽江，三埠，而重返廣州市。

回到廣州市，工作仍然未得完結。我把這五冊書送回學校圖書館，那些新職員，並不表示歡迎；因為這些書，當年已經報失。今日此書出現，很容易掀起問題。如果要追究當年失責之罪，我也不能埋怨他們。只因這數冊厚書，曾經與我同甘共苦，實在不忍把它拋棄；所以只好繼續負起守護之責。

一九四九年，大陸變色，我也要捧着它跑到香港。在香港，戰後已有增訂的新版本，價錢不貴，我也已經購買了一套新的；但我捨不得把它拋棄。每次我搬遷住所，例須先將它妥為安置。直至我離開香港，來臺定居，還是要馱着它上路，恰似蝸牛背着殼一樣。

四 生命歷程

——掙扎求存的往事

這是從幼至長，掙扎求存的概況，也是訪客們所常問的材料；故簡述如次：

由於我已有八十四歲而看來未見龍鍾之態，報章、雜誌的專欄作者們，就常奉命前來訪問；研究我查攷我的日常起居，目的是想尋找可靠的養生之道。

在以往各次我獲頒贈文藝獎章之時，廣播、電視的節目主持人，也都急於前來訪問；研究我的工作情況，目的是想尋找有效的治學之方。

他們都一致認定，我有今日之果，必有昔日之因；所以不厭其詳地追問往事。我也應該秉持真誠，借此機會，為各人說明，工作之成敗，並非純粹關乎命運。我期望人人都能了解，在世上受苦的，不僅是自己一人。自己縱是庸碌之材，倘能知所珍重，盡其在我，則終能證實「行者必至」的聖人明訓。

在我的成長路上，實在是遍佈荊棘；若不拼命掙扎，當然無法生存。也就是因爲幼年曾經遇過許多艱辛困苦，長大之後，每遇困境，就不至於感到手足無措了。現在，趁我尚能執筆記述，且將衆人所曾見詢的材料，擇要錄出，聊博一粲；下列便是坦率的記述：

（一）幼年與小學時期（一九一二至一九二五年）

民國元年（一九一二年）我出生於廣東省西江端州，肇慶府治的高要縣。我出生的年份，是農曆辛亥年十一月二十六日。辛亥年，乃是民國成立的前一年；只因該年有閏月，我出生的日期，實在是國曆的一月十四日。平時填寫表格，我把辛亥年底改寫爲民國元年，（這是很正確）；但月日則照農曆寫爲十一月二十六日，（這就並不正確了）。

我的原籍是在番禺縣側的南海縣。因爲我的祖父曾任職司馬，官邸在高要縣；故我出生於高要，以高要爲籍貫。

在高要縣城西門外約兩里的沙街，有一座頗大的官邸，大門上高掛着「司馬第」的扁額，我的叔父居住其中。母親與我們兄弟姊妹則居於縣城西門內的老屋。司馬第鄰近，有一間大廟，名爲衙公廟，（可能是昔日當地居民爲了紀念一位賢明的地方官員而建）。在我二歲時，我的妹妹誕生之後，我的父親就因病逝世。我的父親，生前熱心與鄉紳們籌劃興辦教育，擬將衙公廟後座闢

為小學，以利本區兒童就讀。後來，此計劃終於實現了，該校取名「區立啓穎初級國民小學校」。

我在七歲那年春季，就在此入學。

我們兄弟數人，每天早晨出門上學去，必須步行兩里，風雨無間。從廣濶的田野中，可以遠看着那幾座被稱為名勝的七星巖，十足似七隻懶洋洋的蛤蟆，默然蹲在田邊打瞌睡，殊無可愛之處。但我却常見許多遠地人士，不辭勞苦，絡繹而來，只為了要看看這些笨蛤蟆的樣子。我心中常存疑問，「到底這幾隻呆頭呆腦的蛤蟆，有何好看之處」？

啓穎小學校長葉蘭墀先生，是當地的秀才，以書畫著名於時。我們這群小學生，約八一多人，個個都以他為模範。書法與繪畫，普遍地成為人人的最愛。可惜校裡並無音樂教師，也無音樂設備，完全沒有音樂教育的環境。

在家中，我的兩位姊姊比我年長得多，我排行第六，為最幼的小弟。我的三哥，才華較高，是他最先前往廣州升學。當時我的大姊夫，在廣州經營銀樓，家庭環境較好，對他極力栽培，使他在中學就讀，夜間補習英語，周日則到美術學校學習水彩畫與炭粉人像畫。他在暑假回家省母，就教我們讀英語，習書畫，使家中洋溢着一片學術的芬芳。

在我十歲那年，(民國十年，即是一九二一年) 春季開始，我們對門的那座城隍廟後院，新辦區立高級小學，校長是周庭榴先生。我與我的四哥，五哥，都考入此校就讀。這校中，有風琴設備，人人聚唱新歌，(都是填入中國詞句的日本學堂歌曲)，我也隨聲和唱，深感愉快。我獲得老

師的許可，常在風琴上模仿老師奏唱。當時慣以右手隨意奏曲調，左手隨意奏和絃爲伴，我能模仿去做，却不懂正確的視奏方法；因爲，老師也不懂。我試把琴鍵上的每個音用爲主音，奏出各個大音階；但却不懂何謂小音階。直至後來我讀中學之時，乃從書本之內學得音階組織的知識。就是因爲此故，使我想到必須設法使樂理知識，深入淺出地，讓人人了解。後來我常願做義工以培養更多音樂教師，也是由於體會到大衆的「音盲」實在與「文盲」相似，同樣屬於貧困與可憐，非努力掃除不可！

我的母親，出身於書香世家，是纏足的小姐。我在幼年，常聽到兩位姊姊都稱母親爲「大姑」，使我深感詫異。後來，我讀大學時，細查辭源，然後明白其內容。這是我國在後漢時代的故事，曹世叔之妻班昭有文才，和帝號之爲「大家」，衆人遂尊她爲「曹大家」。後世都尊稱有文才的女子爲「大家」，就是由此而來。這個「家」字，音「姑」，我就誤會她們稱「大姑」了。

我的母親雖然具有文才，但並不善於處理家務。我的父親逝世之後，祖父所遺下的許多田地，多已被人佔據。我的父親在生前，熱心爲地方興辦學校，本來有不少摯友；逝世之後，我的母親仍是年青貌美，這些摯友們，個個都怕被流言所害，無人敢仗義相助。我的叔父是個抽大烟的閒人，對我們全無助力。在此兒女尙未長成，產業全已流失的日子裡，我們惟有借債度日。

我在幼年，常能聽懂家中的困難情況；但却無力去分担痛苦。在無可奈何的憂慮中，只能默

默忍受熬煎。到了後來，兄長們個個成家立室而又個個自顧不暇；到頭來，母親歷年所借的債項，其償還的責任，全部落在我的肩上。這個沉重的擔子，一直纏了我十多年，方纔卸下。這種痛苦的經驗，教了我，永不輕言舉債。我自認是前生欠了他們的債，今生必須償還，以消解我偶然浮現心頭的憤恨。也許有人會笑我太過迷信，但這可以消解了怨天尤人的惡習，實在符合心理衛生的原則。

民國十一年（一九二二年）冬天，粵桂軍閥爭奪地盤，常相殘殺，各地居民，不勝惶恐。那天，有一隊粵軍進駐於我們老屋對門的城隍廟中。黃昏時份，我們正在圍桌吃晚飯，隊桂軍就從後園外，推倒圍牆，闖入我們的住所；隨即鑿開向街的牆壁，架起機關槍。等到入黑時份，即向城隍廟的粵軍開槍掃射。我們都驚惶失措，晚飯吃不成，個個都躲入牀底去。槍聲持續到午夜，我們乃隨母親摸黑走到後園，不勝狼狽地爬過短牆，向法國天主教堂（賢后院）求救。此時，乃見到該院的長廊中，遍地睡臥滿了附近的居民；他們都扶老携幼，在頻密不斷的槍聲中，膽顫心驚，默默無語。

到了凌晨，槍聲停了之後，我們趕回住所察看。那些軍人，全部撤走了；只見遍地碎瓦，滿屋光亮，仰望屋頂，全部瓦片，皆已毀於槍彈。屋內每個角落，都擺着淋透煤油的破布團，燒焦又熄掉；這是那些軍人搜掠之後，要放火燒屋，然後撤離。只因那些結實的破布團，淋了煤油，燒焦了表層，便即熄滅；所以幸未成災。

在無可奈何的情況下，我們跟隨母親到了廣州市，暫依於姊夫之家。兩年前，我的三哥初到廣州升學，姊夫家中較爲富裕；近年他在商場不得意，境況欠佳，我們又因逃難而來，情勢就有了顯著的變化了。

一九二三年初，過了農曆新年，高要縣的治安，仍然未復常態，我們就設計留在廣州繼續學業。我的姊夫爲我去報名投考廣東省立高等師範附屬小學，（後來改爲國立中山大學附屬小學）。當時該校是最先實行六年制小學。我以前，在高要縣所讀的是高級小學二年級上學期；我的姊夫怕我趕不上，乃替我報考一年級插班，却不曉得這只是初級小學一年級。到了考試之日，投考一年級的孩子們坐滿了課室，主考教師臨時使我改考二年級。我記得當時的國文試題是：「今日天氣溫和」，下加句。我就把以往所作的郊遊記，全篇默寫出來交卷。放榜時，我被編入三年級下學期就讀。又因爲學期考試成績良好，把我跳升入五年級；我的學業遂不至於延擱太甚，我爲此深表感激。

當時，我的三哥考入了高等師範外文系，住在學校宿舍之中。我的二哥不願升學，到親戚的米行裡做助理員。我的五哥自願隨親戚在汽車廠做學徒。我的四哥考上了高等師範附屬師範學校，與我仍然寄居於姊夫家中。我的妹妹則隨母親返回高要老家居住。

我的母親在我姊夫家中居留的一段時間，生活很簡單。她平日最愛靠在牀頭，戴起老花眼鏡

看書；牀頭的書本，包括東周列國志，西遊記，筆生花，孟麗君。這些書，每次看數頁，看完一冊又另看一冊，周而復始，永遠看不完。

有時，我姊夫的姊妹和鄰居老太太們邀請我的母親參加打牌。為了消磨時間，也都樂於接受。

我的母親，打牌技巧並不精練，每天例作輸家。眾人都稱她是「書香世家」，「秀才手帕」；「書」就是「輸」，秀才的手帕，常是用來包書的。她們打牌的數目很小，但日積月纍，數目就變成很大。

我的母親每天都輸錢，而每天都有錢收入，也就隨時都有零用錢。何以能有如此的奇妙？例如，這天算賬，我的母親共輸了一元二角，（當時廣東省的貨幣是小洋銀元）她就對我姊夫的姊姊（是管家）說，「給我八角，就在賬簿上記我向你借了二元吧」。於是，為了輸錢，卻有現錢收入，真是最佳的生財方法。可惜這個積聚起來的大數目，都是我後來要清償的債項！

經過一段時間，我漸能了解姊夫家中的情況：姊夫的父親是一位嚴屬的老人，為一家之主；庶母是婢女出身，有一雙幼兒女待撫養。姊夫兄弟二人，皆任職於商行中。姊夫有一位長姊是管家，帶髮修行，每日凌晨念經禮佛。姊夫的兄嫂沒有兒女，性情尖刻，而我的姊姊則有兒女五人；因為心理不平衡，平日姒娌不睦，經常處於冷戰狀態之中。姊夫還有兩位幼妹，曾經讀完初級小學，為了協助家務，沒有繼續學業。此外，尚有兩名傭婦，三名婢女，專服雜役。我的姊姊很怕被人指她將家中用欵補貼娘家，所以對於我們兄弟的日常生活，絕對不肯關懷，以示清白。我與四哥只在姊夫家中寄食一頓晚飯，每早上學之前，並無早餐供應。每日我只有錢買一個麵包為午

餐，常因沒有胃口，就把這個麵包留爲次日早餐之用。

由於營養不良，健康很差。在寒冷的春季，因爲衣服單薄，終日打寒顫，自己總不曉得是什麼原故。從幼至長，我未懂得什麼是羊毛內衣。夜裡所蓋的一張棉被，又薄又硬，我穿齊日間的全套校服來睡，也仍然是睡不暖。在冬天，我的手腳，長滿了凍瘡，也不知是何原因：只覺得睡時手腳冰冷，睡得稍暖，就手腳發癢。日間上課，只見十個指頭，腫脹得有如紅蘿蔔，常被同學們用爲笑料：却始終不曾遇到有人提醒我該如何處理。我所穿的一雙運動鞋，是我僅有的一雙鞋子，破了，就自己用針線去縫補。同學們呼我爲托爾斯泰：因爲他們讀過傳記故事，知道俄國文豪托爾斯泰，喜歡自己補鞋。平時，我身上絕對沒有零用錢：只在新年時節，收到長輩所賜的紅包，就貯備爲平日的緊急用欵。

我的姊姊處事，常是鐵面無私。每次受了妯娌之間的閒氣，就向我們兄弟發洩。因爲我們是由家鄉逃難而來，實在是無端增加了她的重擔：她有苦而無處可申，遂隨時亂發脾氣，以抒抑鬱。每當學校公布徵收費用，我們不得不求助於她：照例是先挨一頓臭罵。有時，挨完罵之後，她便忘記了下文：於是又該再作請求，再挨臭罵，乃得如願。後來我讀心理學，纔明白這是虐待他人以發洩自己心中抑鬱的方法。在當年，我只能認爲是自己命運不佳：所以能心安理得，默然忍受，並無怨恨。

我的姊姊只許我有一套校服。事實上，我也只有這套是屬於整齊的衣服。每到周日，便是我

清洗校服的期間。洗淨，曬乾，不待熨平，便得穿上。當年尚未有洗衣機與乾衣機面世，縱使有，也輪不到我使用。在風雨連綿的梅雨季節，衣服未乾，也必須穿起濕衣上學去。靜坐課室之中，這種貼膚的冰冷感覺，有如毒蛇纏身，一分一秒，都在痛苦之中熬過。我想，人生的路上，必然常有這樣無可奈何的時刻，向人哭訴，實在無聊；最佳方法，便是忍耐。從此之後，我便養成了沉默寡言的習慣。我姊夫的家裡各人，給我取了兩個奇妙的綽號；一個是「孤獨鬼」，另一個是「古老石山」。這兩個綽號，我相信，是由於我的姊姊偶在心情輕快之時，向眾人談及我幼年的故事；我也聽她對人說過不止一次關於「包藥紙」與「穿新衣」的笑話：

(1) 包藥紙——我在幼年，母親給我一張白紙，我就非常快樂，整天獨自塗鴉以自娛，最討厭有人在旁騷擾；這是「孤獨鬼」綽號的起源。在我二歲時，父親臥病，每日醫師開藥方，常在藥方左上角寫「各包」兩字，以使每種藥分別包好；所以包藥紙積聚甚多，我的塗鴉紙張，用之不盡。父親逝世之後，這些紙張用完了，我便向母親討取。這回可惹母親生氣了！「人都死了，還要包藥紙！」於是，挨了兩鞭。從此，「孤獨鬼」再無「包藥紙」可用了。

(2) 穿新衣——每在新年或賀喜的日子，兄弟姊妹們都要換上新衣新鞋；對於我乃是最為可怕之事。因為新衣服常是不合身的衣服，不是這邊太長，就是那邊太窄，穿起來，有如被綑綁。穿新鞋則更不愉快。以前，我們所穿的鞋是沒有左右腳之分的，每穿新鞋，就覺一身不合時宜。經過一段時間之後，是鞋子適應了我的腳而不是我的腳適應了鞋子，然後漸感相安；可是，這時又

奉命要換新鞋了！如此穿新衣，換新鞋，只為給人看，自己却受苦；我不肯，又挨了兩鞭。而且，撈了「古老石山」的雅號。

住在姊夫的家中，我心中苦惱，無處申訴；所以變成沉默寡言。既不耐煩與陌生的來客們對話，也懶得與周圍的孩子們玩耍；於是，「孤獨鬼」與「古老石山」兩個綽號，就剛好給眾人派上用場。

當時，我姊夫的家，是一間租用的古老大屋。全家大小，都住在此屋的中座與後座。前座是大客廳與天井。大門之內，有門官廳，其側有小室，小室的閣樓是姊夫的叔叔獨居之所，我與四哥就住在閣樓下的小房裡。聞說這屋的主人，肯把這屋出租，乃是為了曾經有人在閣樓的梯上吊身亡；所以無人肯居住在這小房裡。可是，我却沒有畏懼的心理；因為，我感到自己的遭遇實在與那位上吊的人，都屬於難兄難弟，沒有什麼過不去的衝突。我除了日間上學之外，都常在家；凡有人敲門，我就例須負責開關門戶的工作。

全座屋的廚房，天井，所有廢水，都是由我們所住的小室地下暗渠，排出街外。由於暗渠多年淤塞，污水積留，這個小室地面極為潮濕。牀下遍佈青苔，書櫃生霉發臭，在春雨綿綿的日子裡，坐在室內寫讀，宛如浸身水底，但覺雙腳冰冷，雙手麻痹，不勝煩惱。當時，我常掩卷嘆息。

「這樣的發霉生活，將來如何了結？縱使我不再在此受苦，也必輪到別人受苦；如何是好？」後來，中日戰爭結束，我為此專誠回到該區看看；得見昔日我曾居住的地方，已經受到轟炸，夷為

一片瓦礫之場。當時我頓覺全身爽快，天眞的心靈，暗自歡欣，「但願從此之後，永遠不再有人在此被潮濕發霉的環境所折磨！」其實，潮濕發霉的惡劣環境，遍佈天下，豈僅有此一處呢？

當年我在學校中，國文英文的成績頗佳，書畫也較出色；我的姊姊便命我每日下午課後回家，必須先教我的小甥讀英文，然後教我姊夫的幼妹讀國文，再教兩人習毛筆書法，直至晚飯時間爲止。我很明白，姊姊要我如此做，是讓我爲此家庭做些服務工作，以表寄居其家的謝意。我的四哥並不合作，也許他在校中功課較忙，他從來都不肯負起教學的責任；而我則乖乖地做了，從無怨言。每天我下課回來，放下書包，立刻擔起做老師的職務。我也很覺愉快，因爲眼看各人學習有進步，自己就學到更多的教學技術。由於教學成績不錯，不久之後，就獲得這家中各人對我表示好感。

每天晚上，我做完功課，例須十時就寢，以利次日早晨上學去。姊夫的嫂嫂則最喜歡在半夜打牌完畢之時，遣傭婦來將我喚醒，爲她筆錄口述，答覆娘家與親友的來信；因爲她認爲我所寫的信，文句清楚，字體端正。由於這位嫂嫂對我寬容，我就成爲她們妯娌之間的親善大使，家庭的感情氣氛，日漸和諧。我爲她筆錄信件，也學到如何把雜亂無章的說話，整理成具有條理的書信。後來在學校裡，我成爲速記講演的能手，這種磨練成績，應該歸功於她。在此同時，我也切實地學到做人處事的態度：「該爲他人著想」，我決心戒除「只圖自己方便而把別人騷擾得睡眠不

足，坐立不安」。

我們的鄰居，也有幾個孩子，正在附近的小學就讀。他們都是父母的掌上明珠，每個都有傭婦貼身侍候。學期結束之時，收到成績報告，其中有一位，考試成績，在班中名列第十四；於是舉家慶祝，宰雞殺鴨，如賀神誕。這使我覺得非常滑稽；因為我在班中，成績常列榜首，卻從來都無人過問。就是由此使我養成一種泰然的習慣，心內想，「我不必你們曉得，只要天上的老頭兒知道就夠了！」直至後來我讀心理學，乃明白這是內向性格的表現。這種性格，可以消除了嫉妬，可以使性格趨於寬厚，不與人爭。眾人總以為只有春光明媚、鳥語花香的環境，纔能培植起有用的人材；卻不明白，寒風凜烈、萬物凋零的情況，也同樣可以練出超然的品德。在我們的生命中，春光明媚與寒風凜烈，皆有用處；這是大自然的法則，人人都應了解。

一九二三年秋天，廣州鼠疫流行。每夜與我同床睡眠的四哥，突然染了鼠疫，在醫院身亡；我也隨着大病一場而未至於死。衛生局立刻派人到我們住室消毒，姊夫全家都着了慌，視我為不祥之物，設法把我遷移；於是把我安置於所就讀的小學宿舍。

自從入住學校宿舍，離開了那間潮濕發霉的小室，每日生活有了規律，心情頓覺開朗。學校宿舍，雖然設備並不完善；但在我看來，已經感到莫大的幸福了。似乎以前寄人籬下的委屈生活，就是專為磨練我此種知足的心理而設。到了此時，我乃能夠常懷感恩的心情，徹底懂得惜福。

因為我樂於替學校寫壁報，繪插圖，經常獲得老師與同學們的善意讚美，心境常覺欣慰。在生活中，有人關心，有人愛護，就使自己懂得振作。從此之後，我切實了解，在別人值得讚美之時，我切莫吝嗇給予誠心的讚美。我深深體會到，請將、激將、不如誇將。請將，是太過委屈自己；激將，則帶有狡獪成份；惟有誇將，可以喚醒他的至善至真的自我，使他自發自動地振作向上，很容易就獲得點石成金的教育效果。

在校中，我常替錄講義的職員們做義工，為他們寫蠟紙，印講義。由此，我學得寫印技巧。

我常到圖書館，幫助管理員執拾書本；他們准許我隨時到書庫去自由閱讀。在周末與假期中，我可以替他們鎮守圖書館，任我暢覽群書，使我的寫作能力，進步快速起來。

在此期中，我偏愛文學，喜讀詩詞，更有興趣於散文創作。我把新年期內所獲得的壓歲錢，買了大疊白紙與繪畫顏料，把白紙割開，釘成十二本小冊。模仿兒童雜誌的內容，每月寫滿一冊，其中包括家事評論、故事、詩篇，成語解釋；每冊的名稱是「家庭雜誌——友愛」。按月寄一冊回家鄉，唯一讀者是我的妹妹。每期收到之後就擱置起來，毫無反應，也不復信，使我既傷心，又失望。就是因為如此，教了我做人的重要一課，「原諒別人對自己的冷漠」。這一課，對於我，非常重要。若非從小接受磨練，一旦被人潑冷水，就立刻吐血，一病不起；有些則神經失常，淪為殘廢；更有些則撒手人寰，含恨而終了！我想，倘若他們昔日辦過「友愛月刊」，就必

藝人，把嘔心瀝血的作品發表出來，受到眾人的刻薄批評，就承受不起。我見過不少很有才華的

能逃過此劫了。

當時，我們的　國父孫中山先生，每周親到高等師範禮堂演講三民主義。（因為他所寫好的文稿，被陳炯明砲轟總統府時，全部燒燬，故安排每周演講，將演講紀錄發表）。我們這群小學生，還未有聽講資格；但從老師們的報導之中，都能認識國家大事，同時對於　國父思想，有了初步的了解。

由小學六年級開始，我就接受嚴格的童子軍訓練。校內訓育處也要我們了解民權主義的內容，在校內實施「學校市」的訓練；這些訓練，對於我後來做人處事的態度，都具正面的教育效果。

例如，受人惡意詆毀，仍然能夠極力忍耐，把工作做完，負責到底而不發怨言。以前，因為寄人籬下，使自己養成沉默寡言，患了嚴重的自卑性格；至此，環境改變了，性情乃漸變為活潑起來。

回想當年，分分秒秒，都覺天烏地暗，雨箭風刀；住校之後，時時刻刻，乃見山明水秀，蝶舞鶯飛。這兩種生活，都是造物者用來塑造我的性格的方法；雖然兩者甘苦各有不同，而我對於此二者所賜的磨練之功，都常懷感激之情，不應有愛憎之別。

（三）初中時期（一九二五至一九二八年）

民國十四年（一九二五年）五月三十日，上海公共租界發生槍殺華人事件，激動公憤。六月

二十三日，廣州民眾示威聲援上海慘案，巡行隊伍在沙基（租界）被英軍用機關槍掃射，死傷百餘人。在此國難方殷的日子裡，我畢業於國立中山大學附屬小學。本來，附屬小學畢業生直升附屬中學，已有定案；但行政手續仍未完成，我要參加入學考試，然後考上附屬中學的初中一年級。

我入住於校內新建的童軍營舍，一切生活，全部是軍事管理。我按照課程，通過多項專科考試，獲得游泳、駕艇、馬術、單車、救傷、消防等等專科徽章，使我的體力日益健壯，性格也更趨活潑爽朗。

當時，黃埔軍官學校的學生軍，非常活躍；克復惠州，掃除軍閥，誓師北伐，抵定中原，聲威遠播。國立中山大學童子軍團，精神與黃埔軍校看齊。我們每次參加大巡行的服務，維持秩序，皆有傑出的表現，甚獲各界人士之嘉許。

在各學校之中，左派份子日漸猖狂。他們奉命掀起學潮，利用「擇師運動」為口號，煽動罷課，趕走老師，把無辜的學子，害得很慘。今且記敘一次實例：

這是民國十六年春季，我肆業於初級中學二年級下學期。清明假期之後的國文課是作文，國文老師在黑板上寫出作文的題目「清明郊遊記」。

不到五分鐘，班裡的一位同學，立即交卷。這位同學，平日是一位輕佻的富家子弟，聰明而懶惰，趕走老師，把無辜的學子，為班中各人所鄙視。眼見他今日來上課，迅速作成交卷，各人都好奇地要看他演戲。他洶洶然把文卷交給老師，要老師向眾人朗誦他這篇

傑作。老師愕然，他就搶着說，「你不念，我來念！」於是他提高嗓子向眾人朗誦：

「清明！清明！多麼無聊的節目！如此忙碌的我，那裏有閒情去作郊遊！這是放屁的題目！全無價值！打倒！打倒！打倒！」

時時高呼「打倒」，是當時的流行傑作。他聲勢洶洶地，念完，用手掌向教壇大力一拍，把文卷拋在教壇上，昂然大踏步向外走去。老師臉色發青，眾人鴉雀無聲。眾人着實受了震撼，但並非害怕。大家都心中明白，這位同學已經被人捉了去當作猴子來耍了！

當時，那些職業學生，非常猖狂。他們很有組織，滲入任何角落，吸收那些不滿現實的青年，以增強其團體的實力。但，在同學之間，我們一眼就看出誰是職業學生。他們想來拉我與之合流，但常有知難而退的感覺；原因是，在班中，他們的成績太差，與我談話，每有自卑之感。有時，他們却很富感情，極爲同情我的遭遇，又勸我要反抗，所有我的姊夫，我的親戚，他們都認爲，皆要打倒。但我自認是奴才命，多換幾個主子，自己仍是奴才身；這種理論，把他們氣得啞口無言，都認爲我是無可藥救。

其實，當年我們這些初中學生，聽得多，見得也多；我們都很明白，我們的主子，吃人能吐骨；他們的主子，却是吃人不吐骨。其實，當時我們討厭這些職業學生，並非由於政治觀念，而是基於道德標準。

這年秋天，在廣州，共產黨暴動。開始是左派學生捉右派學生，囚禁在一間戲院裏，輪替地

把一批批青年抓去審問，隨即押到戲院門外的路邊槍斃。三天之後，軍隊由河南攻到北岸，情勢又改變過來，輪到右派學生抓左派學生去槍斃了。

在這些紛亂的日子裡，學校上課，時斷時續，我們不願自誤前程，惟有訂定功課進度，積極求進。

當時我是住在學校內的童子軍營，每在周末，就回到姊夫家中，向各人問安。有一次，適遇正在姊夫家中作客的蕭老伯。這位老伯，曾經教我的三哥練氣功，練打坐，練書法。我在旁靜聽，甚爲敬佩他的見解。

蕭老伯精於拉胡琴，唱京劇。他教我的三哥唱二黃，西皮，梆子，滾花，我也從旁默誌於心。

在學校中，我的同班學友，也有許多是愛唱京劇，愛唱粵曲，我常將他們所唱的曲調，加以比較，甚覺有趣。

我向蕭老伯請示進修國文的方法。他爲我從「古文評註」之中，選出二十篇著名的文章，囑我從白話解說的書本內，查悉其各句各字的註解，然後，每日朗誦一篇，直至能夠感受到文句中的飄逸節奏，乃又朗誦另一篇。如此，在作文之時，就很容易寫出節奏瀟灑的好文章。於是，每在學校罷課的日子裡，我就朗誦古文，又朗誦英文；唱京劇，也唱粵曲，使時間過得更加充實。

在校中，我的學科成績最差的是幾何；因爲老師在教學時，語言無味，使我提不起精神去學

習。在罷課的日子裡，我從一位同學的兄長，借得一冊「幾何習題解答」。我把整冊材料從頭抄錄一遍，將所有幾何習題的答案都弄清楚，就在每天晚飯之後，爲兩位同學解說幾何習題，助他們進修。他們學得很有興趣，帶動來聽我講課的人，越聚越多，使我變成了幾何學的專家。他們個個都自覺進步，滿心歡喜；而獲益最多的却是我。我充份認識到「助人者得助，福人者得福」的真實意義。因爲身體健康，性情就變得更開朗了。

我的二姊自從結婚之後，住在鄉中，最近遷居到廣州。我的母親與妹妹，來到廣州暫住在其家中；所以每在周日，我就去向各人問安。二姊的婆婆對我很好，她年老多病，長期咳嗽，人人都曉得她是患了肺病；只因習慣了，大家都不以爲嫌。當她喝了半碗湯，要把餘下的半碗湯給我喝，就使我甚感尷尬。我也曉得肺病是傳染病，不想接受。當時，在一瞬之中，我也想過，可以接受了而把碗擱置一旁；但我却不忍心如此做，因爲老人的心情是誠懇而且慈愛的。於是，正如古老戲曲所說，「含笑飲砒霜」，我毫不遲疑，把湯一口喝盡。

我的妹妹後來對我說，她很不以爲然。我笑答她，「生死有命，何必担心！」她說我很勇敢，但却很傻；從此以後，她就稱我爲「傻哥」。

在初中讀書的期中，除了每月交了膳費之外，我是完全沒有零錢可用的。我的一位同班學友，

其兄正在醫學院就讀，常須將課本上的生理插圖，放大繪出，以利教師在課堂上講解之用。他曉得我能使用放大尺，又能繪製大幅的彩圖；所以把應用的繪圖工作，交給我做。由此之故，我遂能賺得足夠的零錢應用。後來，童子軍總部派我到一間市立小學，在周末擔任童子軍課程教學；該校的校長，認爲我工作態度良好，又請我担任教國文與英文課，我就有了較多的生活費用。報館的編輯，認爲我能替其副刊寫稿；於是我便有機會與報社聯繫。雖然稿費非常微薄，但却給我多了學習的機會。

在此期中，我常有機會接近那些國樂社團，因爲我的三哥是其中的臺柱。國樂社的唱奏地點，就在學校宿舍，就在我三哥的住室。由於我經常都容易與這些樂器接觸，所以或多或少，都懂得一些演奏技巧。對於揚琴，胡琴，月琴，秦琴，我都頗能演奏。對於吹管樂器，我却很少興趣；因爲吹奏者都愛抽烟，他們摸過的簫，笛，又髒又臭，我絕對不肯去碰。

當時，有聲電影風行各地，西方的流行音樂，風靡一時；國內的歌舞團體，優伶的新腔歌曲，隨着唱片的興盛而蓬勃發展。作爲一個愛樂者，我可以清楚地看到，國樂團體的成員，坑要成份多過磨練成份。在音樂創作的技術上，若只隨意玩耍而不是嚴格訓練，則我國音樂實在無從與西方音樂抗衡。國樂要謀發展，必須有計劃地培養人材；這是唯一的出路。──這種意見，就開罪於國樂社的朋友們；並不是我的見解不對，而是因爲損害了他們的自尊心。

（三）大學預科時期（一九二八至一九三○年）

我在初級中學畢業之後，可以直接升入高級中學；再讀三年，便可直接升入大學本科。因為當年家鄉兵燹，就誤了我的學業；所以我想節省一年的時光，不讀三年高中而讀兩年大學預科。只要我能考上大學預科，則兩年後，我就可升入大學本科了。

當年投考大學預科的人數甚多，競爭非常劇烈；但我不得不參與角逐，不得不全力以赴。終於我考上了大學預科文組。我切實感到，只要盡力一拼，總不致於落空的。

就在那年開始，中山大學預科的課程，全面改革：文組的學生，同樣要修習數、理、化的科目；原因是要使文組的學生，不至於對科學知識太過陌生。同時，大學預科學生，一律要接受嚴格的軍事訓練，使能負起捍衛國土的責任。

我還要在市立小學擔任教職以謀取生活費用，所以使我倍加忙碌。適值此時，左派學生在各間學校之中常搞罷課，更愛提出擇師運動，使上課中斷；這却給我有了喘息的機會。我明白，最壞的事都有好的作用。

有一次，我患了嚴重的感冒，必須臥牀休息。一位好心的同學，借給我一具兒童用的手風琴，

讓我在病中聊以自娛。這位同學的哥哥，聽我把手風琴奏得很悅耳，便要拿回去自己奏。他另借給我一把鋼鋸，這是用弓來拉的樂鋸，當時非常流行，因為所奏出來的嗚嗚樂音，與鋼琴合奏之時，能產生哀怨動人的聲調。待我能將樂鋸奏出小曲，這位同學的哥哥，又對樂鋸大感興趣，要把樂鋸拿回去自己學奏。他在家中雜物堆裡找出一把擱置多年的小提琴，借給我，以換回那張樂鋸。這把小提琴，是以前他們的美國親戚，用美鈔五元買給孩子為玩具，也沒有琴盒，只用一個紙袋，將琴與一枝弓裝着帶來給我，宛如從市場買了一把青菜。因為我能奏胡琴，所以也能奏提琴。奏法並不正確，但能把外國小曲與教堂聖詩，都順暢演奏。這位同學的哥哥，深覺這提琴的聲音美麗可愛，立刻又要拿回去自己學奏；而且非常懊悔多年冷落了這把提琴，為它配了一個精美的盒子，又拂拭乾淨，使它漂亮起來。

這次，提琴被收回去，却不再拿其他樂器來作交換了。

我的另一位同學很好心，對我說，他家中藏有一把很貴重的小提琴，從來沒有人奏，可以借給我用。果然，那提琴聲音極美，使我一奏就深深愛上了它！當我奏得較為純熟之時，這位同學聽到美麗的琴聲，也為之陶醉不已。不久，他說，要結婚了，想將提琴收回，帶去渡蜜月；於是我把這琴送還給他，心中真是依依不捨。後來，他告訴我，在蜜月期中旅行，根本沒有時間奏琴。

因為天氣潮濕，提琴脫了膠；有一次，在大雨中，行李被雨水浸透了，整個琴變成一堆破木片，已經當垃圾，在旅途中抛掉了！

我因無琴可用，就向我的二姊商量。她設法爲我供一份會，取得六十元（小洋銀元），使我能夠購得一具略可應用的提琴。我又去一間縣立師範學校兼課，以賺取薪酬，交給二姊，作爲供會的費用。但這間縣立師範學校，每個月都欠薪，害得我的二姊要替我還債，使我不勝歉疚！

當時，我有一位同學，曾經隨師學習提琴奏法，在一次晚會中聽我奏曲，認爲我奏得不錯。他想找我與他合奏二重奏的樂曲，所以借給我一些樂譜，又把他曾用過的提琴課本，借給我用。這時我乃有機會依照課程，學習視奏，按序求進。每周我們約定用一個晚上，我專誠去到這位同學的家中，與他合奏。雖然他無意教我，但在合奏之時，我可從其動作之中，偷取一些技巧。

後來，我再從美國音樂雜誌之中，（例如已經停版的 Etude, Musical America）以及提琴名家的演奏法書內，（例如 Auer, Carl Flesch），學到較多的材料；又在英國聖三一音樂院海外考試的規程中，找到正確的求學之路。因爲自知落後，必須急起直追；所以對於學習之外的一切雜務，都不過問了。

在此期中，我要詳研樂理，學習和聲技術，磨練視奏能力，分析和絃結構，苦無鋼琴可用。我在宿舍中，就在衣箱面上，繪製一個鍵盤圖表。宿舍中的同學們，後來每次談起，都嬉笑不已。

其實，這些往事，都佈滿了辛酸的淚痕。眼見今日的孩子們，身在幸福之中而不知惜福，有琴而不肯練，有譜而懶得讀，真使我爲之感慨萬千了！

回想起來，我可以清楚地看到，我學音樂技術，實在比別人遲了十多年；所以，我在二十歲

之時，常能眞實地感覺到自己只有十歲。根據「相由心生」的道理，我在八十多歲的年齡，看來仍然只有六十多歲。有人說，「年齡的大小，乃是心理造成」，說來也很有道理。所以，當朋友們問我，「爲何總不見你變老？」我就答，「已經老定了，不再老了！」

（四）　大學教育系時期（一九三〇至一九三四年）

自從一九三一年九月十八日，日本軍隊強佔我國東北，抗日的歌聲，就唱遍了全國各地；愛國歌曲之創作，便成急需的教育材料。

國立中山大學，當時尙未開辦師範學院，只在文學院內設立教育系。我決心修教育而用音樂爲教育的工具。我遷入大學宿舍居住，自願投身於教育系主辦的平民夜校執教。從此，我在教育系就讀，每學期免繳學雜費；同時，我可隨時借用夜校的風琴來增進我的視奏能力，對於我研習和聲與作曲，甚有幫助。

除了在夜校執教之外，我仍在市立小學兼教國文，也在私立初級中學教英文，更仕縣立師範教音樂與美術。由於幫助這些學校編作課外活動的應用歌曲，集體舞蹈樂曲，我常要徹夜趕工，學習編作歌曲的伴奏技巧。我切實地體驗到，生命之中，有困難乃有進步，有痛苦必有成功。

中山大學校內，並無鋼琴設備。教育系各級，有數位女同學曾在女子師範就讀時修習多年鋼

琴奏法，甚想繼續磨練鋼琴技術。她們數人合資租了一座鋼琴回來，也邀我參加一份。租來的鋼琴，經學校同意，安置在職教員聯誼會（同德會）中的貯物室內。這個地點，就在校園水池之側，室內很多蚊蟲，誰也不肯把練琴時間編在黃昏時刻。但我則樂意用此時間，因為我在日間，既要上課，又要教學；黃昏時候，我可以連續練足四小時而無人過問。我穿起特厚的長褲，又在面上與手上擦了葯油，就不怕蚊蟲來襲了。

我在大學四年級之時，提琴演奏技術，可算達到及格的水準。我是按照英國聖三一音樂院的課進度去磨練，自己做自己的教務主任，但始終未能聘得一位實際的指導教授。演奏鋼琴則是例外，數位合資租琴的女同學，個個都樂於教我。；所以使我進步甚速。隨着，我又得到著名的鋼琴名師李玉葉教授收我為徒，又借給我以多種音樂院的課本，使我能按序學習，準備去考取音樂理論與音樂演奏的學位。這些苦練工作，我都是默默進行，絕對不敢向人透露，省得遭受嘲諷。

這個年齡，男女之愛，實在是青年期的一大險隘。長久以來，我親眼看到我的兄長們為了婚姻，為了家庭，為了生兒育女，被貧窮生活折磨得身心交瘁，使我怵目驚心。又親眼看到年青的男教師與女學生，熱情戀愛，被人唾罵，傷害了我所尊崇的樂教工作，使我心中痛楚。我必須跳出這個凡庸的境界才好！

為了想克制這種青年期的疾病，我細讀弗洛依德（Freud）的精神分析論，我自甘做個實驗品，要把蘊藏於內的性潛力，昇華為音樂創作的能源。但，這些秘密心事，絕對不敢讓別人知道。有

時偶然在閒談之中，提及我要爲樂教盡忠，這些朋友們就哈哈大笑，不約而同，說我自討苦吃；而且，斷定我必然是徒勞無功，含恨而逝。

在我兼課的中學校裡，也有不少應屆畢業的女學生，對我表示傾慕之意；這也是常見之事。學校中的同事們，皆表甚感興趣，都想促成這件喜事。我對他們表示謝意，也爲他們懇切地說明，我還有很長的路要跑：；戀愛結婚，組織家庭，都不是我所能走的路。他們聞之，皆感詫異；都認爲我生來就是冷血的人物，不勝感慨地嘆息，「如此無情，怎能學音樂？」

騷動些時，也就一切平靜了。其實，當時能助我跳出難關的，並不是由於我飛奔逃逸，而是因爲我的體弱多病以及家有積債。青春少女們，個個都期望找得健康英俊而家庭富有的郎君。在此兩項，我都不及格。：所以獲保平安。以前我總想不到，助我跳出煩惱圈的福星，原來却是病弱的身體與貧窮的家庭。

與此同時，我也有幾位老同學，很了解我的志願，常常暗中設計助我。例如，他們常請住在美國的親戚，買些我所需要的琴絃與樂譜來送給我用。他們衷心讚美我這種做人處世的態度，使我深覺欣慰。

在大學校中，我也參與藝術團體活動，也爲當時的「新音樂運動」獻出心力。但這些活動與實際的樂教工作，實在還有一段很遠的距離。直至對日抗戰的砲聲響起，我們就不能不切實地負起樂教救國的責任。

（五）大學畢業與對日抗戰（一九三四至一九三八年）

在中山大學畢業後，我應聘到廣州之西，南海縣佛山鎮任教於縣立第一初級中學。其實，我在畢業的前半年，已經到該校擔任教職；該校校長也約定，待我畢業後，就到該校做專任教師。

校長答應借欵給我買鋼琴，又讓我安居於學校之內。每到周末、假期，校內的同事們忙着趕返廣州的家中，我則留在校裡，陪着事務主任鎮守學校，我就可專心磨練我的音樂功課。

在每個學期開始，校長先借給我三個月的薪酬，送給母親，用來清還債項；餘下的三個月薪酬，可夠我用為半年內的生活費以及學習鋼琴，提琴的學費。至此，我纔有能力供給自己學習音樂的費用。

我曾細心思量，我所學的是教育；如果獻身於音樂教育，我必須考取英國的音樂學位，而且還要能演奏，能作曲，能指揮合唱團演出，然後有足夠的說服力。於是，我每周留出一天時間，搭火車到廣州，隨李玉葉教授學鋼琴。隔一周，我用一天時間經廣州去香港，隨俄國的提琴名師多諾夫（Tonoff）教授學提琴。至於和聲學與作曲法的學位考試，則跟隨音樂院的課程，自己讀書，做練習；有時，遇到一個小小的問題，想它三天三夜，總要想通為止。其實，若有人可問，五分鐘就能明白；用三天三夜，却是學到了一切解難的本領，而非單獨解答一項問題了。

我到香港學習提琴，一天之內的行程是：早晨六時由佛山搭廣三鐵路快車到廣州，轉搭渡輪，汽車，搭廣九鐵路快車，八時開車，十二時到九龍。立刻趕到多諾夫教授家中上課。課畢，立刻趕到火車站，搭下午四時的快車，八時可抵廣州，即轉汽車，渡輪，搭廣三鐵路快車返佛山；夜間十時半，可抵學校住所。所有讀書，用餐，休息，全部都在火車之上。在靑年時期，對於這樣奔馳的生活，只覺充實，不覺辛苦。

我的幾位好心的同學，每次聽我登臺演奏提琴，認爲成績已達水準；該有一具好琴，恰如戰將需要一匹好馬。他們集資購得一具優良的提琴贈我，使我感動得眼淚直流。

因爲我演奏薄有聲譽，很多朋友都把家裡所珍藏的提琴送來，請我在暇時也把它奏一下，好使琴聲增加通達效果。昔日我想向人借用一琴都無法如願，現在却先後積聚了五具名貴的提琴在我住室之中；有時，使我暗中着了慌，倘遇天災人禍，我賣了身也無法賠償此數！

我獲得李玉葉教授的允諾，願意在我去香港參加英國聖三一音樂院高級提琴考試之時，爲我担任鋼琴伴奏。此次考試，獲得很高成績，蒙老師來信，給我鼓勵，使我深感欣慰。我決心再考更高的學位，但一九三七年盧溝橋的砲聲響起，全國動員對日抗戰，就把我的全部計劃破壞殆盡！

爲了宣傳抗戰，我的工作，非常忙碌。以往歷年所學得關於文學，詩詞，繪畫，音樂的全部學識，現在都要結合起來，爲抗戰宣傳服務，爲國民教育盡力了！

（六）政府內遷與戰後復員（一九三八至一九四九年）

自從一九三七年七月盧溝橋戰事爆發，砲火連綿伸展，由北而南。次年（一九三八年）十月中旬，廣東省政府就從廣州內遷到粵北。這是持久作戰的策略，要用時間爭取空間，我們唯有服從。

南海縣立中學，奉命要隨縣政府遷入鄉間。各位同仁可以隨校撤退，也可自由退入內地。我必須先把這數具名貴提琴，托人帶到鄉間，又把所買的鋼琴，搬到同事的家中，以策安全。（可惜後來全被土匪搶走，乃是無可奈何之事！）我背了衣包，携帶了那具老朋友所贈的提琴，遵從老同學劉以毅先生之邀，步行到粵北的連縣，以謀潛修苦練之計。

我却想不到，廣東省政府也是內遷到連縣去，而且還有二千多位大專集訓的學生，隨政府撤退到連縣，成立了廣東省行政幹部訓練團。因為該團急需一位能作曲的音樂教官，我就被聘到團中工作。後來，省政府奉命遷往韶關，我也必須隨行。省教育廳籌辦藝術館，以培養藝術工作幹部，又把我調到該館負責音樂科的工作。待一期訓練結束，又被兒童教養院請去編音樂教材。國立中山大學由雲南遷返廣東樂昌縣的砰石鎮，我就被聘返師範學院任教。在當時，現實的環境，需要現實的教學設施，就在艱苦的情況中，迫使我不斷地成長。

在此期中，為了配合國民教育的需要，所作的歌曲，多數是無伴奏的合唱，我必須運用各種趣味的方法來編作無樂器伴奏的合唱歌曲，這是現實環境迫我進步的例證。該期中具有代表性的歌曲是歸不得故鄉，杜鵑花，木蘭辭，我家在廣州，月光曲等。（作詞者姓名，皆列於作品彙編之內）

抗戰期內，戰局隨時變化，各地經常頒布緊急疏散的命令。我每到一個地區，常應該地學校或社團之請，用提琴演奏為主，舉行教育性質的音樂講座，從而教衆人齊唱抗戰歌曲。各地常有具備特性的民歌，我就選出一二首民歌編為提琴變奏曲，讓各人都能了解如何提升地方藝術以豐富國家文化，以及如何去發揚民族的精神。

在疏散期間，我每到各縣的鄉間，都有機會在當地學校的圖書館或私人藏書樓中，讀到許多珍貴的古書，使我能寫成「中國歷代音樂思想的批判」以及修訂及補充我的樂教論文。平日，在忙亂的工作中，我無法專心讀古書，蒐材料；但在疏散的日子裡，被困於鄉村之中，却予我以進修的機會，真是值得欣慰之事。

此期間，我所寫的樂教論文，都曾陸續寄給中山大學教育研究所出版的「教育研究」，以及教育部出版的「教育月刊」。為了經常發表論文，使我在師範學院當了兩年講師，便升為副教授。當了三年副教授，便升為教授。在抗戰完畢，復員廣州之時，（民國三十五年三月），朱家驊部長任內，我領得教授證書第二五八四號。看來，戰亂期間，疏散到鄉村之中，却助我得到進修，獲得

成績，這是值得感恩之事。

從實踐的工作中，我曉得在音樂創作裡，該用調式爲創作曲調的素材，更要用調式爲構造和絃的基礎。在當時，我無法找得這方面的參攷書，乃有赴歐洲進修的設計；但，這乃是荒謬的夢想，絕無可能實現的妄想！我遍函在美國的十多位朋友，盼望他們寄我一些關於調式和聲的書本，曾經寄給我一冊《節奏原理》；但因緊急疏散，無法投遞，又退還原寄人了。聊爲參攷之用。過了半年，我無任何回音。抗戰結束之後，我乃曉得，當年實在有一位善心人，

（七）避難香港與赴歐進修（一九四九至一九五七年）

自從抗戰結束（一九四五年八月），我重返廣州，仍然執教於中山大學師範學院，同時執教於省立藝專音樂科。只因政黨相爭，社會不安，無法展開學術上的建樹。香港僑校的朋友們，都爲我感到憂慮，請我早日辭去工作，前往香港，發展僑校教育。

在一九四九年夏天，我替省立藝專音樂科辦理招生工作完畢，便即辭去職務，同時辭去師範學院職務，遷居於香港，執教於私立德明中學。於一九四九年冬，大陸變色，香港立刻變成難民世界。

當時，在香港僑校任教，薪酬很低，生活極爲困苦。但，在香港却容易購買歐美出版的新書，

甚利於我的進修。在此期間，雖然生活困難，而在音樂創作的學術方面，則獲得較多的改進。一九五五年，我在香港考取英國皇家音樂院海外聯考的提琴教師證書；這個學位，因抗戰而阻遲了二十年，每次想起，都感到憤慨！

此期所作的歌曲，較受眾人喜愛者爲黑霧，輕笑，當晚霞滿天，秋夕，寒夜。因爲香港政府是親大陸政權的，所以禁止公開演唱愛國歌曲；例如，我要歸故鄉，北風，紅燈，祖國戀，以及羅家倫譯詞的「中華民國讚」，都只能演唱於學校之內。

（八）赴歐進修時期（一九五七至一九六三年）

一九五七年秋天，我得到珠海書院及大同中學校長江茂森先生之助，准許我帶薪出國進修，不限年期；並且贈我來回的旅費。我多年的夢想，能夠實現，使我滿懷感激。雖然我的月薪數目很低，（每月是美鈔五十元），在歐洲可夠我支付每個月的學費；但，有了此數爲基礎，我就容易再向別人求借了。

我到歐洲進修，目的地是義大利羅馬。許多人都不明白，進修中國風格和聲技術，爲何要到義大利去？因爲我從歷史上曉得，二千多年以前，我國在漢代，就有了陸上通到歐洲的「絲綢之路」。我國的曲調，由此路經中亞各國傳到土耳其。米蘭的主教安布洛茲（Ambrose）在第四世紀把

它們蒐集起來，編爲聖歌，用和聲把它們加以發展。我要尋找其發展的過程，加入中國的樂語，

配合古典和聲與現代和聲，以建立中國風格的和聲方法（詳見「樂韻飄香」，調式和聲技術及第三

十五篇的附記）。

我在義大利進修六年，先後追隨的老師，有德寧諾敎授（Alfredo De Ninno），馬各拉敎授（Franco Margola），卡爾都祺敎授（Edgardo Carducci），還有短期受敎的兩位，是德國的凱里神父（Abbe Kaelin），英國的司徒拔敎授（Harry Stubbs）；他們都各有所長，都能助我進步。（詳見「樂林葷露」第七篇至第十三篇）

卡爾都祺敎授，敎我的時間最長，（共敎了我三百五十九小時）。他歷年任職於敎廷設立的聖樂院。他認爲我由義大利返香港之時，該拿出作好的一二套交響曲或者大歌劇，以表多年努力的成績。在我看來，我國當前急需的，並非是交響曲或歌劇，而是培養作曲人才的資料。我想先編出一套中國風格和聲的作曲法，以供衆人用爲繼續發展的材料。老師同意我的見解，我乃着手編大綱，作例曲，再由老師加以訂正。老師爲我作序，說明我研究的目標，是想「擴展五聲音階的和聲範圍，求取變化而不陷入大小音階和聲的圈套」。他認爲，我並非只談理論，而同時作成實際的樂曲爲例證，最値得嘉許。（詳見「樂林葷露」第十三篇）此書在我國音樂年（一九六八年）我受聘回國講學兩月之時，由正中書局印贈全省音樂敎師參攷。

我在羅馬的六年中，所作的樂曲，較具有代表性者，大合唱曲有金門頌，（四樂章，爲紀念一

九五八年八月二十三日金門戰役的敍事歌）,中華大合唱,（三樂章）,琵琶行（朗誦與合唱結合的唐詩詠唱曲）。藝術歌曲有秋花秋蝶,燕詩,離恨,陌上花,都是唐宋詩詞。舞劇有採蓮女,大禹治水,黃帝戰蚩尤。另有絃樂獨奏與合奏,都是着意加強調式和聲的色彩,以例證我的理論之可行性。

回顧我出國進修的設計,因對日抗戰而延擱了二十餘年,乍看來,似是一大憾事;但,實非如此。倘若我未曾熟悉民間疾苦,就出國進修;則雖懷遠大理想,而終是不切實際。出國進修之前,能夠深入民間,了解實況,乃是最佳而且必要的準備;至少,使我不致離棄大眾而亂唱高調。

我記起這句睿智的名言,「大學畢業,實在需要八年而非四年」;因為,四年是在校求學,再用四年去忘記了它。這實在是教我們,切勿閉門造車。

（九）由歐返港時期（一九六三至一九八七年）

從歐洲返到香港之後,我仍然照舊執教於珠海書院與大同中學,江校長也甚感詫異;他以為,我既已經取得更高的學位,又已獲得教育部的文藝獎,也已有多處的高職來聘,我必然要飛向高處,不戀舊巢的了。我告知他,我尚要報答深恩之後,乃能遠行;遠行之前,我還要詳加準備,不應暴虎憑河。

在留在香港的二十多年裡，我除了教學以清還欠債之外，就是全力用於著述與作曲。我要把調式和聲與古典和聲，現代和聲，融滙起來，服務於創作聯篇歌曲與合唱民歌組曲。此期具有代表性的作品，合唱歌曲有歲寒三友，(四章)，偉大的中華，(十一章)，雲山戀，(三章)，迎春三部曲，(三章)，碧海夜遊，思親曲，思我故鄉，遺忘，佳節頌。合唱民歌組曲則是串珠成鍊的設計，要將民間歌曲高貴化；所編的民歌組曲爲數頗多，常被演唱的有鳳陽歌舞，天山明月，彌度山歌，蒙古牧歌，錦城花絮等，大部份都是何志浩教授配以新詞演唱。

我所用的提琴，是當年我的數位同學集資購來贈我應用。我抱着它走過千山萬水，憑藉它使得人人開心；到近年，我忙於作曲與寫稿，很少機會演奏。我的老同學們，都已作古人了，我該完成他們的心願，把這具好琴，贈給能夠用它的能手，以發揮它的力量。

有一次，我聆聽香港校際音樂比賽的各項冠軍演奏會，聽到提琴冠軍演奏拉羅所作的「西班牙交響曲」，奏者是一位姓鄧的小弟弟，技術高而提琴劣，恰似關雲長少了一匹赤兔馬。我請音樂會主持人通知這位小弟弟，我想見他。次日，他便陪同其父親來訪。得悉他即將赴美入茱麗亞音樂院深造，我乃將我的提琴贈他，並祝學業成功；父子皆甚歡喜。我相信，已故的老同學們，必然也贊同我的做法。此事距今已有十年，鄧小弟弟也該已畢業，獻身樂壇了；但願他們父子都事業成就，爲我國樂壇增添光彩。

提琴剛剛贈出，我那已故的二姊的姪孫女，帶了她的一雙兒女來見我。女兒十五歲，學奏提琴；兒子十三歲，學奏大提琴；正在香港演藝學院，成績傑出，最近獲得美國南加州音樂院給予全額獎學金，準備出國深造。我乃急於為這位小女孩找個好提琴，以發揚她的傑出才華。

我的老朋友梁得靈先生，(昔日他曾送給我兩個主題，我為他作成提琴曲「春燈舞」；後來又為他編成管絃樂合奏曲，由他指揮廣州培英中學管絃樂團公開演出，成績優異，甚獲好評)。他從廣州來信，盼我能替他賣出他的提琴，籌取港幣三千元，以作牧笛製造廠的開辦費。以前，我奏過他的提琴，那具琴與我所用的，同樣是上品樂器，我正好購取它以贈這位才華出眾的小女孩。

我立刻給信與梁先生，請他托人把琴帶來給我，我已準備好港幣三千五百元給他。

梁先生照辦了。來信問我，為何要多給他五百元。其中原因，甚為簡單：因為我有一位舊學生從加拿大寄給我港幣三千五百元為賀年禮物，我就把此款全份送與梁先生。

後來，梁先生用這筆錢經營牧笛，推廣得極為順利，我也很為他感到欣慰。我這位姪孫女的乖女兒，也非常滿意這具提琴：我告訴她，這實在是我二姊在天之靈默默地庇佑着她。半個世紀之前，二姊為我籌措小洋六十元買提琴，早已為她種下福田了。她的母親的母親，就是我二姊的姪女。世間的網線，複雜縱橫；但是，密而不亂，真令人嘆為觀止！這位小女孩，去了南加州升學，她的弟弟也在那邊學大提琴，近年已經畢業，被校方留任助教，前程輝煌，值得欣慰。我去信告訴我的舊學生，他送給我的不僅是一份港幣三仟五百元的禮金，而是三份大喜的快樂；為此，

我要重重地誠表謝意。

（一〇）返國定居時期（一九八七年七月起）

我曾到臺北榮民總醫院作健康檢查，得知我的眼壓偏高；一九八七年七月，我乃從香港珠海書院退休，回到臺灣南部的高雄定居。在香港的私立僑校工作，辦理退休手續，非常簡單，要走就走，也不用辦理退休金的手續；因為，根本沒有這回事。回溯我數十年來，所任職務，從來都未做過有退休金的工作；故來往自如，絕無羈絆。

高雄的氣候較為乾燥，甚利於我的眼部發散水份，住下兩個月，我的眼壓便趨正常，八年來並無變壞。高雄的老朋友們，對我都有一份真摯的情誼，使我常懷感激之心。至此，我纔有安靜的時間，整理我要寫的稿件，編作合唱民歌組曲以及鋼琴獨奏的民歌組曲。稍得安定，我乃能為兒童編作舞劇，為佛教編作新歌，為禪學會編作安祥歌曲；更為社教團體編作合唱，貫徹「音樂大眾化」的原則，例證「大樂必易」的聖賢明訓。

對於管絃樂團的樂曲，我很少着手去做。以前雖然作了一些請老師批改，但我很少發表；因為我所着力的，不是這條路線。有些朋友認為我該作些交響曲，協奏曲，以奠定音樂作家的地位。我就給他們開玩笑，教他們，只須從這方面來批評我，說我從來都未作過交響曲與協奏曲，就可

輕而易舉地貶低我的地位了。

（一一） 各個時期的作品特點

縱觀我的樂曲創作，爲了重視詩樂合一，常是偏重聲樂曲的創作。雖然也有創作器樂曲，（提琴，長笛，鋼琴），但爲了貫徹「音樂大眾化」，歌曲創作，便列爲首要。應該將我列爲歌曲作者而不是作曲專家。按作品的特點，約可分劃爲四個時期：

(1)從大學畢業，經過抗戰的磨練，直至戰後復員的十五年中，(一九三四至一九四九年)，樂曲創作，皆是由於現實環境之急需；創作技巧是從實踐工作之中，摸索求進。該期作品之所以受人喜愛，其主要原因是我沒有只顧自己喜愛而遠離大眾。

我明白衆人的需要，把詩句內的字韻抑揚與曲調中樂音低高，結合得比較自然，歌聲轉動得較爲貼切。這是由於我平日敬愛詩詞，熟悉了其音韻與節奏的特性。爲了如此，我衷心地鼓勵作曲者，勤讀古代詩詞；無論是作聲樂曲或器樂曲，無論是演唱者或演奏者，無論是指揮者或伴奏者，朗誦詩詞，都能從其聲韻與節奏，獲得豐富的啓示。

(2)大陸變色，避難於香港的八年中，(一九四九至一九五七年)，是我根據以往的創作路向，用和聲方法與對位技巧，擴展其曲體結構；但仍然未能找到突破的方法。

(3)在歐洲進修的六年中，（一九五七至一九六三年），我着力把調式和聲與古典和聲，現代和聲，聯合起來，融滙使用；並且加入中國樂語於其中，以謀建立新的風貌。到了此時乃獲得突破性的發展。作曲的大部份效果，是得自嚴格的對位技術之磨練。為了如此，當年青作曲者問我如何把樂曲主題開展之時，我就建議他們勤習古典和聲的嚴格對位，這種技術最能增強作曲才幹。

(4)由歐洲返香港以至回國定居的三十年中，（一九六四至現在一九九五年），我盡力融合各種可用的技巧，服務於創作新曲與編整民歌；主要目標是表揚我們優秀的民族性格。中華民族的音樂與詩歌，素來重視溫柔敦厚，以諧和為主幹；不協和絃只担任反面的角色，我不會讓它佔據了首要的位置。對於那些賤視民族性格的作者，當然與我沒有好感，這是必然之事，我們不必有所爭論。

從我的作品特性看來，可以歸列為六項：

1.用調式曲調，明示東方音樂的色彩。

2.用調式和聲，表彰我國詩詞的美質。

3.用對位技術，開展藝術歌曲的內涵。

4.用民族樂語，增強器樂作品的韻味。

5.用朗誦叙述，發揚語言文字的特性。

6.用串珠成鍊，擴張民歌組曲的結構。

（一二）十項工作路向

關於音樂創作，在實踐的過程中，我試找出應走的路向；請分十項以說明之：

(1) 中國音樂中國化——用調式爲創作曲調的素材，用調式爲建立和聲的基礎。尊重歌詞的字音，活用民族的樂語；惟有如此，然後能使中國音樂中國化。（所謂調式，就是由古傳下來的音階(Mode)。今日我們所常用的五聲音階，大音階，小音階，都不過是調式裡的一小部份材料而已）。

(2) 藝術歌曲大眾化——這是實踐我國聖賢所說「大樂必易，大禮必簡」的明訓。如此，則可使每個人都能用音樂來充實日常生活；這是生活音樂化，音樂生活化的本旨。

(3) 民間歌曲高貴化——修正民歌的唱法，清除過份的裝飾。爲灰姑娘製成玻璃鞋，爲村姑娘裁剪新衣裳；助她們升爲公主，晉爲皇后。

(4) 愛國歌曲藝術化——充實歌詞以美的內涵，避免徒然堆砌口號以成歌。要把那些高呼擁護，齊喊打倒的教條，改成優美活潑的詩篇。

(5) 傳統樂曲現代化——有了中國風格的和聲方法，乃能使古代樂曲現代化而不失民族性格，世界化而不忘保存國粹。

(6) 榮耀古代詩人的成就——我國古代詩詞，實爲文化的寶藏。將其作成樂曲，可引導國人更

容易認識古代詩人的卓越才華。用音樂來榮耀今古詩人，更容易將我國文化的優美氣質擴大發揚。

(7)表彰音樂前賢的作品——我國音樂前賢，留下不少傑出作品；但，多數是獨唱，獨奏的曲調。若能運用中國風格的和聲技術，將其編成合唱，合奏；則可使前賢作品更顯光彩。

(8)寓詩於樂的設計——根據傑出的詩詞，作成各種器樂獨奏，合奏，而不徒然用之為歌詞演唱；如此，則更能充份表揚詩詞所蘊藏的音樂境界。

(9)朗誦歌唱之合一——世界各國人士，皆認定我國語言為音樂化的語言，朗誦與歌唱，實在並無截然分界。我們該用更多實際的音樂作品，來加以證實，讓全世界人士，皆能分享我國語文的傑出成就。

(10)音樂哲理生活化——蒐集古今中外哲人對音樂的卓見，詳加闡述，以小故事解說大道理；使人人都能切實了解音樂大眾化與音樂生活化的真義。

為了實踐這十項工作，我不得不同時負起樂曲創作與文字解說的責任；於是乃有樂曲專集與樂教文集的印行。

（一三）十一冊樂曲專集

香港幸運樂譜謄印服務社，從我所作的樂曲之中，選出較為常用者，分類印成十一冊專集。

已於一九九三年全部印出。各集的名稱與內容如次：

(1) 唐宋詩詞合唱曲 (合唱詩詞歌曲三十首)

(2) 獨唱藝術歌曲選 (歌曲六十首)

(3) 合唱藝術歌曲選 (頁數較多，分印為兩冊)

　　(A) 藝術歌曲 (五十二首)

　　(B) 聯篇合唱曲 (十二套)

(4) 合唱民歌組曲選 (二十首)

(5) 鋼琴獨奏曲選 (二十首) (劉富美編訂奏法)

(6) 提琴・長笛獨奏曲選 (提琴曲二十首，長笛曲三首)

(7) 兒童藝術歌曲選 (齊唱，二部合唱，三部合唱，共一百二十首)

(8) 少年 (同聲) 合唱歌曲選 (二部合唱，三部合唱，共五十六首)

(9) 清唱劇・歌劇・舞劇選 (共十五套)

(10) 中國藝術歌曲選萃合唱新編 (共二十首)，新訂版本，除了各曲皆編為四部合唱之外，並將各曲編為二部合唱或三部合唱，使同聲合唱團，皆能使用。冊內並附有合唱新歌兩首：

一、杜甫的「茅屋為秋風所破歌」，三部合唱，其中有朗誦，適用於重陽敬老節演唱。

二、文天祥的「正氣歌」，四部合唱，也改編爲二部合唱，適用於清明思親節及先列紀念日演唱。

上列兩首歌曲的詳細解說，見滄海叢刊「樂浦珠還」。

（一四）十一冊樂教文集

音樂的眞正價值，並非徒然屬於美育範圍，而是負責整個人品德之鍛鍊。在音樂訓練中，實在蘊藏着「全人教育」（Whole-Man Education）的功能：人人都應該了解其內容，而且要努力實踐。（見「樂浦珠還」第十一篇）

近二十年來，臺北市東大圖書公司的滄海叢刊，爲我連續印出十一冊樂教文集，使我得以例證「音樂哲理生活化」的觀點，令我常懷感激之忱。這十一冊的內容，包括樂教與修養，創作與欣賞，作品的解說；更有嚴肅的專題研究，目的是鼓舞人人能從現實的生活中，憑藉樂教的助力，取得更豐富的生命力量。

下列是各冊文集的名稱及初版的年份：

(1)音樂人生　　　一九七五年　（附何志浩教授贈詩）

(2)琴臺碎語　　　一九七七年

按序該列在「音樂人生」之前。其中有林聲翕教授，康謳教授，趙琴小姐的序文。）

(3)樂林華露　一九七八年（這是「音樂創作散記」上下兩冊的選集，出版於一九七四年，

(4)樂谷鳴泉　一九七九年（再版有鄭彥棻老師評介）

(5)樂韻飄香　一九八二年（扉頁有韋瀚章教授題字）

(6)樂圃長春　一九八六年（扉頁有李韶教授題字）

(7)樂苑春回　一九八九年（遷居高雄之後所寫）

(8)樂風泱泱　一九九一年（附何志浩教授贈歌）

(9)樂境花開　一九九二年（附何照清老師後記）

(10)樂浦珠還　一九九四年（附劉星，何照清老師後記）

(11)樂海無涯　一九九五年（就是現在這一冊）

五　作品彙誌

——作品編號與附記

民國三十八年（一九四九年），中國大陸變色，國民政府由南京遷到臺灣；我從廣州避難於香港，執教於私立華僑學校。因環境需要而有作品，因作品數量增多而有登記。這裡是一份比較齊全的作品編號表，從附記可見當時的社會狀況。

在抗戰期間曾經印行的歌曲，除因需要而重訂之外，概不列入。所有團體應用的歌曲，學校紀念歌曲以及未有出版的樂隊總譜，鋼琴獨奏曲，亦不列入。

關於各首作品的年份，有時所記的是作成的年份，有時所記的是登臺發表的年份，有時所記的是印出的年份；所以偶有不同。但依照作品先後排列的次序，仍是相差不致太遠。

下列是按年份列出作品名稱。開始的數目字，是作品的編號。作品名稱之後，是作詞者姓名或該曲內容說明。各曲的解說，見於三民書局出版三民文庫「音樂創作散記」與東大圖書公司「滄

海叢刊」中的十一冊樂教文集。

一九五四年

一、藝術歌集　第一輯　(歌曲七首)

黑霧，遠景 (許建吾)　望故鄉 (蔣捷，一剪梅)　歸不得故鄉 (譚國耻)　杜鵑花

(方燕軍)　月光曲 (任畢明)　木蘭辭 (古樂府)

(前五首為獨唱曲，後二首為混聲四部合唱。譚國耻的名字，是抗戰期中所用，戰後改用國

始。)

二、藝術歌集　第二輯 (歌曲九首)

中秋怨，寒夜 (李韶)　我家在廣州 (荷子)　羊腸小道，十字街頭 (許建吾)　難

忘 (張弩)　過七里灘 (蘇軾，行香子)　清明 (辛棄疾，行香子)　春 (李清照，

壺中天慢)

(寒夜，羊腸小道，為混聲四部合唱，其餘為獨唱曲)

三、藝術歌集　第三輯 (獨唱曲十二首)

原野上，輕笑 (徐訏)　流雲之歌，答 (鄧禹平)　阿里山之歌 (流行小曲，鄧禹平配

詞)　隕星頌 (任畢明)　失去的東西 (許建吾)　不用惆悵 (譚國始)　桐淚滴

中秋，紅燈，海角之夜，偉大的母親（李韶）

（上列三輯歌集之印出，皆用大成文化事業公司名義，以下簡稱大成。我負責全部印刷費，印出只為贈送給遠地親友，並非志在出售）

四、提琴獨奏曲集（提琴曲六首，鋼琴伴奏）「大成」

五、生命之歌（大合唱）（許建吾）「大成」

鼎湖山上之黃昏　杜鵑花　我家在廣州　阿里山變奏曲　簫　唱春牛

六、祖國戀（六樂章大合唱）（許建吾）「作品專集第三冊B」

念祖國（序歌）　偉大的祖國　秦淮碧　團城臥斷虹　問鶯燕　奔向祖國

（僑委會加印五千冊寄贈各國華僑團體。在國內則常選唱前兩章，問鶯燕則常用為獨立歌曲演唱）

七、小學音樂教本（小學歌曲四十首）「大成」

八、兒童藝術歌集（新歌二十首）（許建吾）「香港世界書局」

（已選出其中十六首編為二部合唱，印在我的作品專集第七冊兒童藝術歌曲選）

九、小貓西西（兒童歌舞劇）（于百齡，李韶）「作品專集第九冊」

（解說見「樂境花開」第二十五篇）

一九五五年

一〇、大樹　(少年歌舞劇)　(許建吾)　「作品專集第九冊」

（上列兩部歌舞劇，首演於香港眞光中學。香港教育司署用傀儡戲形式，巡廻演出於各小學，用爲生活輔導教材。解說見「樂境花開」第二十五篇）

一一、我要歸故鄉　(四樂章大合唱)　(李韶)　「正中書局」

何處棲留　清溪水　憶　我要歸故鄉

一二、北風　(三樂章大合唱)　(李韶)　「正中書局」

（民國四十一年八月，臺灣省教育會合唱團首唱我要歸故鄉與北風兩曲於臺北市中山堂，呂泉生指揮。張道藩院長介紹作詞者，作曲者與聽衆相見。解說見「樂苑春回」第五十八篇）

一三、合唱歌曲三首

(1)孔子紀念歌　(禮運，大同)　「教育部請作曲」

(2)偉大的華僑　(李韶)　「僑委會請作曲」

(3)反共抗俄總動員　(王平陵)　「救國會請作曲」

（上列三首歌曲，均在一九五二年八月在臺北作成應用，由各該主理的機構印行。詳細解

一九五六年

說見「樂苑春回」第五十七篇）

為僑委會編海外僑校音樂教材兩冊，（小學，中學各一冊），均不列於作品編號之內，因為並非每一首歌曲都是我的作品。

重訂歌劇「一夜路成」。這是前年所作的一景七場歌劇，腳本作者上官予（王志健）。內容敘述熱情的鄉民協助軍隊築路的事實。為了要重訂其中情節，趕不上演出的檔期，擱了下來，未有發表，故不編號。

此年八月，因朱永鎭教授赴泰國担任文化交流工作，不幸身故；僑委會請我從香港立刻飛盤谷，與陳世鴻教授同行，繼續完成朱教授所未完成的音樂工作。我們到學校，社團，電臺，電視臺，舉辦演講，演奏，又為駐泰大使館與泰國中華總商會舉行演奏會。我將泰皇所作的樂曲「雨絲」，編成變奏曲演出，甚獲好評。工作完畢，九月返香港。次年三月與陳世鴻教授到臺北，舉行兩場音樂會，並說明赴泰國文化交流經過。

一九五七年

一四、中華民國讚（美國查克作詞，羅家倫譯詞）「大合唱」

（這首歌詞的原文發表於臺北英文報。先總統 蔣公選出請羅家倫譯為中文，由國防部寄到香港給我作曲。於一九五七年三月二十六晚在臺北三軍托兒所中正堂首演，由中廣合唱團演唱，王沛綸教授指揮；同時並首次演唱「當晚霞滿天」（鍾梅音作詞），兩位領唱者是申學庸教授與陳世鴻教授。「中華民國讚」與「當晚霞滿天」，最初皆印在海潮出版社的「中國名歌選」之內。）

一五、最新兒童歌曲第一集（新歌二十首）「海潮出版社」

(1)當晚霞滿天（鍾梅音）

（解說見「樂浦珠還」第十五篇）

(2)秋夕（張秀亞）

（解說見「音樂人生」第三十一篇）

(3)竹簫謠（李韶）

（解說見「樂苑春回」第六十篇）

一六、最新兒童歌曲第二集（新歌二十首）「海潮出版社」

（這年十月，我赴歐進修，上列兩冊兒童歌曲與我的一冊「音樂教學技術」，皆在此年底，由海潮印出）

一七、混聲四部合唱歌曲三首「作品專集第三冊」

(1)當晚霞滿天（鍾梅音）

一八、春燈舞（提琴獨奏曲）「幸運社，作品專集第六冊」

（解說見「樂韻飄香」第二十三篇）

一九五八年至一九六三年，在義大利進修，下列作品由十九號至二十四號，皆是作成於羅馬，返香港乃陸續印出。

一九、金門頌（四樂章大合唱）（俞南屏，鍾梅音）「香港中外出版社」

烽火中的金門　　大膽島上的國旗　　馬山望故鄉　　勝利的前奏

（解說見「音樂創作散記」第十九篇）

二〇、中國小曲兩首（提琴獨奏曲）「米蘭 Carisch 公司印行」

離恨　　讀書郎

（這兩首提琴曲，前者為我所作的藝術歌，後者為中國民謠風小曲，我在一九六〇年作成提琴獨奏曲，用以奉贈於我的作曲老師馬各拉教授；他介紹給其音樂院畢業生演奏於義大利各地，常獲聽眾之喜愛。）

二一、中華大合唱（三樂章大合唱）（梁寒操）「香港中外出版社」

中華民族之頌　　民國國父之頌　　自由中國之歌

（詳細解說見「音樂創作散記」第二十篇）

一九六四年

二一、鋼琴曲集（鋼琴獨奏曲八首）「幸運社」

綉荷包（民歌與賦格）　　臺東民歌，變奏，賦格　　家鄉組曲　　百花亭組曲　　琴歌

佛曲（戒定眞香）　　悲秋　　尋泉記（傳奇曲）

（各曲解說見「樂韻飄香」第二十三篇）

二三、藝術新歌（獨唱新歌十首）「幸運社」

陌上花（蘇軾）　　離恨（南唐後主李煜）　　秋花秋蝶，燕詩（白居易）　　塞下曲（盧

綸）　　孤雁，詠明妃，聞捷（杜甫）　　舟中（舟過吳江，舟宿蘭灣）（蔣捷）

（各曲解說見「音樂創作散記」第二十七篇）

「金門頌」與「中華大合唱」，都是我力盡所能，把自己認爲最好的才幹作無條件的奉獻。但沒有考慮到現實的情況：例如，聲調太高，句法較難，和聲與伴奏都較爲複雜，以致難以推行。「金門頌」是勉強唱了出來，效果不錯，但終是極爲吃力。這種情形，在抗戰期中，我曾經深受其苦。這回，我爲了要有更好的表現，却忘記了現實的情況：於是，又切實地再受一次深刻的教訓。我切實地了解，創作不能不顧現實。若違背此原則，除了自己受苦，更要受到人人抱怨。

二四、舞劇曲集 （何志浩）「幸運社」

　　大禹治水　　採蓮女

二五、孝親歌曲三首「幸運社」

　　父親節歌，偉大的母親 （李韶）　　頌親恩 （古茂建）

　　（各曲解說見「琴臺碎語」第一〇七，一〇八篇）

二六、歲寒三友 （四樂章大合唱） （李韶）「作品專集第三冊B」

　　松　　竹　　梅　　三友頌

　　（解說見「樂圃長春」第三十一篇）

二七、青白紅 （三樂章大合唱） （任畢明）「作品專集第三冊B」

　　（解說見「音樂創作散記」第三十二篇）

　　（歲寒三友與青白紅，香港文化協會加印各五百冊，分贈海外文化團體應用）

一九六五年

二八、新血頌 （許建吾）「幸運社」

　　（此曲為許建吾教授在馬來西亞作詞，請作成合唱曲贈與當地團體演唱，與此並有一首馬來西亞頌，為賀獨立國成立的紀念歌曲）

二九、新歌四首

(1)聽琴 （韓愈詩，蘇軾詞） （獨唱兼朗誦）

（印在天同出版社之「名歌選」第三冊）

(2)蒼茫 （王道） （獨唱）

（印在「人生月刊」）

(3)人生的歌手 （王道） （無伴奏合唱）

（印在「人生月刊」）

(4)青年之歌 （任畢明） （合唱）

（印在「中國評論」）

三○、光明之路 （齊唱歌曲十三首） （古茂建） 「文風書局」

三一、舞劇合唱歌曲 （何志浩） 「中國文藝協會」

(1)黃帝戰蚩尤

(2)百花舞

三二、偉大的國父 （九樂章大合唱） （何志浩） （中國文藝協會）

天生聖哲　　十次起義　　碧血黃花

武漢興師　　二次革命　　廣州蒙難

一九六六年

三三、民歌新編（中國民歌七首）「幸運社」

蘇武牧羊　在那遙遠的地方　紅綵妹妹

跑馬溜溜的山上　綉荷包　罵玉郎　讀書郎

三四、琵琶行（合唱，朗誦，鋼琴詠唱曲）（白居易）「幸運社」

（這是初次版本，解說見「音樂創作散記」第二十一篇）

三五、偉大的領袖（六樂章大合唱）（何志浩）「中國文藝協會」

武德樂　　承天樂　　慶善樂

崇戎樂　　仁壽樂　　萬歲樂

三六、偉大的中華（十一樂章大合唱）（何志浩）「中國文藝協會」

（序歌）大哉我中華　　珠江之歌　　長江之歌

黃河之歌　　長城之歌　　五岳之歌　　白山黑水之歌

蒙藏之歌　　四海五湖之歌　　寶島之歌　　（結章）青天白日滿地紅

（「偉大的中華」於一九六七年十一月獲中山文藝獎。）

黃埔建軍　　北上救國　　盛德巍巍

（上列三首大合唱曲，偉大的國父、偉大的領袖、偉大的中華，均有簡化的齊唱譜本，連續發表於華岡出版之「美哉中華」月刊。各曲的詳細說明並琴譜，簡譜，均印成一冊，名為「偉大的中華」，由臺灣省政府教育廳印行。）

三七、黃埔頌（五樂章大合唱）（何志浩）「中國文藝協會」

　　　頌讚黃埔建軍（朗誦）

　　　發揚黃埔精神（唱歌）

　　　鑄立黃埔軍魂（唱詞）

　　　開拓黃埔功業（唱詩）

　　　齊向黃埔歡呼（口號）

一九六七年

三八、敘事歌二首（獨唱曲）（黃芊）「幸運社」

　　　鹿之死　　倒霉的一天

三九、為香港商業廣播電臺聽眾合唱團編合唱曲二首「幸運社」

　　　阿里山之歌　　杜鵑花

（是年由陳世鴻教授指揮合唱團製成唱片發行）

四〇、雲山戀（五樂章大合唱）（許建吾）「作品專集第九冊」

　　　序歌　　晨曦　　晌午　　月夜　　跋

（解說見「音樂創作散記」第三十三篇）

四一、聽董大彈胡笳弄（合唱，朗誦，鋼琴詠唱曲）（李頎）「作品專集第九冊」

（解說見「樂風泱泱」第十六篇）

一九六八年

四二、藝術歌曲改編爲合唱用曲「合唱歌曲第一輯，天同出版社」

望故鄉　中秋怨　黑霧　秋夕　月光曲

（一九六八年爲我國之音樂年，八月，九月，我應教育部之聘，返國講學。下列是講學完畢，返香港後的作品）

四三、思我故鄉（四部合唱）（秦孝儀）「中央月刊」

（解說見「音樂創作散記」第三十五篇）

四四、遺忘（女高音獨唱，鋼琴伴奏，提琴輔奏）（鍾梅音）「大中華出版社」

（此曲在一九六九年十一月編爲混聲合唱，幸運社印行）

（解說見「樂浦珠還」第十五篇）

一九六九年

四五、壯歌行（合唱組曲）（黃杰將軍）「天同出版社」

孤軍出塞　富國行　金陵憶　金門行

（解說見「音樂創作散記」第四十篇）

四六、雙城復國（合唱）（胡會俊）「國光合唱團」

四七、問月（獨唱）（孫如陵）　（幸運社）

四八、白雲詞（合唱）（秦孝儀）「中央月刊」

（解說見「音樂創作散記」第三十五篇）

四九、中華頌（二部合唱）（梁寒操）「天同出版社」

（此爲作品二十一號之簡化本，在一九七一年一月印出）

五〇、迎春接福（粵北客家民歌組曲）（合唱）（鄒瑛配詞）「作品專集第四冊」

春牛調，馬燈調，香包調，落水天，唱歌人

（這首配詞是描述賀歲生活。後來何志浩先生另配詞名爲「春滿人間」，印在華岡中華學術

院出版之兩冊「中國民歌組曲集」內）

五一、我是中國人（合唱）（王文山）「幸運社」

五二、寒流（合唱）（許建吾）（天同出版社「合唱歌曲」第二輯）

五三、金門文物委員會請作合唱歌曲二首

五四、鳳陽歌舞 (安徽民歌組曲) (合唱) (何志浩配詞)

　海上公園　榕園曲

鳳陽花鼓　　鳳陽歌 (印於「中國民歌組曲第一集」)

(此組曲亦用原來歌詞唱出，取名「鳳陽花鼓」。)

五五、聖誕節合唱曲二首「香港基督教兒童福利會」

　聖誕三願 (何中中)

　平安聖誕 (曹新銘牧師)

一九七〇年

五六、春燈舞 (編爲管絃樂團演奏譜)「臺灣電視公司請編用爲賀歲節目」

五七、重訂提琴獨奏曲十四首「臺北四海唱片公司」

　(請司徒興城教授提琴獨奏製唱片發行)

五八、合唱歌曲三首「幸運社」

　小夜曲，老榕樹 (周忠楷)

　晨運之歌 (潘兆賢)

五九、家之禮讚 (李宗黃)

六〇、美哉臺灣（獨唱）（何志浩）「天同出版社」
（中國廣播公司音樂風，用此曲爲第一首「每月新歌」。林聲翕教授指揮臺北市管絃樂團伴奏，辛永秀教授獨唱。一九七二年印行合唱曲譜）

六一、佳節序曲（絃樂合奏曲）
（此曲贈與林聲翕教授以紀念他指揮臺北市絃樂團首演）

六二、碧海夜遊（獨唱）（韋瀚章）「作品專集第二冊」
（韋瀚章教授由馬來西亞返香港，他送來此首歌詞，是爲與他合作歌曲的開端。此曲同時編爲合唱，由香港雅樂社合唱團首唱，由鍾華耀先生指揮）
當時幸運樂譜謄印服務社白雲鵬先生甚盼能購取新式印刷機，以印樂譜。我雖無力助他，但能替他向人借錢。終於爲他借得欵項，不用付利息。購得新式印刷機之後，他動員全家子女，合力工作，半年之內，把借欵淸還。以後，我的樂曲之印出，就大爲方便；也爲我節省了不少開支。看來，幫助他人，也就是幫助了自己。

六三、春之歌（三樂章女中音獨唱曲）（許建吾）「作品專集第二冊」
（這首獨唱的組曲，內分三章：春雨，春霧，春潮：是許建吾教授根據南唐後主李煜的詞作，引伸寫成，用贈聲樂家陳之霞女士）
（此曲印在我的作品專集第二冊「獨唱歌曲選」。詳細解說見「音樂創作散記」第四十一篇。）

六四、拋磚詞曲集，新歌四首（王文山）「幸運社」
（獨唱歌曲三首）荷塘，回頭是岸，隨緣。
（合唱一首）何去何從。
（王文山先生喜歡作歌詞，遍邀國內作曲人士為他的歌詞作曲，作好
樂曲，他就負責倩人謄譜與印刷，也就等於減輕了我的負擔了。上列各首歌曲之解說，
見「音樂創作散記」第三十八篇與第三十九篇。）

六五、雲南民歌組曲（彌度山歌）（合唱）「作品專集第四冊」
彌度山歌　山茶花　猜謎歌　繡荷包
（此曲是編來賀明儀合唱團六周年紀念的禮物。這些民歌都是由費明儀教授選出送來給我
編為合唱組曲。解說見「音樂創作散記」第四十六篇。何志浩教授另填入新詞，名為「彌
度春色」，印在「中國民歌組曲第一集」之內。）

六六、摽有梅（獨唱與合唱）（詩經，召南，王文山譯詞）「幸運社」
（解說見「音樂創作散記」第五十一篇）

六七、人生之意義（陳立夫）
（此曲為臺北市一女中江學珠校長請作曲應用）

六八、天山明月（新疆民歌組曲）（合唱）「作品專集第四冊」

沙里洪巴 (新疆舞曲) 喀什噶爾 青春舞曲
(此曲贈與鍾華耀先生指揮雅樂社合唱團，首唱於香港大會堂。解說見「音樂創作散記」第四十七篇。樂譜印在「中國民歌組曲第一集」之內。)

六九、開國六十年 (合唱) (梁寒操)「空軍總司令部」
(這是空軍電影的配樂，由空軍總司令部印行)

七〇、田園音樂會 (鍾梅音) (獨唱，提琴輔奏)「幸運社」

一九七一年

七一、思親曲 (王文山)「作品專集第二冊，第三冊」
(獨唱與合唱，同時發表。解說見「音樂創作散記」，第三十八篇，並印在王文山「拋磚詞曲第三集」)。

七二、大忠大勇 (合唱) (秦孝儀)「中央月刊」
(解說見「音樂創作散記」第三十五篇)

七三、琵琶行 (白居易)「作品專集第九冊」

七四、大板城姑娘 (中國民歌組曲) (合唱)「作品專集第四冊」
(這是作品第三十四號的重訂本。解說見「樂韻飄香」第二十二篇，「樂風泱泱」第十六篇。)

七七、月夜情歌 （中國民歌組曲） （男中音獨唱）

青年進行曲 （劉孝推）

月夜情歌 （民家族民歌）

月下的姑娘 （高山族民歌）

姑娘變了心 （黎族民歌）

（何志浩教授另配新詞，印在「中國民歌組曲第二集」）

七八、金沙江上 （西康民歌組曲） （合唱） （何志浩配詞） 「中國民歌組曲第一集」

金沙江上 西康舞曲 仙樂風飄 康定舞曲 喇嘛活佛

七九、望郎曲 （中國民歌組曲） （女高音獨唱）

貴州山歌 等郎

（解說見「音樂創作散記」第四十八篇。何志浩教授另配新詞，歌名「古黔花谿」，印在「中

八〇、莊敬自強 （合唱） （何志浩） 「中國文藝協會」

國民歌組曲」第二集。

八一、新春組曲 （中國民歌組曲） （女高音獨唱）

不唱山歌心不爽 （陝北民歌）

刮地風 （甘肅民歌）

四季歌　（青海民歌）

過新年　（陝西民歌）

（此一獨唱民歌組曲，為廻旋曲體。香港廣播電臺正統音樂節目主持人森遜先生(Mr. Clive Simpson) 邀請作曲，請費明儀教授擔任獨唱，用長笛，大提琴，鋼琴，敲擊樂為伴奏，專為賀農曆新春節目之用。何志浩教授另配新詞，印在「中國民歌組曲第二集」。)

八二、中國民歌，提琴合奏曲三首 「蘇中敏編提琴曲集」

道情 （中國古調）　　豐收舞曲 （阿眉族民歌）　　蔓莉 （蒙古民歌）

八三、小學音樂教材，新歌五十首 「香港天成出版社」

（為周澤聲先生編作小學各年級補充教材）

八四、獨唱歌曲兩首 （易金） 「作品專集第二冊」

芭蕾舞娘　傘下人家

八五、國民生活歌曲三首 （齊唱） 「教育部文化局」

（此兩首歌，專為楊羅娜女士主理之華聲合唱團演出之用。解說見「音樂創作散記」第四十四篇。）

孝友歌 （劉碩夫）　　博愛歌 （徐哲萍）　　保健歌 （黃瑩）

一九七二年

八六、華岡禮讚　（合唱）（張其昀）「美哉中華」

八七、石榴花頂上的石榴花　（荷子）「作品專集第三冊」

（此爲抗戰合唱曲「良口烽烟曲」之第五章。此曲原是女聲二部合唱，特改編爲混聲四部合唱，由思義夫合唱團演唱，梁明先生指揮。解說見「樂境花開」第二十四篇）

八八、歡迎華僑歌　（何志浩）（合唱）「僑委會」

（此曲是應僑委會委員長高信先生之請而作）

八九、輕笑　（合唱）（徐訏）「作品專集第三冊」

（此獨唱曲，改編爲混聲四部合唱，以利合唱團使用）

九〇、月亮走　（兒童歌曲）（羅傑）「臺灣電視公司」

九一、生活組曲第一首　千錘百鍊　（合唱）（王文山）

　　　天不怕地不怕　石縫草　爬山

九二、生活組曲第二首　自強不息　（合唱）（王文山）

　　　朝氣好　是是非非　今天　天助自助

九三、生活組曲第三首　大澈大悟　（合唱）　（王文山

迷惘　回頭是岸　隨緣　何去何從

（上列三首生活組曲，於一九七四年七月合印在「拋磚詞曲」第三集。「何去何從」合唱曲，

曾列於作品六十四號之內；今用在生活組曲第三首之內，爲結尾樂章）

九四、合唱歌曲二首（黎世芬）「中國廣播公司」

寧靜致遠　　勇者之歌

九五、蒙古牧歌（蒙古民歌組曲）（合唱）（何志浩配詞）「作品專集第四冊」

蒙古草原　　蒙古姑娘　月上古堡　小黃鸝鳥

九六、山地風光（山地民歌組曲）（合唱）（何志浩配詞）「中國民歌組曲第一集」

豐年舞曲　　賞月舞曲

（此曲編給四重唱，伴奏樂器用提琴，鋼琴，響木，三角）

九七、苗家少女（苗族民歌組曲）（合唱）（何志浩配詞）「中國民歌組曲第一集」

金環舞　　苗家月

九八、湘江風情（湖南民歌組曲）（女聲三部合唱）（何志浩配詞）「作品專集第八冊」

湘江戀　　江上遊

九九、西藏高原（西藏民歌組曲）（合唱）（何志浩配詞）「中國民歌組曲第一集」

世界高原　寒漠甘泉　遍地黃金　巴安弦子

一〇〇、霧（浪淘沙）（合唱）（韋瀚章）「作品專集第三冊」

無錫景　團扇舞

一〇一、江南鶯飛（江蘇民歌組曲）（女高音，男中音二重唱）（何志浩配詞）「中國民歌組曲第一集」

（此曲是爲香港音專的兩位教授陳頌棉，莊表康演出而編）

一〇二、阿里飛翠（山地民歌組曲）（合唱）（何志浩配詞）「中國民歌組曲第一集」

阿里山中　高山之春　彩雲追月　月下歌舞

一〇三、日月潭曉望（浪淘沙）（合唱）（韋瀚章）「作品專集第三冊」

（合唱組曲兩首）：

第一首　漣漪（韋瀚章詞，何志浩和韻）

第二首　花信（韋瀚章詞，顧一樵，楊仲揆和韻）

（解說見「音樂創作散記」第四十二篇）

一〇四、傜山春曉（粵北傜歌組曲）（合唱）（何志浩配詞）「中國民歌組曲第一集」

黃條沙　細問鳳　萬段曲　楠花子

一〇五、一寸山河一寸血（合唱）（梁寒操）

一〇六、長白銀輝（東北民歌組曲）（合唱）（何志浩配詞）「中國民歌組曲第一集」

東北謠　太平鼓舞

一〇七、龍之躍（合唱組曲）（易金）「幸運社」

指下千帆　離人的心　海峽廻翼　人鬼一家

一〇八、雞公仔（廣東兒歌組曲，二部合唱）「作品專集第七冊」

雞公仔　團團轉

（贈老慕賢教授指揮藝風兒童合唱團首唱於香港大會堂）

（一九七三年三月，明儀合唱團首唱於香港大會堂，重復「指下千帆」爲結束，省去「人鬼一家」。解說見「音樂創作散記」第四十三篇）

一〇九、扶桑之旅（合唱組曲）（鍾雷）「幸運社」

東京烟雨　銀座燈輝

（解說見「音樂創作散記」第四十三篇）

一一〇、錦城花絮（四川民歌組曲）（合唱）（何志浩配詞）「作品專集第四冊」

玫瑰花兒爲誰開　四季花開

（贈紀福柏先生指揮角聲合唱團首唱於香港大會堂）

（這是電影的主題歌，杜如明律師寄來請作曲應用）

一一一、西京小唱 （陝西民歌組曲） （女聲二部合唱） 「中國民歌組曲第二集」

賣櫻桃　買花戴

一一二、少年合唱歌曲六首 （二部合唱） （王文山）

(1)蜘蛛　(2)蚊子　(3)黃豆頌　(4)種瓜得瓜　(5)猴戲　(6)小猫捉魚

（各首歌曲皆印在我的作品專集第七冊內，解說見 「音樂人生」 第十九篇）

一一三、滇邊掠影 （雲南民歌組曲） （合唱） （何志浩配詞） 「中國民歌組曲第二集」

雨中花　鷓鴣聲

一一四、灕江之春 （廣西民歌組曲） （女聲三部合唱） （何志浩配詞） 「中國民歌組曲第二集」

送郎　望郎

一九七三年

一一五、飄泊他鄉 （中國民歌組曲） （男中音獨唱）

賣燒土 （山西民歌）

鎖住太陽不要落 （貴州民歌）

三天的路程兩天到 （山西民歌）

（編給男中音薛偉祥教授獨唱。何志浩教授配詞之後，名爲 「久客還鄉」 ，印在 「中國民

一一六、紅棉花開（廣東小調組曲）（合唱）（何志浩配詞）

歌組曲第二集）

紅棉好（剪剪花）

花中花（百花亭鬧酒）

紅滿枝（陳世美不認妻）

一一七、嶺南春雨（廣東小調組曲）（合唱）（何志浩配詞）

鵑初啼（玉美人）

蝶低飛（王姑娘算命）

柳生烟（梳粧臺）

（上列兩首組曲，都是用廣東小調組成，由何志浩教授配詞。所謂小調，就是戲臺的小曲，是演戲時所用的間場曲，是奏而不唱的「排子」；故須配詞演唱。題目後，括弧內的標題（剪剪花，玉美人等），都是「排子」的名稱。樂曲均見「中國民歌組曲第二集」）

一一八、少年合唱歌曲二首（二部合唱）（王文山）「作品專集第八冊」

巧兔三窟　絕處逢生

（解說見「音樂人生」第十九篇）

一一九、何處不相逢（獨唱）（王文山）「作品專集第二冊」

一二○、逆旅之夜　(合唱)　(韋瀚章)　「作品專集第三冊」

(解說見「音樂創作散記二八八頁)

(此曲改編爲混聲合唱，於一九七四年發表「作品專集第三冊」)

一二一、天地一沙鷗　(合唱)　(何志浩)　「臺北同德書局」

(解說見「音樂人生」第二十一篇)

一二二、提琴獨奏曲二首　(根據韋瀚章詞意作成的器樂曲「作品專集第六冊」

(1)四季漁家樂　(以黃自主題作成之演繹曲)

(2)狸奴戲絮　(即興諧謔曲)

(此二曲專爲「韋瀚章詞作音樂會」而作，首演於一九七三年十一月於臺北市實踐堂，提琴，司徒興城教授，鋼琴，招翠姬女士。解說見「音樂人生」第十二篇)

一二三、長笛獨奏曲二首「作品專集第六冊」

(1)夜怨　(根據韋瀚章詞意作成，有朗誦爲前導)

(2)玫瑰花兒爲誰開　(用四川民歌組曲編成)

(「夜怨」的首演，是在一九七三年十一月於臺北實踐堂「韋瀚章詞作音樂會」；長笛，樊曼儂女士；鋼琴，王瑞玲小姐；朗誦，張美云小姐。解說見「音樂人生」第十二篇)

一二四、生活之歌　(合唱)　(韋瀚章)　「作品專集第三冊」

（此曲爲香港滅暴委員會請作。一九七四年八月由梁明先生指揮思義夫合唱團首唱於香港大會堂。解說見「音樂人生」第十四篇）

一二五、鳴春組曲（花腔女高音獨唱）（韋瀚章）「作品專集第二冊」

杜宇　黃鶯

一二六、秋夜聞笛（女低音獨唱，鋼琴伴奏，長笛輔奏）（韋瀚章）

（獨唱曲解說見「音樂人生」第十二篇。後來，應香港音專之請，於一九八〇年改編爲合唱曲，印在作品專集第三冊，解說見「樂韻飄香」第二十七篇）

（香港華聲樂團團長楊羅娜女士請作此曲，以介紹女低音吳畹瓊小姐，長笛名家李斯曼教授輔奏，在一九七三年十月演唱於香港大會堂。次年，編爲合唱，仍用長笛輔奏，由老慕賢教授指揮藝風合唱團演唱，成績優異。解說見「音樂人生」第十二篇）（作品專集第二冊，第三冊）

一二七、合唱歌曲二首（王文山）「作品專集第三冊」

蚨蝶夢　莫愁吟

（解說見「音樂人生」第十八篇）

一二八、少年合唱歌曲二首（二部合唱）（王文山）「作品專集第七冊」

獴哥鬥蛇　馬德里看鬥牛

一二九、寒流（合唱）（電影主題歌）（鍾雷）「中國電影製片廠」

（解說見「音樂人生」第十九篇）

一三〇、民歌新唱二首「作品專集第八冊」

玫瑰花兒為誰開（四川民歌）（何志浩配詞）

道情（江浙民歌）（鄭板橋詞）

（民歌新唱的設計是：原詞用獨唱，配詞則用三部合唱，使同聲合唱團體，皆能應用。「道情」則是不用配新詞；因為只用鄭板橋原作便合用了。解說見「音樂人生」第二十篇）

一三一、民歌新唱第三首（江南民歌）「作品專集第八冊」

小放牛（獨唱，用原詞）

杏花村（三部合唱，何志浩配詞）

（解說見「音樂人生」第二十篇）

一三二、天・德・予（三部合唱）（毛松年）「僑委會」

（此曲之作成，為美國紐約孔子大廈揭幕慶典演唱之用。歌曲的標題，是用孔子所說的話，「天生德於予」。解說見「音樂人生」第十六篇）

一三三、民歌新唱第四首「作品專集第八冊」

冬雪春花（青海民歌）（何志浩配詞）

（四季歌之中，只採用其冬季與春季兩段，編爲三部合唱。解說見「音樂人生」第二十

篇）

一三四、民歌新唱第五首　「幸運社」

彌度山歌（雲南民歌）（何志浩配詞）

篇）

一九七四年　此年一月三民書局出版　「音樂創作散記」（上下兩冊）

一三五、民歌新唱第六首

送郎（雲南民歌）（三部合唱）「作品專集第八冊」

（解說見「音樂民歌」）（三部合唱）第二十篇）

一三六、馬蘭姑娘（山地民歌）（合唱）（何志浩配詞）「作品專集第四冊」

（解說見「音樂人生」第二十篇，「樂韻飄香」第二十八篇）

一三七、在銀色的月光下（新疆民歌）（歌詞稍加修訂）「作品專集第四冊」

（解說見「音樂人生」第二十篇）

一三八、愛物天心（聯篇獨唱曲，加輔奏）（韋瀚章）「幸運社，芳菲集」

(1)春雨（女高音獨唱，提琴輔奏）

一四一、合唱歌曲三首

⑴曉霧（曉雲法師）「原泉出版社，清涼歌集」

一四○、少年合唱歌曲二首（王文山）「拋磚詞曲第三集」

如何解連環　火柴，扁担，正樑

（上列四首歌曲解說見「音樂人生」第十九篇）

一三九、獨唱歌曲二首（王文山）「拋磚詞曲第三集」

海螺　補天頌

（此曲係應中國廣播公司舉辦「中國藝術歌曲之夜」演出而作。四位獨唱者，依次是董蘭芬，陳榮貴，辛永秀，張清郎；輔奏者，依次是廖年賦，薛耀武，高思文（Sydney Goldsmith），張寬容。蔡采秀担任鋼琴伴奏。四位獨唱者是早已聘定的，故作曲時，就要適應各位唱者。在演出之時，由林聲翕教授負責指揮。此譜又另編爲混聲合唱，只用鋼琴伴奏，印在「作品專集第三冊B」。解說見「音樂人生」第十三篇）

⑸天何言哉（四重唱，各輔奏樂器與鋼琴加入伴奏）

⑷冬雪（男低音獨唱，大提琴輔奏）

⑶秋月（女高音獨唱，長笛輔奏）

⑵夏雲（男中音獨唱，單簧管輔奏）

(2)佛偈三唱（神秀、惠能、韋瀚章）「芳菲集，幸運社版」

(3)隕星頌（任畢明）（原在作品第三號之內，改編爲合唱樂譜印在「作品專集第三冊」）

（各歌解說見「音樂人生」第十七篇）

一四二、合唱歌曲二首（王文山）「拋磚詞曲第三集」

　　頂牛　　兩種交誼

（解說見「音樂人生」第十八篇）

一四三、青年們的精神（合唱）（韋瀚章）「作品專集第三冊」

（賀明儀合唱團成立十周年，解說見「音樂人生」第十四篇。明儀合唱團用爲團歌）

一四四、驢德頌（合唱）（梁寒操原作，何志浩和韻）「作品專集第三冊」

（解說見「音樂人生」第十六篇）

一四五、中國藝術歌曲選萃，合唱新編，第一輯（十首）「作品專集第十冊」

　　問（易韋齋作詞，蕭友梅作曲）

　　本事（盧前，黃自）

　　踏雪尋梅（劉雪厂）

　　五月薔薇處處開（韋瀚章，勞景賢）

　　紅豆詞（曹雪芹，劉雪厂）

一四八、兒童歌曲五首（林武憲）「三民書局兒童藝術歌曲集」

清潔環境　家裡的人　我是紙

一到十　一年四季　四季花朵　每日生活　救火　鄉村和城市　交通工具

一四七、兒童藝術歌曲十首（翁景芳）

於滄海叢刊之內

此年六月，東大圖書公司出版樂教文集「音樂人生」，列

一九七五年

（解說見「音樂人生」第十五篇）

一四六、海嶽中興頌（合唱）（秦孝儀）「中廣公司」

二輯，第三輯合訂為一冊，列為作品專集第十冊）

（解說見「音樂人生」第二十二篇。一九九二年再將各曲加編為二部或三部合唱，與第

農家樂（劉雪厂）

花非花（白居易，黃自）

思鄉（韋瀚章，黃自）

教我如何不想他（劉半農，趙元任）

飄零的落花（劉雪厂）

一五四、合唱歌曲三首 （韋瀚章）「作品專集第三冊」

(1)飛渡神山

(2)鼓

(3)繼往開來

一五五、華岡歌頌 （合唱）（何志浩）「美哉中華」一九七六年三月

一九七六年

一五六、兒童藝術歌曲二十首 （翁景芳）

盪鞦韆　　鏡子　　穿衣的進步　　常見的鳥　　防止生病　　時鐘　　過新年　　敬

愛老師　　蝌蚪變青蛙　　海邊　　影子　　青青草坪上　　總統　蔣公眞偉大　　好

朋友　　花園裡　　路燈　　風箏　　水裡動物多　　四季的風　　笑

一五七、兒童藝術歌曲十首 （翁景芳）

三件寶　　筆　　國旗　　郵差　　電話　　錢　　彩霞　　風和雨　　公共汽車

市場裡

（上列作品一四七，一四九，一五六，一五七，兒童藝術歌曲共五十首，合印成一冊，

由高雄衆城書局印行。從此五十首歌之內，選出十九首，編爲二部合唱或三部合唱，

一五八、跑馬溜溜的山上（中國民歌絃樂合奏曲）「幸運社」

列於作品專集第七冊內

一五九、楓橋夜泊（張繼）「作品專集第一冊」

（此曲爲思義夫合唱團演出改編，用男中音獨唱，女聲和唱，提琴輔奏，獨唱者爲常椿蔭教授）

一六○、華岡頌（合唱）（何志浩）「美哉中華」

一六一、爲思義夫合唱團改編合唱歌曲演出「思義夫合唱團」

(1)李叔同配詞之西洋小曲三首（憶兒時，送別，天風）

(2)抗戰歌曲三首（思鄉曲，松花江上，團結起來）

一六二、應用合唱歌曲二首「幸運社」

(1)證言（秦孝儀）

(2)婦女節歌（李韶）

一九七七年

此年二月，東大圖書公司出版樂教文集「琴臺碎語」，列於滄海叢刊之內

一六三、抗戰歌組曲六首（提琴，鋼琴合奏）「作品專集第六冊」

一六四、中國藝術歌曲選萃，合唱新編，第二輯（十首）「作品專集第十冊」

（解說見「樂谷鳴泉」第五十篇）

(1)東北浩劫（此曲內包括兩首歌：松花江上，抗敵歌）

(2)盧溝烽火（盧溝問答，全國總動員）

(3)血肉長城（長城謠，旗正飄飄）

(4)前方好月（歸不得故鄉，月光曲）

(5)珠江怒濤（我家在廣州，保衛中華）

(6)還我河山（嘉陵江上，勝利進行曲）

南飛之雁語（易韋齋，蕭友梅）

採蓮謠（韋瀚章，黃自）

農歌（韋瀚章，黃自）

飲酒歌（劉半農，趙元任）

過印度洋（周若無，趙元任）

我住長江頭（李之儀，廖青主）

山中（徐志摩，陳田鶴）

春夜洛城聞笛（李白，劉雪厂）

一六七、合唱抒情歌曲二首 （徐志摩）「作品專集第三冊」
　　(1)杜鵑
　　(2)向晚

一六六、佛歌六首 （合唱）「香港覺光書院歌曲集」
　　創造人間淨土 （覺光法師）
　　大慈大悲觀世音，地藏菩薩讚歌，文殊菩薩讚歌，普賢頌歌，信誠大勢至 （果通法師）

一六五、清涼歌 （佛教新歌十八首） （合唱）
　　清涼，觀心，山色 （弘一大師）　　慧海歌，摩尼珠 （曉雲法師）　　菩提樹頌 （法忍）
　　歡佛苦行 （禪慧）　　尼連禪河畔 （碧峰）　　心光 （達宗）　　晨鐘 （宏一）
　　橋讚 （振法）　　耕耘歌 （見禪）　　仰佛慈悲 （常昌）　　我佛大慈父 （照霖）
　　頌佛功德 （圓蓮）　　法雨普降 （眞印）　　竹園之歌 （清鏡）　　靜修歌 （李淑華）
　　（上列各首歌曲，皆印於陽明山中華文化學院佛教文化研究所出版之「清涼歌集」。解說
　　見「樂谷鳴泉」第四十七篇）

（解說見「樂谷鳴泉」第四十一篇）
　　浣溪沙 （晏殊，胡然）
　　長城謠 （潘子農，劉雪厂）

一六八、種蘭 (合唱) (白居易)「作品專集第一冊」

（解說見「樂谷鳴泉」第四十三篇）

一六九、抗戰紀念音樂會合唱曲二首

（解說見「琴臺碎語」第十九篇）

一七○、香港「倡廉之聲」歌曲十二首 (合唱)「港島南區倡廉委員會」

　(1)抗戰勝利曲 (張道藩)

　(2)保衛中華 (鍾天心，何安東作曲，改編爲合唱)

倡廉之聲，幸福滿人間 (李達如)

香港人，開路先鋒，警察進行曲 (呂鼎

靜默革命進行曲，靜靜話你知，勤儉可興家 (林漢強

祝君健康，人生目的，快樂的人生 (馬金康)

半夜敲門也不驚 (韋瀚章)

（解說見「樂谷鳴泉」第四十八篇）

一七一、民族軍人 (合唱) (韋瀚章)「贈軍校黃埔合唱團」

一七二、風雨遠航 (大合唱) (黃瑩)「中國廣播公司」

自立自強歌 (合唱) (何志浩)「中國文藝協會」

一九七八年　此年八月東大圖書公司出版樂教文集「樂林蓽露」，列於滄海叢刊之內

一七三、合唱歌曲二首「中國廣播公司」

(1)您的微笑 (黃瑩)

解說見「樂谷鳴泉」第四十九篇

(2)公餘服務團歌 (梁寒操)

改編抗戰期歌曲，解說見「樂圃長春」第五十五篇

一七四、莫里哀話劇「醉心貴族的小市民」插曲二首 (合唱) (韋瀚章)

小夜曲，勸酒歌

解說見「樂谷鳴泉」第四十五篇

一七五、爲思義夫合唱團改編外國小曲三首 (改爲女高音領唱，合唱團和唱)

(1)夢見珍妮 (福司脫原作)

(2)山村姑娘 (拉沙羅原作)

(3)西班牙姑娘 (基阿拉原作)

解說見「樂谷鳴泉」第四十九篇

一七六、佳節頌（聯篇合唱歌曲）（韋瀚章）「作品專集第三冊B」

(1)清明（四部合唱）（伴奏之國樂名曲爲「小桃紅」）

(2)端陽（四部合唱）（伴奏之國樂名曲爲「賽龍奪錦」）

(3)中秋（女聲三部合唱）（伴奏之國樂名曲爲「平湖秋月」）

(4)新春（四部合唱）（伴奏之國樂名曲爲「娛樂昇平」）

（解說見「樂谷鳴泉」第四十四篇）

一七七、中廣之歌（合唱）（黃瑩）「中國廣播公司」

（爲紀念中廣五十周年而作）

一七八、兒童藝術歌曲五首（翁景芳）

玩具的家　搬家　向日葵　小三　雷雨

一七九、一團和氣（合唱）（韋瀚章）「作品專集第三冊」

（爲香港校際音樂節總監傅萊夫人(Mrs. Valerie J. Fry)邀請而作，用於每年各項冠軍表演之壓軸合唱節目。解說見「樂谷鳴泉」第四十五篇）

一八〇、合唱民歌組曲二首「作品專集第四冊」

(1)想親親

天天刮風，想親親（山西民歌），小路（綏遠民歌）

一九七九年　此年十二月，東大圖書公司出版樂教文集「樂谷鳴泉」，

　　　　　　　　列於滄海叢刊之內

一八一、香港滅罪運動歌曲四首（香港民政司署）

　　滅罪呼聲，香港讚（李達如）

　　同心協力反罪惡，我你他（呂鼎）

　　（解說見「樂谷鳴泉」第四十八篇）

一八二、華僑歌曲二首（合唱）

　　(1)華僑自強歌（柯叔寶）

　　(2)四海同心（韋瀚章）（僑委會）

一八三、唐宋詩詞合唱曲第一輯（十首）「作品專集第一冊」

　　楓橋夜泊（張繼）　種蘭（白居易）　夜歌（蘇軾，

（2)刮地風

　　刮地風（甘肅民歌），貴州山歌，清江河（湖北民歌）

　　（為賀明儀合唱團一九七九年（成立十五周年）音樂會而作）

　　（解說見「樂谷鳴泉」第四十六篇）

望故鄉（蔣捷，一剪梅）

卜算子）　記夢（蘇軾，江城子）　過七里灘（蘇軾，行香子）　懷遠（晏殊，

蝶戀花）　春愁（柳永，鳳棲梧）　元夕（辛棄疾，青玉案）（歐陽修，生查子）

雙雙燕（史達祖，雙雙燕）

一九八〇年

一八四、唐宋詩詞合唱曲第二輯（十首）「作品專集第一冊」

燕詩（白居易）　秋花秋蝶（白居易）　秋別（柳永，雨淋鈴）　江南蝶（歐陽

修，江南蝶）　燕子樓之夜（蘇軾，永遇樂）　春情（李清照，壼中天慢）　清

明（杜甫，春夜喜雨）（辛棄疾，行香子）　帶湖讚（辛棄疾，水調歌頭）　聽雨（蔣

捷，虞美人）　舟中（蔣捷，一剪梅（舟過吳江），行香子（舟宿葡灣））

一八五、國立中山大學頌歌（合唱）（羅子英）「中山大學校友會」

一八六、香港滅罪運動歌曲四首「香港滅罪委員會」

好街坊，去報案，唔使怕，小心預防（李達如）

一八七、等候哥哥來團圓（合唱民歌組曲）「幸運社」

歌四季（四季歌，青海民歌）　等團圓（過新年，陝西民歌）　過新年（過新年，陝西民歌）

忙趕路（苦了駿馬王爺四條腿，內蒙民歌）

一八八、唐宋詩詞合唱曲第三輯 （十首）「作品專集第一冊」

（解說見「樂韻飄香」第二十六篇）

聞捷（杜甫） 孤雁（杜甫） 詠明妃（杜甫） 塞下曲（盧綸） 陌上花（蘇

軾） 農村即景（王駕，社日） （陸游，遊山西村） 暮春（辛棄疾，摸魚兒）

登賞心亭（辛棄疾，水龍吟） 離恨（南唐後主李煜，清平樂）

風荷（蔣捷，燕歸梁）

（上列三輯唐宋詩詞合唱曲，解說見「樂韻飄香」第二十一篇）

一八九、澎湖姑娘 （二部合唱） （何志浩）

一九〇、雁字 （三部合唱） （清，方玉坤）

（上列兩首歌曲，均印於作品專集第八冊，解說見「樂韻飄香」第二十七，二十八篇）

一九八一年

一九一、重青樹 （清唱劇） （韋瀚章） 「作品專集第三冊B」

乾枯橡樹 老婦心聲 愛在人間

（解說見「樂韻飄香」第二十四篇）

一九二、春風擺動楊柳梢 （合唱民歌組曲） 「作品專集第四冊」

一九八二年

此年五月，東大圖書公司出版樂教文集「樂韻飄香」，列於滄海叢刊之內

一九七、鋼琴獨奏曲二首「作品專集第五冊」

(1)太極劍舞（五十六式）

(2)荷塘月色

（解說見「鋼琴獨奏曲選」集內）

一九八、喜相逢（合唱民歌組曲）「作品專集第四冊」

長懷想（在那遙遠的地方，青海民歌）

羨歸燕（燕子，新疆哈薩克族民歌）

喜相逢（掀起你的蓋頭來，新疆維吾爾族民歌）

（解說見「樂韻飄香」第二十六篇）

一九九、中華民族萬壽無疆（合唱）（毛松年）「僑委會」

二〇〇、花之歌三首（女聲三部合唱，均加提琴輔奏）

(1)杜鵑花（印在作品專集第八冊，有提琴輔奏）

(2)茉莉花（印在作品專集第四冊，省去輔奏）

二○一、金門之歌（聯篇合唱曲）（黃瑩）「作品專集第三冊B」

(1)戰地的春天（女聲三部合唱）

(2)夜哨（混聲四部合唱）

(3)黃龍美酒（男聲三部合唱）

(4)烈士悼歌（混聲四部合唱）

(5)金門禮讚（混聲四部合唱）

（解說見「樂團長春」第三十九篇）

二○二、合唱歌曲三首

(1)我愛高雄（黃瑩）（記錄片主題歌）「中華電視公司」

(2)佛光頌（劉星）（合唱曲贈佛光山星雲大師）

(3)樂壇的火炬（齊念慈，韋瀚章）

（合唱曲贈鋼琴名師黃晚成教授，教學四十年誌慶）

（一九八二年八月，我國旅居新加坡之鋼琴名師黃晚成教授寄來其所作的獨唱歌曲，特

為編成合唱曲，由新加坡青聲合唱團演唱，以賀其教學四十年的卓越功績。各首歌名

為：懷人（當年日本軍閥入侵新加坡，濫殺無辜，黃晚成教授的夫婿失踪，故作此哀

(3)剪剪花（印在作品專集第八冊，省去輔奏）

歌），相思苦，鏡花水月（英文詩），黃鶴樓，廬山石工歌，知足自樂，合唱歌曲共六首，印一千份送到新加坡，贈與黃晚成教授，用爲賀禮。歌集名稱爲「歌曲彙編」，韋瀚章教授題寫封面，其第一首歌是「樂壇的火炬」。

我愛香港　童軍讚

二〇五、社教歌曲二首（三部合唱）（黎時煖）
（解說見「樂圃長春」第十八篇）

二〇四、慈烏夜啼（合唱）（白居易）「作品專集第一冊」
（解說見「樂圃長春」第三十二篇）

二〇三、紅棉詠（紀念紅花岡烈士歌）（合唱）（羅子英）「作品專集第三冊」

一九八三年

二〇六、牧歌三叠（合唱民歌組曲）「作品專集第四冊」
放馬山歌，趕馬調（雲南民歌）
牧羊姑娘（蒙古民歌）
小放牛（江南民歌）
（解說見「樂圃長春」第四十二篇）

二〇七、合唱民歌組曲兩首「作品專集第四冊」

(1)青春伴讀書郎

青春舞曲（新疆民歌）　　讀書郎（貴州民歌）

(2)茶山姑娘歌聲朗

採茶燈（福建民歌）　　茶山姑娘（臺灣民歌）

（解說見「樂圃長春」第四十三，四十四篇）

二〇八、為思義夫合唱團改編四首梁明先生所作為合唱。

(1)流浪人

(2)漁村風光

(3)晚霞滿漁船

(4)草原上

二〇九、應用歌曲二首（合唱）「作品專集第八冊」

(1)感恩歌（區寶珠作詞贈與葉氏家庭）

(2)吃什麼，不用口；打什麼，不用手。（劉星）

（解說見「樂圃長春」第四十八篇）

（放馬山歌之內，有兩段歌詞是請韋瀚章教授補作）

一九八四年

二一五、童詩歌曲二首「作品專集第七冊」

(1)小蜻蜓 (謝武彰)「一九八四年三月發表於「國教輔導」」

(2)蟋蟀 (褚乃瑛)「一九八四年七月發表於「國教輔導」」

(解說見「樂圃長春」第五十篇)

二一六、合唱歌曲三首

(1)歌頌國民革命軍之父 (何志浩)「國防部」

(是年五月國防部頒發埔光金像獎)

(2)蔣公塑像禮讚 (楊仲揆)「中廣公司」

(3)電信頌 (李秀)「高雄市電信局」

二一七、青山盟在 (聯篇合唱曲) (韋兼堂)

玉山晨曦　龍岡夜雨　碧峰松濤

(解說見「樂圃長春」第四十篇)

二一八、歲寒三友頌 (聯篇合唱曲) (羅子英)「作品專集第三冊B」

喬松　翠竹　玉梅　合頌

⑴萬壽彩霞（劉星）

⑵澄湖月夜（李秀）

⑶高港晨光（李鳳行）

（解說見「樂圃春回」第三十七篇）

二三六、愛國歌曲二首（合唱）（何志浩）「中國文藝協會」

⑴中華民國頌

⑵三民主義頌

一九八五年

二三七、合唱歌曲三首

⑴造船興國（中國造船公司頌歌）（何志浩）

⑵十大建設頌（沈立）

（解說見「樂苑春回」第四十八篇）

⑶香港培英中學「生活組曲」培英精神歌，

培英咕哩頭，

培英校旗歌，咕哩頭與精神歌結合進行。

二二八、月之頌（聯篇合唱曲）（劉明儀）「作品專集第三冊B」

新月　弦月　圓月

（賀明儀合唱團成立二十一周年。解說見「樂團長春」第三十六篇）

二二九、山林的春天（聯篇合唱曲）（黃瑩）「作品專集第三冊B」

太魯尋勝，美濃鄉情，蚨蝶谷，鹿谷採茶，玉山日出。

（此曲之作成，原是應陸達光先生之請，編爲男高音獨唱組曲，取名「山林之春」，後改作成混聲合唱曲，名爲「山林的春天」，以免淆混。解說見「樂團長春」第三十八篇）

二三〇、應用歌曲四首

(1)春之踏歌（聯篇合唱曲）（何志浩）「作品專集第三冊」

春回，迎春，春情。（解說見「樂團長春」第四十篇）

(2)小小英雄（二重唱）（張起鈞）「作品專集第八冊」

（解說見「樂團長春」第四十九篇）

(3)鄭成功頌（齊唱）（羅子英）

（爲高雄市鄭氏宗親懇親大會而作）

(4)翠柏新村之歌（齊唱）（何志浩）

二三一、廣青精神（合唱）（何志浩）「贈廣青合唱團」

二三二、老伴好（獨唱）（黃英烈）

一九八六年　此年十二月，東大圖書公司出版樂教文集「樂圃長春」，列於滄海叢刊之內。

二三三、合唱歌曲三首（劉明儀）「作品專集第三冊」

(1)重逢「贈明儀合唱團」

(2)空山夜雨

(3)青青草原「為劉俠（杏林子）造像」

（各曲之解說見「樂圃長春」第三十六篇）

二三四、合唱歌曲二首

(1)昆達山之夜（黃任芳）「作品專集第三冊」

(2)合唱頌（陳添登）

二三五、天山放馬（合唱民歌組曲）「作品專集第四冊」

卡瑪加依姑娘，黑巴哥，白蹄馬（新疆哈薩克族民歌）

（解說見「樂圃長春」第四十五篇）

二三六、高雄素描，歌曲二首（李鳳行）「作品專集第二冊，第八冊」

蚨蝶谷　愛河寄語
（解說見「樂圃長春」第四十七篇）

二三七、寶島溫情（獨唱）（韋瀚章）「作品專集第二冊」
（解說見「樂圃長春」第四十七篇）

二三八、合唱歌曲二首
(1)昇起我心中的太陽（黃瑩）「贈廣青合唱團」
(2)喜樂之歌（男聲四重唱）（劉明儀）
（贈伊甸樂園失明男歌手「喜樂四寶」。解說見「樂圃長春」第三十三篇）

二三九、兒童藝術歌曲十一首（合唱）（翁景芳）
奇妙的聲音，人為的聲響，住屋衛生，電腦機器人，家庭用具多，恭喜新年，起居生活，住家環境，我長大了，交通安全，十二生肖。
（各首歌曲之中，部份印在作品專集第七冊。解說見「樂圃長春」第五十篇）

二四〇、山村歸情（獨唱）（王金榮）「樂韻出版社」
（王金榮作詞的曲集，為「寶島長春」）

二四一、樂曲兩部
(1)天馬翱翔（鋼琴獨奏曲）「作品專集第五冊」

一九八七年　此年七月，由香港移居高雄

二四二、兒童藝術歌曲十首（翁景芳）

自己做的玩具，生日，養成好習慣，我的學校，故事，戲劇，紀念節日，民俗節日，海岸，海灘。

（解說見「樂苑春回」第四十四篇）

(2)鹿車鈴兒響叮噹（兒童歌劇）（韋瀚章）「作品專集第九冊」

（解說見「樂苑春回」第四十二篇）

二四三、孝親歌曲二首（合唱）

(1)炬光母親之歌（殘障人士致敬母親）（劉明儀）

(2)媽媽不要老（獻給母親）（劉俠）

（解說見「樂苑春回」第五十五篇）

二四四、合唱歌曲三首「高雄市音樂協會」

(1)媽媽，您永遠年青（胡心靈）

(2)詩畫港都（蕭颯）

(3)木棉花（市花頌）（蕭颯）

二四五、合唱歌曲二首

(1)心聲交融(黃瑩為屏東教師合唱團作)

(2)家國之愛(沈立)(樂韻出版社,「樂府新聲」)

(上列兩曲解說見「樂苑春回」第五十篇,第四十八篇)

(解說見「樂苑春回」第四十九篇)

二四六、武陵仙境(鋼琴敘事曲)「作品專集第五冊」

(解說見「樂苑春回」第四十三篇)

一九八八年　此年八月,樂韻出版社印行「樂府新聲」歌集

二四七、蔣故總統　經國先生紀念歌三首

(1)山高水遠的恩情(黃瑩)

(2)歌頌一位平凡的偉人(黃瑩)

(3)懷念與敬愛(沈立)

(上列三首歌曲,均見樂韻出版社「樂府新聲」及「作品專集第八冊」。解說見「樂苑春回」第四十八篇與第五十二篇)

二四八、改編兩首獨唱曲為鋼琴獨奏曲「作品專集第五冊」

罵玉郎（華南古調）　秋花秋蝶（藝術歌）

二四九、玫瑰花組曲（新疆民歌合唱組曲）「作品專集第四冊」

可愛的一朵玫瑰花，送我一枝玫瑰花，美麗的瑪依拉

（解說見「樂苑春回」第四十五篇）

二五〇、兒童藝術歌十四首（合唱）（李秀）「作品專集第七冊」

節約，花蚨蝶，小雨點，清明節，落葉，蓮霧，小花，樹，愛之歌，粉筆，今天，太陽，

小星星，灰雲。

（解說見「樂苑春回」第五十六篇）

二五一、安祥合唱歌曲四首（安祥之歌）

(1)安祥（耕雲）

(2)杜漏（耕雲）

(3)性海靈光（唐，百丈禪師）（宋，雪竇禪師）

(4)牧牛圖頌（宋，廓庵則禪師）

（解說見「樂風泱泱」第二十六篇）

二五二、國魂頌（男聲三部合唱）（何志浩）（樂韻出版社，「樂府新聲」）

（解說見「樂苑春回」第四十六篇）

一九八九年

此年八月，東大圖書公司出版樂教文集「樂苑春回」，列於滄海叢刊之內

二五六、紀念歌曲二首（合唱）（黃瑩）

(1)永結心緣（陳主稅教授紀念歌）

(2)永遠至美至善至眞（屏東郭淑眞老師紀念歌）

（解說見「樂苑春回」第五十三，五十四篇）

二五七、聲教輝煌（聯篇合唱曲）「爲高雄市教師合唱團作」

（解說見「樂苑春回」第五十篇）

第一章　化雨春風（黎彩棠）

第二章　處處笙歌（洪炎興）

第三章　師鐸之聲（唐玉美）

（一九八九年三月，高雄市政電臺籌辦在七月份舉辦抗戰歌曲演唱會，選出十首歌曲改編給所聘定的演唱團體：兒童合唱團，婦女合唱團，男聲合唱團，混聲合唱團。所編各曲，皆不列入作品彙誌）

二五八、爲勤宣文教基金會屬下三個合唱團作合唱歌曲

（根據李白「長干行」詩意，以民歌組曲繪其情節。所用的民歌素材是：刮地風，梳粧臺，送郎，落水天。解說見「樂風泱泱」第二十五篇）

二六三、血戰古寧頭（紀念古寧頭大捷聯篇合唱曲）（黃瑩）

(1)英雄的陣地，鋼鐵的島

(2)血戰古寧頭

(3)蔚藍晴空下

（樂曲印在樂韻出版社「樂府新聲」及「作品專集第九冊」。解說見「樂風泱泱」第二十二篇）

（一九八九年十月，為馬來西亞沙巴，崇正中學作合唱歌曲二首，「崇正是個大家庭」，「崇正兒女進行曲」，未有列入作品編號之內）

二六四、雲天遙望（合唱）（楊濤）（樂韻出版社「樂府新聲」）

（解說見「樂風泱泱」第十八篇）

二六五、大中至正（合唱）（中正紀念堂禮讚）（王金榮）「樂韻出版社」

（解說見「樂風泱泱」第二十三篇）

二六六、傷別離（合唱）（辛棄疾，賀新郎）（樂府新聲）「作品專集第九冊」

（解說見「樂風泱泱」第十五篇）

一九九〇年

二六七、安祥合唱曲二首（安祥之歌）

(1)常見自己過（「六祖壇經」摘句）（二部合唱）

(2)心頌（達摩寶訓）（四部合唱）

（解說見「樂境花開」第二十二篇）

二六八、合唱歌曲三首

(1)杏壇日麗（二部合唱）（孔子紀念歌）（李鳳行）

（解說見「樂風泱泱」第十八篇。樂譜見「樂府新聲」，又見「作品專集第八冊」）

(2)大溪靈秀（蔣總統　經國先生紀念歌）（王金榮）

(3)寶島長春（臺灣讚歌）（王金榮）

（樂韻出版社「寶島長春」曲集。解說見「樂風泱泱」第二十三篇）

二六九、燕詩（長笛與鋼琴合奏曲）

（根據藝術歌燕詩改編為長笛獨奏曲，贈王文儀教授。樂譜印在「作品專集第六冊」。解
說見「樂浦珠還」第二十篇）

二七〇、安祥合唱曲二首（安祥之歌）

二七一、合唱歌曲三首

(1)心境如如　（唐，龐蘊，張拙）　（四部合唱）

(2)因果歌　（三組輪唱）

（解說見「樂境花開」第二十二篇）

(1)春回寶島　（女高音與混聲四部）　（黃瑩）

明潭曉霧　　錦簇陽明

(2)歡欣度重陽　（沈立）

（上列兩首合唱，樂譜分別印在「樂府新聲」與「作品專集第九冊」，「第八冊」。解說見

「樂風泱泱」第十八篇，第十九篇）

二七二、安祥合唱曲四首　（安祥之歌）

(1)幸福的泉源　（安祥集摘句）　（二部合唱）

(2)修行頌　（梁玉明）

(3)問答偈　（白居易、鳥窠禪師）

(4)逆耳忠言　（「六祖壇經」摘句）

（此二曲為陳貴松作曲，為之改編合唱並加作伴奏

二七三、愛河夜色　（女高音與混聲四部）　（楊濤）

二七四、安祥合唱曲（安祥之歌）

（樂譜印在「樂府新聲」與「作品專集第九冊」、「第八冊」。解說見「樂風泱泱」第十九篇）

二七五、華梵工學院歌曲三首（合唱）（釋曉雲教授）（華梵學院）

歸（耕雲）（解說見「樂風泱泱」第二十六篇）

校歌，聽松風，水頌。

（解說見「樂風泱泱」第二十八篇）

二七六、文賢國中生活歌曲七首（齊唱）（臺南市文賢國中）

⑴文賢禮讚（方桂英）

⑵文賢青年（鐘淑珍）

⑶文賢鐘聲（盧玉琳）

⑷文賢之愛（周紹玉）

⑸群花的讚歎（吳佳慧）

⑹文賢之歌（郭禎美）

⑺黎明鐘聲（莊瑞珠）

（解說見「樂風泱泱」第二十九篇）

二七七、安祥合唱曲四首（安祥之歌）

(1)漏盡歌（顏顗）

(2)路（隨雲）

(3)本心妄心（「觀潮隨筆」摘句）

(4)直心是道（「六祖壇經」摘句）

（第三、第四首，作者爲陳淑琳，爲此年份之應徵入選歌曲，加改訂後發表）

二七八、紀念詩人徐訏教授歌曲八首

（混聲四部合唱三首）似聞簫聲，靜夜，酒醒午夜。

（女聲二重唱一首）賦歸

（混聲三重唱一首）秋水

（四重唱一首）湖色

（男聲三重唱二首）伴，莫問

（香港文化界舉辦徐訏詩作音樂會，選出其生前所作詩篇八首寄來作曲；故作成不同類型的合唱曲，以利使用）

二七九、罵人歌（舞劇歌曲）「送香港明儀合唱團小蓓蕾首演」

（解說見「樂境花開」第四章）

二八〇、程瑞流抒情詩歌二首（合唱）

(1)芳影（悼詩人徐訏先生）（女高音及混聲合唱）

(2)濤聲中（混聲四部合唱）

（解說見「樂境花開」第二十三篇）

二八一、高雄市區運會齊唱歌曲三首「高雄市教育局」

秋高氣爽　　歡迎歌

二八二、安祥合唱曲（安祥之歌）

自性的禮讚（聯篇合唱曲）（耕雲）

生之謂性，迷失自己，諸天合掌，不生不滅，一華五葉。

愛是跑道的起點

（解說見「樂風泱泱」第二十六篇）

二八三、紅棉頌（合唱）（許翔威）

一九九一年　此年六月，東大圖書公司出版樂教文集「樂風泱泱」，列於滄海叢刊之內

二八四、夢境成眞（兒童舞劇）（高雄市政府教育局）

（贈戴珍妮老師伉儷與其女兒周子珺。高雄市文化基金會加印一千份贈各舞蹈團體。解

二九○、鳳山圓照寺，如來之聲合唱團歌曲二首（二部合唱）

弘法歌，地藏菩薩歌頌（曉雲法師）

（解說見「樂浦珠還」第十九篇）

二九一、獨唱抒情歌曲三首（程瑞流）

空靜　夢廻　過客吟

（解說見「樂境花開」第二十三篇）

二九二、父親似青山（二部合唱）（沈立）「作品專集第八冊」

二九三、家鄉恩情（舞劇樂曲，送屏東仁愛國小首演）

(1)臺灣是寶島

(2)思想起

(3)耕農歌

（解說見「樂境花開」第二十六篇）

一九九二年　此年九月，東大圖書公司出版樂教文集「樂境花開」，列

於滄海叢刊之內

二九四、蛋般大的穀子（兒童劇民歌舞曲）

二九五、臺灣民謠組曲第一首（鋼琴獨奏曲）

（解說見「樂境花開」第二十六篇）

耕農組曲，村舞組曲，壽翁進行曲，抓金雞舞曲

天黑黑組曲（廻旋曲體）

（素材）天黑黑，五更鼓，草蜢戲雞公

二九六、臺灣民謠組曲第二首（鋼琴獨奏曲）

採茶組曲（奏鳴曲體）

（素材）採茶歌，卜卦調，夜夜相思

農村組曲（奏鳴廻旋曲）

（素材）農村曲，牛犁歌，望春風，慶豐年

二九七、臺灣民謠組曲第三首（鋼琴獨奏曲）

二九八、火金姑組曲（鋼琴獨奏曲三首）

(1)火金姑來吃茶（廻旋曲）

(2)一隻鳥仔，搖籃仔歌（三段體）

(3)火金姑，放光芒（圓舞曲，加入合唱歌聲）

二九九、安祥合唱曲二首（安祥之歌）

我們七千個，營房是我們自己造的，生產歌，自己燒飯自己吃，開晚會，爬山歌，我們永遠團結在一起。

(6) 新中國兒童頌（大合唱）

（這是抗戰期內兒童教養院的歌曲。解說見「樂境花開」第二十四篇）

三〇三、臺灣民歌合唱組曲（混聲四部合唱）

第一首　耕農組曲（奏鳴曲體）

（素材）恆春耕農歌，牛犁歌，思想起。

第二首　天黑黑組曲（廻旋曲體）

（素材）天黑黑，六月茉莉，白牡丹。

三〇四、臺灣民歌合唱組曲（混聲四部合唱）

第三首　農村組曲（三段體）

（素材）農村曲，望春風，丟丟銅仔

第四首　採茶組曲（奏鳴廻旋曲體）

（素材）採茶歌，管芒花，卜卦調

三〇五、佛曲三首（合唱）（為臺北燃燈婦女合唱團作）

⑴悟（日日是好日）

一九九三年　此年八月，作品專集共十一冊，全部印出。

(2)念佛同心

(3)古寺（宋芳綺）

三〇六、猫將軍（兒童劇舞蹈樂曲，周炳成教授編導）

(一)（開場曲）群鼠登船，衆人憂慮。

(二)（輕快）風平浪靜，鼓舞歡欣。

(三)（壯麗）猫鼠決戰，猫旗飄揚。

(四)（雄健）驅除群鼠，共慶昇平。

三〇七、鳳山圓照寺，如來之聲合唱團合唱組曲

第一首　自性組曲（敬定法師）

思，自性花，誓願

第二首　生命組曲（敬定法師）

生命的流轉，一線緣

第三首　修身組曲（陳朝欽居士，廣仁法師）

分明是個夢，夢幻，修身歌

三〇八、第四首　大孝組曲（敬定法師，謝易臻）

　　地藏菩薩頌，大孝行

　第五首　大願組曲（曉雲法師，敬定法師）

　　朝禮大願王，地藏菩薩歌頌

　第六首　弘法組曲（曉雲法師，謝易臻）

　　弘法歌，洗心園，鐘乳石洞

　（解說見「樂浦珠還」第十九篇）

三〇九、天主教讚歌二十二首，編給兒童合唱團演唱

三一〇、合唱歌曲二首（「作品專集第十冊」

　⑴正氣歌（文天祥）（四部合唱）（二部合唱）

　⑵茅屋為秋風所破歌（杜甫）（三部合唱）

　（上列二首歌曲解說見「樂浦珠還」第二十四，二十五篇）

三一一、合唱歌曲五首

　⑴心路（田壁雙）

　（安祥之歌，解說見「樂浦珠還」第十八篇）

　⑵花美，書香，歌聲喨（王金榮）

諦願寺讚　地藏王菩薩讚

三一五、我愛臺東　（合唱）　（臺東縣政府秘書室）

三一六、般若波羅蜜多心經　（合唱）　（唐，三藏法師玄奘譯詞）　（安祥之歌）

（解說見「樂浦珠還」第十七篇）

（心經樂譜，四部合唱，二部合唱，獨唱，五線譜與簡譜，提琴獨奏譜，鋼琴獨奏譜，

與合唱，四重唱，獨唱之錄音，同時發表）

一九九四年

此年五月，東大圖書公司出版樂教文集「樂浦珠還」，列

於滄海叢刊之內

三一七、亮麗的明燈　（母親的頌讚）　（三部合唱）　（翁景芳）

（解說見「樂浦珠還」第二十二篇）

三一八、三十歲新青年　（賀明儀合唱團三十周年）　（韋瀚章）

（解說見「樂浦珠還」第二十一篇）

三一九、合唱歌曲三首

(1)千秋功業萬世名　（紀念黃埔建軍七十年）　（黃瑩）

(2)中華國軍眞英豪　（王金榮）

三二○、(3)美國密西根中華婦女會會歌 (何志浩)

(3)應無所住 (合唱) (金剛經摘句) (姚秦，三藏法師，鳩摩羅什譯詞) (安祥之歌)

(解說見「樂海無涯」)。此曲樂譜，四部合唱，二部合唱，獨唱，提琴獨奏，鋼琴獨奏，同時發表)

(解說見「樂浦珠還」第二十三篇)

三二一、陽明箴言 (王陽明大道歌與四句教) (合唱) (安祥之歌)

(解說見「樂海無涯」)

三二二、高雄市鼓山區婦女合唱團合唱歌曲六首 (二部合唱)

(1)秀麗端莊 (頌歌) (李素英)

(2)彩雲繚繞 (讚歌) (劉星)

(3)齊心合唱樂融融 (李素英) (鄭光輝作曲調)

(4)壽山之歌 (邱淑美) (時傑華作曲調)

(5)瑰麗芬芳 (李素英) (李子韶作曲調)

(6)深秋月色 (李素英)

三二三、安祥小天使 (鋼琴獨奏安祥歌曲八首)

安祥 自性歌 山居好 性海靈光

心頌　牧牛圖頌　心經　應無所住

（各首曲譜均請曾譯慧老師編訂奏法，並編「心境如如」一首，使眾兒童演奏於家庭中，

這是把安祥帶進各個家庭的設計。）

三三四、海南歌曲二首（二部合唱）（蔡才瑛）

　　(1)海南人

　　(2)我愛清瀾港

三三五、苗栗讚歌（二部合唱）

苗栗詩人賴江質先生竹枝詞二十首

（解說見「樂海無涯」）

三三六、苗栗客家歌謠合唱組曲二首（二部合唱）

　　(1)農家樂（迴旋曲體）

　　　（素材）農家樂，挑担歌，開金扇

　　(2)拜新年（三段體）

　　　（素材）拜新年，綉花鞋，問卜，桃花開

　　（解說見「樂海無涯」）

三三七、屏東客家民謠合唱組曲（四部合唱）

三二八、石碇溪畔（合唱組曲）

　　六堆客家人

石碇溪畔（曉雲法師）　　山居詩（石屋禪師）

一九九五年　此年十一月東大圖書公司出版樂教文集「樂海無涯」

三二九、佛歌二首

　(1)啓玄寶殿聖誥香讚（獨唱）

　　（啓玄殿堂開光典禮樂曲）

　(2)學禪好（二部合唱）（張耀威）（高雄安祥合唱團）

三三〇、山林頌（四樂章大合唱）（翟麗璋）

　　路途險阻　　靜夜洗心　　不憂不懼　　晨光降臨

　　（解說見「樂海無涯」）

三三一、安祥合唱曲二首（合唱）（易安）

　(1)戰勝自己

　(2)感恩誓願

三三二、鳳山圓照寺，如來之聲合唱團歌曲十七首（二部合唱）

（解說見「樂海無涯」）

（敬定法師作詞）曙光，法華歌詠，自性三皈依，法喜，教師學佛營歌，少年的心聲，覺知頌，忍耐歌，佛功德，佛乘之旅，立志，學佛樂。

（陳朝欽居士作詞）獻壽，菩薩情，好寶寶，禮讚地藏王。

（廣仁法師作詞）憨翁石頌。

李子韶作三首歌的曲調：學佛樂，好寶寶，禮讚地藏王。

李志衡作兩首歌的曲調：法喜，教師學佛營。

鄭光輝作兩首歌的曲調：立志，少年的心聲。

三三三、嘉義市香光尼眾學院，佛歌二首（二部合唱）

(1)四弘誓願歌（修行法語）

(2)僧讚（釋淨嚴）

三三四、安詳歌曲三首（耕雲）（安詳合唱團）

(1)契約（朗誦與二部合唱）

(2)法語（獨唱）（二部合唱）（四部合唱）

(3)禪者的畫像（獨唱）（朗誦與二部合唱）（朗誦與四部合唱）

六 獲獎心情

我愛種植果樹，因其生長的過程，充滿生機。嫩葉新枝，點綴得滿園靑翠；開出芬芳花朵，結成香甜果實。待得綠葉成陰，群鳥飛鳴，有如仙樂悠揚，令人心情振作。然而，也給我帶來群鳥糞便，弄得處處骯髒，使我不勝煩惱。

我愛音樂教育，因其發展的過程，充滿活力。人人健康，表現得欣欣向上；練就愉快身心，養成敏銳智慧。待得人人進步，事業開展，實在無限開心，令人心情振作。然而，也給我帶來許多麻煩，惹得人人嫉妒，使我不勝納悶。

我們的工作生活，有如種樹，本是快樂的泉源。一旦獲獎，就引來群鳥飛鳴，變爲熱鬧。鳥歌本來很優美，鳥糞就髒臭不堪。經過長期的教訓，我終於學到了應付的辦法：

聽到群鳥歌唱，不妨欣賞片刻，卻不必大喜欲狂；因爲，一下子就過去了！

遇到鳥糞髒臭，難免煩惱些時，卻不必終宵不寐；因爲，一下子就過去了！

在人生的路上，工作乃是快樂的根源，獲獎則是偶然的產品。因工作而獲獎，很有趣；工作

而無獎，也是同樣地有趣。對於獲獎這回事，最佳的處理態度便是淡然置之。

數十年來，我在音樂教育工作上獲獎，算起來約有十多次。這些獲獎，爲我帶來煩惱多過快樂。沒有獎金的獲獎，使我欠下了人情債；有獎金的獲獎，使我欠下了金錢債。（何故？詳見下文）

由獲獎經驗，使我深切地領悟到，人生乃是一串債務的連鎖；不是我欠人，就是人欠我。本來，受自前人，還給後輩，生生不息，延綿不斷；這乃是推動生命的自然力量，也是奇妙合理的循環進展。昔日那位孤零零人，向高僧訴苦；他一生清白，不曾虧欠他人，也不讓他人虧欠他；爲何上天不賜他有兒女？高僧的答話，非常合理：「生佳兒所以報我之緣，生頑兒所以討我之債；汝不欠人，人不欠汝，如何會有兒女？」（見「聊齋誌異」卷十三，「四十千」）

因此之故，每一獲獎，必然同時帶來不少煩惱；煩惱之內，也附有或多或少的趣味。倘若我能泰然處之，就學到欣賞人生的秘訣了。請述所遇，以作例證：

（一）　因獲獎而負債

一九六三年，是我在義大利羅馬進修的第六年，因爲我準備在此年秋季返回香港；所以要把所寫的材料整理，非常忙碌。那天淸晨，忽然接到臺北的幾位老朋友聯名拍來電報，賀我獲得大獎。我因事前毫無所知，所以深感詫異。隨着，中國廣播公司委託在羅馬採訪新聞的林先生來訪；

從他口中，我乃略知其中情況。

這是教育部五十一年度文藝獎金的獲獎名單已經發表。這項名單，本來應該在一九六二年底發表的，因事延遲了數月，故甚惹人注意。得獎者約有十人，音樂獎則頒給我。這次並非以作品應徵而是由文化機構首長推薦，再經評審委員會選出。獎金數目不多，（美鈔五百元），但名譽則甚高，為國內當年最高榮譽的獎項。中國廣播公司要及時訪問各位獲獎人士的近況，我也要借此機會向國內外諸位親友問安；所以也不能不被捲入忙亂的生活裡。我感覺到，不得安寧的日子，已經來到門前了！

在美國，我的一位舊學生，從廣播的新聞中，得知我獲獎的消息，立刻來信賀喜：更善意地電滙美鈔五百元給我，附言，那筆獎金，必然遲到；惟恐急需，先寄五百元，以利辦事。這種盛情，我該立刻去信致謝。

南非洲，我的另一位舊學生，也因聽到國內的新聞廣播，知道我獲獎，拍電報來賀喜，又寄美鈔五百元給我備用。對於我，似乎是喜事重重，好不熱鬧！

這時，羅馬有一位學生，因為住在香港的老母病危，要急着趕程回家而旅費未曾滙到；我就把美國與南非寄來的兩筆欵都給了他。我當然明白，這兩筆錢，必是有去無回的了。獎金五百元，我不用償還；但這兩筆合共美鈔一千元的債，我却是必須清還的。於是，我得獎的結果，是獲了一筆獎金，負了兩筆債項。

不久之後，僑委會的公文寄到，說明，教育部通知，我身在國外，若不能親自回國領獎，則必須委託一位代領者出席。他們請我及早指定人選呈報。

戴教授代我領獎；因為他當時是師大音樂系與諸位同仁座談。在交情上，我們可稱融洽；在公事上，他北首演之時，他曾邀我到師大音樂系與諸位同仁座談。在交情上，我們可稱融洽；在公事上，他是音樂協會理事長，我身在國外，他必然樂意代我領獎的。但，此事却使僑委會的辦事人感到極度為難，再三用長途電話請我改選代領獎者，使我嗅到一種奇怪的氣息；我乃堅持原議，不肯改變。終於戴教授代我領了獎，悻悻然把獎品交與僑委會轉寄給我。後來我乃明白其中實況：此次文藝獎，音樂類的評審委員共有五人，有四人同意頒獎給我，獨有一人堅持反對；這位反對者就是戴教授。我對此一無所知，偏要請他代我領獎，看來似乎是惡作劇，難怪許多老朋友們，得聞此事，都不約而同，說我真是頑皮得可以。

其實，戴教授也不必為此生氣。他在公事上不同意給我獲獎，我當然不能埋怨他；我請他代我領獎，乃是尊他的地位，敬他是朋友，本來並無惡意。後來，一九六八年（音樂年），教育部邀我回國講學兩月，我也曾專誠詣府拜候；只是他仍然餘慍猶在，真是難為了他！

一九六八年冬，我為鍾梅音女士作好抒情歌曲「遺忘」，鍾女士請張震南教授獨唱，製成唱片。各音響行為了招徠顧客，將此唱片日夜不停地大聲播唱。戴教授的住所對面，就有一家音響商店。戴教授對鍾女士訴說，「遺忘」使他非常煩惱！

此次獲獎，無意中使我開罪於朋友，又為我招來了兩筆債項；直至我返香港兩年之後，乃得全部清還。這真是可遇而不想求的運氣了！

（二）因獲獎而賠錢

一九六三年秋季，我由歐洲返回香港，仍然執教於珠海書院與大同中學。江茂森校長頗感託異，他認為我在國外已經獲得了較高的學位，在國內又已獲取了大獎，而且已經有學院聘我去當音樂系主任；羽翼既成，我必然要飛向高處，不願留守舊巢的了。他沒想到，我並不喜歡做行政工作。我必須把理論與作品都再加整理與補充，然後能向國人交卷；而且，我決心要再留在校中工作一段時間，以報多年作育之恩。

中華民國華僑救國總會，認為我歷年來替海外華僑學校編作音樂教材，皆不受酬，功不可沒；於是議決頒發給我以華僑創作獎。獎金雖然不多，（港幣五百元）而意義則重大。獎金與獎座，遣專人送到香港大同中學轉交給我；學校感到殊榮，我也欣然接受了，並立即專函致謝。

當時大同中學畢業生之中有一位優秀學生，是該校合唱團低音部的臺柱，正在準備赴英國深造。他在校中很用功，品學兼優，常獲校長、教師、同學之讚許。我收到這筆獎金，甚想用得其當，於是轉送給他，以壯行色。這時我纔曉得，還有一位同學，也是合唱團員，與他同赴英國。

（三）庇佑着我的那雙無形的手

一九六七年，中國文藝協會的理事們，善意地蒐集各類文藝作品，彙送出去以應徵中山文藝獎，其中選了我爲何志浩教授歌詞作成大合唱曲的「偉大的中華」。他們沒有通知我，希望得獎之時能帶給我一份驚喜。

但，我却知道了；因爲我有一位朋友，也拿了音樂作品去報名應徵。他查得報名應徵者之中，有我的名字在內；於是來信告訴我，他此次參加應徵，志在必得，甚盼我退出角逐，好讓他能順利獲獎。

我立刻去信，請求替我參加應徵的朋友們，爲我退出應徵，以玉成老友的心願。我也補充一句話，「若要參加應徵，可待明年，尚未爲晚」。

可是，整批送去的作品，不能抽出一份退出；我的請求，遂不被接納。評審結果，我的作品獲獎了；只是並不曾爲我帶來驚喜，而爲我帶來煩惱。我一方面要謝朋友們的盛情，另一方面又要向這位落選的朋友請罪。因獲獎而傷害了友情，眞是得不償失！我把這筆獎金全數贈送給文協，

決心不再參加有獎金的徵稿；但求今日之我，勝過昨日之我，以免損人而兼害己。當時何教授贈我一篇詩「大漢天聲歌」，其中有句云，「敢承己錯糾人錯，不與人爭與己爭」，正是說及此事。（詩見《音樂人生》附篇）

以後，我所獲的獎，都不是以作品與他人競爭，而是純粹由文化機構所推薦；例如，國家文獎的特別貢獻獎，中國文藝協會的榮譽獎，僑委會的海光獎章，教育部音樂年的文藝獎章，中國民族音樂學會的樂人紀念獎，教育部的社教獎。還有就是以樂曲輔助得獎歌詞而獲的獎；例如，國防部埔光金像獎，國軍文藝金像獎，銀像獎。不是角逐競爭，就不至於傷害友誼了。

以前，我之獲獎，很容易看出來龍去脈；例如，我因甘願替海外華僑教育當義工，遂獲得教育部，僑委會，救國總會諸位長輩的嘉許。後來，我樂於為國內文化工作盡義務，遂獲得各個文教機構諸位長輩的讚美。所有各次獲獎，我都能清楚地找出獲獎的原因。在近十多年中，我只埋頭工作；對於一切人事往還，都已不聞不問。而在獲取國家文獎特別貢獻獎後的十二年，一九九四年十二月底，文建會同仁，突然通知我要在十二月三十日到臺北市領取行政院頒發的文化獎；還聲明這是最高榮譽的文獎，儀式隆重，並要於次日入總統府接受總統召見。

在十二年前，（一九八三年），國家文獎特別貢獻獎是頒給樂壇元老，（歌詞作者韋瀚章教授，音樂作者林聲翕教授）；因為範圍所及，連帶也頒給我一份。看來，這次行政院頒發的文化獎，實

在也該是三人同時接受的。可惜韋教授與林教授，數年前已經先後辭世；留下我，恰似一個被留堂的小學生，茫然地，對着所種下的音樂嫩苗發愣。

我也曾向各有關方面探查，我此次獲獎，到底是誰人推薦；但，終未得到答案，使我感到甚似無功受祿那樣難爲情。在我有生以來，常能感覺得到，顯然有一雙無形的慈祥之手，默默地庇佑着我前行；我雖然未曾親眼見過他，而我却清楚地感覺到他的存在，尤其是在生死關頭的一刹那。例如，昔在鄉間，童年病危的痛苦時刻；赴歐進修，在途中，突然發生的危險意外；當時在場的人們，個個都能感覺到這雙慈祥之手的出現。我也明白，這雙救命的手，根本不願給衆人見到，也不願接受我的致謝。老實說，如此大恩，決不是可用言語或禮品來謝；只須我忠於職守，他就永遠庇佑着我，永遠與我同在。（見「樂風泱泱」第五篇「彈下逃生」）

經過綿長的歲月，我漸能體會得到：這雙庇佑生命的慈祥之手，實在是人人皆有；只因爲不聞其聲，不見其形，許多人就忽略了他的存在。從宗教立場看，這是由於種得善因，所以結得善果；從社會關係看，這是我爲人人，所以人人爲我。天地之道，本來就是循環不已，絕無偏私。

梁寒操先生所作的「驢德頌」云：——「只知盡責無輕重，最恥言酬計短長。」這種風範，使我傾心無限。也許就是因爲這樣，天上的老頭兒，就在工作上賜我獲獎，在身體上賜我健康。我該常懷感恩之心，繼續做好我的工作，以報答他的好意。

可是，我仍然喜愛寧靜的生活。給記者群緊隨不捨的情況，每一想起，都覺怕怕！但願獲獎之事，從此不再降臨我身，就謝天謝地！倘有名門小姐拋繡毬，繡毬切勿落近我身旁，我就可以無風無雨，過得太平年了。

七　論樂文摘

省交響樂團團長陳澄雄教授，熱心提升樂教品質，曾邀我為「省交樂訊」撰寫「樂林小語」；我乃將以往所寫的長篇論文，化作短篇碎語，連續兩年，按月發表。因為這些短稿，可用作樂教講話之基本材料；所以不少遠地親友，來信索取。今將各篇稍加整理，列於卷內，以供參攷，幷向陳澄雄團長與「省交樂訊」致敬。

（一）不學樂，無以行

詩是心靈的語言。學詩，是從感情去興起向善去惡的良知；故曰「興於詩」。

禮是言行的規律。學禮，是從理智去練就莊敬自強的行為；故曰「立於禮」。

詩與禮，讓人明瞭事理，還須有樂的節奏力去推動，纔足以完成任務；故曰「成於樂」。

孔子教子，說過「不學詩，無以言；不學禮，無以立」；但却沒有提及「不學樂」，將如何。

我們根據他所說的「成於樂」，就可以爲之補充一句，「不學樂，無以行」。

音樂的靈魂是節奏。音樂中的高低、快慢、長短、強弱，其交替進行就產生動力；這便是生命中的活力。我國人素來能言善辯，也站立得穩定堅強；就是欠缺了行動的勁力。只要能行，無事不成。荀子說得好，「行者必至」；我們努力推行樂教，就是爲此。

宋儒朱熹說得很清楚：「樂有節奏，學它底急也不得，慢也不得；久之，都換了他一副情性」。這便是音樂教育的力量。

（二） 大樂必易

二千餘年前，在戰國時代，宋玉對楚襄王解說「曲高和寡」的見解，曾經列舉四種等級的樂曲：

(1)下里巴人，即是民間歌曲，人人皆懂，價值最低。

(2)陽阿薤露，即是抒情歌曲，較少人懂，價值稍高。

(3)陽春白雪，即是藝術歌曲，更少人懂，價值更高。

(4)變化複雜的樂曲，其中有「引商刻羽，雜以流徵」（就是有升高半音的商音和羽音，又有時升時降，流動變化的徵音），最少人懂，乃是最高級的樂曲。

（三）　美善相樂

禮是從外入於內的秩序訓練，樂是從內發於外的和諧陶冶。宋儒程頤（伊川先生）說得很明白：「禮只是一個序，樂只是一個和；天下無一物無禮樂。且置兩隻椅子，攙不正便是無序，無序便是乖，乖便不和。」

我們學習音樂，並非只為學習音樂的技巧。實在說，我們只是借音樂為工具，以磨練起每個人達到身心靈活，反應敏銳的目標；是訓練整個人學習一切的能源。

樂曲價值之高低等級，果是如此劃分的嗎？音樂原是用來充實生活的藝術，不同時間，不同地點，不同需要，就該用不同的音樂。聽者性格不同，選擇樂曲，只要不傷害到別人，皆可愛其所愛，不必強分貴賤。兔兒在地上跑，魚兒在水中游，各適其適，並無價值高下之分。「引商刻羽，雜以流徵」的樂曲，只是外在技巧的變化，並不能憑它來提升其內在的價值。

聖人所說的「大樂必易，大禮必簡」，就是說，最好的音樂就是易聽易懂的音樂；最好的禮儀就是易解易行的禮儀。民間歌曲乃是民族文化的寶藏，其崇高的地位，決非那些徒有外表技巧的樂曲所能取代。

學生們為了應付繁忙的功課，遂停止了學習音樂。因為沒有了音樂的訓練，身心活動就變成遲鈍；雖然有了更多時間，而功課成績反而變得更差。這是捉得小麻雀而放走千里馬的笨方法。

其實，學習音樂的益處，乃在其學習的過程之中，不在其學習的結果之內。可惜許多自命為聰明的人，全不曉得！

學習音樂，使人的心靈朝向美善之境；這實在就是訓練做人的方法。荀子說得好：「樂行而志清，禮修而行成；耳目聰明，血氣和平，移風易俗，天下皆寧；美善相樂」。美與善，根本聯成整體；美不先於善，善不先於美，二者是不可分割的整體。

（四）與衆共樂

宋朝宰相王安石所作的「登飛來峰」詩云：

> 飛來峰上千尋塔，聞說雞鳴見日升。
> 不畏浮雲遮望眼，自緣身在最高層。

這首詩，可說是心胸廣潤，志氣昂揚了；但，其最大缺點，乃是只知向上看而忘記向下望。身在最高層，誠然是沒有浮雲遮蔽天空了；但却有浮雲遮蔽眼底，使他只見天，不見地，更不見人。

遠離大眾，遂染了狂妄之症。

聖人有言，「天視自我民視，天聽自我民聽」；這是最高智慧的見解。遠離大眾的音樂創作，無論技巧多麼高深，始終是欠缺根基的藝術。

也許有人懷疑，大眾化的作品，豈不是粗劣而俗氣嗎？

大眾的專業技巧可能不高，而大眾對於作品內容的真誠與虛偽，其辨別能力則甚為敏銳。俄國文豪托爾斯泰說得好，「大眾所不了解的作品，只因不必去了解它」。

倘若大眾的鑑賞能力未夠進步，我們必須加以教導。人人都曉得，奏唱者必須教導；卻不曉得，聽眾們也須教導。縱使他們進步很慢，也該忍耐扶持，不應拋棄他們而獨自走上孤僻的路。

音樂的偉大功能是「與眾共樂」，倘若只有少數人自命進步，而大眾則停滯不前；則國家的音樂文化始終屬於落後的文化。

（五） 寧靜境界

自從音響器材日益發達，我們就被迫聆聽太多的音樂。日夜喧鬧不休，音樂已經成為污染環境的公害。「採菊東籬下，悠然見南山」的寧靜境界，已經消失得無影無蹤了！

人人在匆忙的生活中，不知不覺地養成了聽而不聞的習慣；聽覺日趨遲鈍，心靈日趨麻木，

行動日趨呆滯，與藝術化的人生，相距日遠了！樂教工作者當前的課題是，如何運用優美的音樂來淨化生活中的污垢，好把人們的心靈，重新帶返寧靜的境界去。

我國歷代藝人，最愛簡潔清新而厭棄繁瑣庸俗。西方的作曲家，對於我國清代藝人鄭板橋畫竹的簡潔筆法與清新題詞，讚不絕口；題詞曰：

一兩三枝竹竿，四五六片竹葉；

自然淡淡疎疎，何必重重疊疊。

這種喜愛簡潔的作風，也流傳於作曲的園地裡。我的老師也曾囑我，在作曲時，凡是用兩個音就能表達出內容之處，切勿用三個音。這是說，創作時，必須力避一切浮誇的虛飾。我們必須走入純真樸素的性靈境界，這個境界，不能向外求，只能向心覓。白居易詩云：

院窄難栽竹，牆高不見山；

唯應方寸內，此地覓寬閒。

內心的寧靜，乃是生活藝術化的基礎：我們必須幫助人人能認識它，了解它，重視它，擁有它。

（六） 豐富人生

樂記說，音樂就是快樂，這是人人都有的生活。（原文是：樂者，樂也，人情所不能免也）。

人人生來皆愛音樂，只因被現實生活所糾纏；故與音樂遠離。許多人都這樣想：「待我生活安定之後，我必要好好去欣賞音樂」。然而，生活經常動盪不安，有如海上的波濤，只有大小動盪之分，却無完全平定之日。；於是，他們的一生，都與音樂隔絕，誠屬憾事！

我在少年時參加童軍露營，洗淨了衣服，在晾衣場上尋找晾衣的地方。烈日之下，雙手舉起濕衣，雙足不停走動，雙眼處處張望；目標尚未尋得，而手上的濕衣已經被曬乾。許多人的一生時光，就消耗在尋找目標的過程中；目標尚未找到，一生就已完結，說什麼「朝着目標前進」呢？

其實，人的一生，不過是一個學習過程而已。生活動盪不安，本來就是人生的眞貌。若要等到生活安定，然後開始欣賞音樂，則永無欣賞音樂之時。所以，要欣賞音樂，應該立刻開始，隨時進行，永不停息。欣賞音樂並非必須聽大樂團演奏，哼兩句歌，聽一句譜，也便是欣賞音樂。能使生活音樂化，就能創出豐富的人生。

（七）節奏人生

音樂的靈魂，隱藏於節奏運行之中；節奏便是生命。

節奏訓練，先從嚴格速度開始，（這便是用理智來計算的拍子），進而能用自由速度，（這便是用內心來感受的節奏）。為了要幫助人人養成正確的節奏習慣，我們乃運用音樂與舞蹈為訓練工具。節奏習慣一經養成，表現於言行則為禮，表現於聲音則為樂。生活中的禮與樂，就是大自然節奏的化身；也就是「生活音樂化，音樂生活化」的本來狀態。

我國聖賢，認定弓的張弦與落弦，足以顯示文武之道。禮記，雜篇，說得很明白：

　一張一弛，文武之道也。

　弛而不張，文武不為也。

　張而不弛，文武不能也。

這就是說，緊張與鬆弛，必須交替運用。生活之中，必須動靜調節，勞逸相參。這是生命的節奏，得之者生，失之者死。藏、修、息、遊，就是這種節奏的具體表現。在音樂訓練之中，可以使人人都更真切地認識到它。宋代學者陳善，在其所著「捫虱新語」中，說及他因學奏琴而悟

得作文章的秘訣：因為文章的妙處，全在能夠掩抑頓挫，而這些掩抑頓挫的方法，在奏琴之時就可充份地領略得到。這是深明節奏精義的卓越之見。

（八）廬山全貌

有兩位合唱團的指揮，都是學識豐富，教學認真的好老師。其中一位，每聽到唱音不美，就立刻喊停；把該句每個音反復磨練到完美，然後繼續。另一位則待全段唱完之時，然後提出各點來改善。於是，這兩團的演出效果，甚有差別。前者的演出，每個音都很精美；但不能把整個樂曲的精神表現出來。後者的演出，中途偶有瑕疵；但全曲的氣氛却能完整顯示出來。倘若你擔任評審，該判何者得勝？

昔有國文老師教學生對對。問學生，「梅花」該對什麼？答，「竹葉」。「落地」對什麼？答，「上天」。「魚鱗薄」對什麼？答，「龜殼高」。這些對仗工夫，文字與聲韻，都極優秀。但結合成整句話，意義就大不相似了！上聯說，梅花瓣落在地上，薄得好像魚鱗一樣；故云「梅花落地魚鱗薄」，描寫得優美而雅緻。但，下聯，「竹葉上天龜殼高」，就不知所謂了！

我們置身於廬山之中，無法看見廬山全貌；這是藝術工作者的大忌諱。

局部拆開非常好，整體合攏很糟糕。

有人以爲聘請幾位明星球員，組成球隊，參加比賽，必獲冠軍；聘請幾位獨唱名家，組成合唱，登臺演出，必獲佳評。你同意嗎？

（九）性相近，習相遠

常聞人說，自己是音樂的門外漢；當然，這是自謙的話。也許各人沒有機會磨練音樂技巧，但對於音樂品質之優劣，常具識別的智慧，因爲愛樂乃是人的天性。孟子說得好，「口之於味也，有同嗜焉；耳之於聲也，有同聽焉；目之於色也，有同美焉」。只因人人忙於業務，雜事纏身，心靈就遠離了音樂；於是，自認是音樂的門外漢。本來性相近，終因習相遠，竟然與音樂絕了緣；遂致心靈空虛，精神萎靡，誠爲憾事！

有人養魚於缸中，每日減少一勺水；水乾了，魚仍能活。他把乾水養大的魚，處處拿給人看，見者無不稱奇。走過小橋，給人一碰，就把魚兒跌落水去。趕快撈起來，魚已被水淹死了！我們原本都在音樂之中長大。只因慣於拋開音樂生活，終於竟被音樂窒息致死，多可惜！

水之於魚，猶樂之於人；融洽相處，不應分開。

（一〇）和而不同

雅樂與俗樂，（即是藝術歌曲與流行歌曲），其互不相容，乃是與生俱來之事。昔日，孔子嫌俗樂太過華麗，就把它與壞人並列，斥它擾亂雅樂；但俗樂並不因此而絕跡，反而日趨興盛。距今二千餘年的戰國時代，魏文侯對孔子的學生（子夏）說，聽雅樂就想打瞌睡，聽流行歌曲則精神振作。齊宣王也很老實地對孟子說，他不喜歡聽雅樂，只喜歡聽流行歌曲。

其實，雅樂聽起來很安祥，俗樂聽起來很有趣；雅樂的儀態雍容，俗樂能和洽大眾。各有所長，各有所短；相剋而相生，相對而相成；唯其有所不同，故能相得益彰。倘若護我之所短而譏人之所長，實在是不必要的事。

孔子所說的「和而不同」，實在極為合理。兩件事情，各走極端而互相補益，互相排斥而同時存在，乃是自然的常理；例如，水與火，光與暗，是敵對的，而必須同時存在，乃生良效。倘若我們在畫中描繪黑夜黑房黑女抱黑貓，既和且同，其美安在？果如是，則我們該做玄壇而不做武松；因為玄壇愛虎，用有人把流行歌曲視作害人的猛虎。果如是，則我們該做玄壇而不做武松；因為玄壇愛虎，用為座騎，跑得又快又遠，能使人人敬畏；武松打死老虎，失了愛心，留下孤單一人，怎能上演好戲呢？

（一一）聽音與聽樂

聽音與聽樂，實在有很大差別。聽音是只用耳朵來聽音響，聽樂則是用心耳來聽心聲。莊子有言：「毋聽之以耳，將聽之以心」。

久住於鄉間的老婆婆帶着小孫女入市區探親。這位親戚很想讓她們開心一下，就在當天下午帶她們到隔鄰的一間電影院，給她們買了兩張門票，囑她們，「看完電影就回家，我等候你們回來吃晚飯」。

半小時後，婆孫二人就歡天喜地回到家來。老婆婆說，「在戲院中，那些七彩圖片真好看。我們買了一包糖果，一邊吃，一邊看，真開心！」這位親戚看到那兩張門票，聯根仍在，乃明白婆孫二人，只是在戲院大堂中徘徊觀看，根本未曾進入場內看戲，就心滿意足地返家來了。

許多赴音樂會的聽眾，實在與這婆孫二人看電影差不了多少。他們只是聽外表的音，並未聽內在的樂。好比未裝軟片的照相機，縱使拍了千萬張風景名勝，又有何用？我們該如何去幫助他們呢？

（一二）欣賞音樂的內心準備

戰國時代，齊國的雍門子周，（姓雍門，號雍門子，名周），是著名的琴師。孟嘗君問他能否以奏琴來使聽者感到悲傷；雍門子答：「您生活於榮華富貴的環境中，我怎能奏琴來使您悲傷呢！聽我奏曲而感到悲傷者，只是那些先貴後賤，先富後貧的人罷了。」雍門子於是從孟嘗君目前的豪華生活說起，說到將來，百年之後，物是人非，世事滄海桑田，一切都變得零落蒼涼了。孟嘗君聽得心情沉重，不覺酸淚盈眶；雍門子乃輕撥琴絃，為他奏曲。孟嘗君泫然涕泣，親切地說：「你的琴聲，使我感到有如破國亡家的人了！」（漢，劉向，說苑）

雍門子在奏曲之前，先為孟嘗君做好聽樂的內心準備；故欣賞的效果，特別良好。一般人聽音樂，經常是欠缺內心準備，恰似未裝軟片的照相機；無論拍了多少美景，效果仍是等於零。

要帶眾人登山頂，觀日出，先要為他們造好登山的路，不必他們在亂石中瞎爬。要帶眾人到彼岸，賞美景，先要為他們築好渡河的橋，不必他們在泥濘中跋涉。要帶眾人遨遊於樂境中，必須為他們造好一切準備；這是樂教工作者的責任。

（一三）　眼鏡傳奇

老爺要讀報紙，大聲呼喚，「阿福，拿我的眼鏡來！」

阿福不識字，一聞此言，恍然大悟，「如果我戴起眼鏡，也就能讀報紙了！」

學習奏琴的人，學習唱歌的人，幾經磨練，終於能把樂曲奏了出來，唱了出來，也讓衆人聽得清楚；恰如阿福戴起眼鏡，果然看得清楚了。可是，未曾識字，能懂什麼？

外在的技巧，當然不可少；內在的修養，是藏在泥土下的根柢。必須枝葉茂盛，根柢壯健，結合發展起來，乃能開出好花，結成好果。

我們運用音樂的學習，來磨練每個人的手腦合一，增進每個人的身心敏銳。倘若學習音樂之時，只重視磨練其外在的技巧而忽視修養其內在的心靈；則全然辜負了音樂所給我們的恩賜！

一般人總以爲學習音樂就是爲了要做音樂專家，這是非常錯誤的見解。

我們學習呼吸，是否爲了要做呼吸專家？

我們學習吃飯，是否爲了要做吃飯專家？

（一四）亡國之音

「亡國之音」是一句刻毒的咒罵，是我國文人採自「樂記」所言，專用來斥責那些己所不愛的音樂；我們切勿亂用它。到底，有無眞正的「亡國之音」呢？

有！

從歷史上看，要滅亡一個國家，最佳方法，並非從外邊攻打進去，而是讓它自己中裡面腐爛出來。用文化去侵蝕一個國家，可以使該國的人民，自願亡國而無怨悔。倘若利用音樂爲工具，這種音樂就是眞正的「亡國之音」。

使用「亡國之音」，可以從三方面同時進行：

(1) **滿足其自大狂**——奉送浮誇的阿諛讚美，使他們自認偉大，以爲音樂文學，科學發明，皆是古已有之；於是目空一切。

(2) **加強其自卑感**——給以雄偉的音樂作品，使他們自愧不如；於是懶於求進，只愛坐享他人成果而日趨頹喪。

(3) **誘發其迷惘症**——供以軟綿綿的流行音樂，使他們迷醉其中，只愛追求享受；囚而喪失鬥志，自甘墮落。

一個國家裡的文化精神，如果醉心於「四海一家」的幻想，拋棄自己民族的個性，人云亦云；

則國魂已死，這個國家實在已經被消滅了！

「人必自侮，然後人侮之」：只要我們能夠振作起來，時時警惕，實在無人能亡我們的國。

（一五） 雛燕學飛

初夏清晨，簷前燕子狂叫不休。小妹妹匆匆跑來，拉我到庭前；但見數隻大貓，齊集簷下，仰起頭，以金睛火眼瞪着燕巢，若有所待。原來這天是巢中的雛燕學飛，每有一隻雛燕飛出巢外，就因氣力未足而掉了下來，立刻被貓啣走。燕子父母，無力挽救，只有驚呼；呼聲愈大，就引動鄰近的貓兒，都來聚集，靜候早餐從天而降。

小妹妹焦急地大聲呼喊，「叫它們停止學飛呀！」此時，巢中僅存的一隻雛燕，又飛出巢外，撲到牆上，抓不牢，就沿牆滑下來。一隻花貓立刻衝前把它啣了，飛奔而逝。這回，雙燕「却入空巢裡，啁啾終夜悲」；小妹妹也哭得雙眼紅腫。

這件悲慘的往事，使我每次想起，就更切實地認識到聖人明訓「無欲速，勿多言」。當我學習作曲，磨練和聲技術，時刻不忘此語。今日每見學生們，基礎未穩就任意亂唱、亂奏、亂寫，還說是天才橫溢，自成一家，使我感到無限痛心。

雛燕無知，而燕的父母，則應詳知；太早任其自由，必招殺身之禍。管教不嚴，仍是長者之過。

青少年們經常都具有那種暴虎憑河的勇氣。父母師長必須喚醒其臨事而懼的小心，以免國家有用的人才，輕易被毀於一旦。

（一六）嬰兒爬行賽

母嬰健康展覽會，加插了一項遊藝項目「嬰兒爬行賽」。嬰兒們參與爬行，媽媽們在旁吶喊；全場氣氛，非常熱鬧。

參加爬行比賽的嬰兒們，只在開心地玩耍；表現得特別興奮而緊張的，却是這群熱中勝利的媽媽們。

孩子們看見身旁有人爬過，就笑瞇瞇地伸手去拉；於是都坐了下來，不爬行了，他們在交朋友啦！急得那兩位媽媽，手忙腳亂，大聲吶喊，也都趴到地板上大爬一頓，以作示範：似說，「繼續爬呀！求求你！我的小爺爺！」這種緊張的動作與焦急的心情，就與教師們教學時的心態，完全一樣。

教師們總是不停地想⋯

如何能用一個從內而外的鼓勵方法，使孩子們自發自動，振作向前？——這就是「樂」的目標。

如何能用一個從外而內的命令方法，使孩子們立刻醒來，服從紀律？——這就是「禮」的目標。

樂的陶冶是從感情施教，使其受感動而自願振作。

禮的訓練是從理智施教，使其聽命令而自願服從。

要把一個人訓練成材，必須禮樂時時相輔；這是我國聖賢一脈相傳的最佳教育方法。

（一七）情感逼眞

藝術創作，貴乎眞誠；於是，寫實主義，被人重視。大家都以情感逼眞，放在首位。自然主義者的名言是，「大自然的一切都是完美的，一經人手碰觸，就被弄壞了！」他們認爲茹毛飲血的生活，最爲自然；却沒想到，這並非健康之道。他們認爲潑婦罵街的聲調，最爲逼眞；却沒想到，其中毫無美感。

在羅馬的歌劇院中，上演凡爾第所作的歌劇「阿依達」，爲了描繪尼羅河畔景物，經常都拉一隻大象上場給人看，以表逼眞。聽衆們每見了大象登場，例必報以熱烈的鼓掌。由此看來，我們

上演武松打虎，也該拖隻老虎登場；又該真的給武松把它一棍打死了。倘若上演武松殺嫂，又該如何處理呢？

在音樂創作的領域中，寫實主義的最佳作用，乃是能夠提出生活中的純樸風貌，來糾正那些矯揉造作的虛飾；而其本身，却並非一種傑出的成就。只求寫實是不夠的，我國賢哲說得好，「玉不琢，不成器」。藝術創作，並非只求真；同時，也必須求善與求美。

母牛之可愛，在於吃了草料之後，經過特殊的消化系統，然後供人以營養豐富的鮮乳。音樂作者的任務，也是如此。倘若有一天，母牛也提倡寫實主義，吃了草料，力求逼真，由膀胱尌出一杯以奉客，你願意飲嗎？

（一八）綠葉青枝

賞音樂猶如賞詩畫，並非只賞其外表的聲與形，而該把握重點，領悟其內在的品格。

宋代詩人石曼卿詠紅梅云：

認桃無綠葉，辨杏有青枝。

這是說，憑綠葉與青枝，就可認出紅梅既不是桃，也不是杏；因為梅花是沒有綠葉，也沒有

青色的枝。蘇軾便笑他只知觀看外表的枝葉，不懂審察內在的精神。

蘇軾所作的「詠紅梅」，實在是寫他自己：詩云：

寒心未肯隨春態，酒暈無端上玉肌。

故作小紅桃杏色，尚餘孤瘦雪霜姿。

怕愁貪睡獨開遲，自恐冰容不入時。

詩老不知梅格在，更看綠葉與青枝。

這裡所說的詩老，就是指徒然觀看綠葉青枝的石曼卿。

本來，外表的聲與形，都是值得注意的；但重點却不是它們。

有一間女修院傳鼠患，買來了一隻貓。修女們為表高潔，命守門的老頭兒，看看這貓是公的還是母的。老頭兒甚不高興，很討厭修女們的故作清高；故意細看貓頭貓耳貓嘴巴。修女們就責他遲鈍，「看頭看耳，怎看得出！」老頭兒立刻反駁，「你們既知要看甚麼地方，為甚不自己去看？」

鑒賞藝術，與此相同：不應徒看枝節的外表，必須重視首要的內涵。

（一九）種蘭的省思

孔子說過「惡鄭聲之亂雅樂」，（論語，陽貨第十七），後世樂人便總是推崇雅樂而厭棄俗樂。唐代詩人白居易，很想「種蘭不種艾」，但無法避免「蘭生艾亦生」；於是他「沉吟意不決，問君合何如」。（白居易詩「問友」）

其實，倘無艾與蘭同在，怎能顯出蘭的芬芳？倘無小人在君子之側，怎能顯出君子的高潔？雅樂與俗樂之不同，只在互相比較之時，乃能顯出差別。

香蘭與臭艾相交長，雅樂與俗樂相附榮，乃是自然而合理之事。雖然我們無法消滅惡臭的艾，却可努力培植芬芳的蘭；使蘭的芬芳，蓋過艾的惡臭。雖然我們無法消滅低劣的俗樂，却可努力培植優秀的雅樂；使雅樂的清新，洗淨俗樂的污濁。

清代藝人沈復（三白），記述種蘭往事，甚值得我們省思：友人贈他一盆荷瓣素心蘭，他珍同拱璧。不到兩年，這盆蘭花，忽然枯萎了！原來有人也很愛這盆蘭，欲分享而不得，遂用沸水把蘭害死。不復一氣之下，從此「誓不植蘭」。

如此大發脾氣，實在不合衛生之道！別人犯了錯，却拿自己受折磨，何其笨也！他不應「誓不植蘭」，而該「努力植蘭」。把蘭花遍植園中，一可以成全自己愛蘭的心願，二可以氣煞那個害蘭的壞蛋，不亦快哉！

（二〇）叢蘭荆棘圖

鄭燮（板橋）畫蘭，常伴之以荆棘。他題其所畫的「叢蘭荆棘圖」云：「東坡畫蘭，長帶荆棘；見君子能容小人也。」實在說，君子必待小人襯托，然後能顯示出君子的高潔。君子之所以為君子，小人之所以為小人，只在互相比較之時，乃能清楚表現出來。

板橋題畫云：「不容荆棘不成蘭，外道天魔冷眼看。門徑有芳還有穢，始知佛法浩漫漫。」

這是藝術的表現，也是社會的形貌，堪為目前的民主政治作注釋。

在樂曲之中，一切不協和絃常與和絃並存；不獨並存，且作襯托；不獨襯托，且作護衛。不協和絃的最大作用，是表彰協和絃之優美；正如荆棘之表彰蘭花一樣。倘若在畫中只寫荆棘，或者所寫的荆棘，份量多過蘭花，比例失了平衡，就破壞了美的整體了。現代音樂作品之中，那些專用不協和的作品，常使聽眾感到煩厭，原因就是在此。

為了善惡兼蓄，光暗並存；音樂作者必先具有包羅萬象的胸襟，加以適當對比的處理，然後可獲得優良的效果。我們曉得，戒除偏食，乃是養生之道；摒除成見，便是治學之方。在藝術的領域中，蘭花與荆棘的調和運用，就是創作的最高原則了。

（二一） 已窮千里目

我的一位世侄，出國進修音樂，其伯父題字鼓勵他上進，借唐代詩人王之渙的名句：

欲窮千里目，更上一層樓。

數年之後，學成歸國，其伯父在他的紀念冊上寫：

到此已窮千里目。

這位世侄很機警，認為這句詩，必有下聯；所以特來相問。我告訴他，這是清代詩人鄂容安「題甘露寺」的詩句，其下聯是：

誰知繞上一層樓。

這位世侄終於醒悟到，其伯父實在是要告訴他，「學無止境，不可自滿」。我也告訴他，清代詩人方子雲所作的「偶感」詩句，與鄂容安的「題甘露寺」同樣傑出：其詩云：

目中自謂空千古，海外誰知有九州。

出國進修的青年們，在國外的數年中，是向外國的老師交功課；學成歸來之後，在國內的數年中，是向國內同胞交心得。經過國人認可，纔算是真的及格畢業。真誠的創作，必須具有民族血統；傑出的藝術，必須充溢鄉土的芳香，然後不負國人的期望。

有人認為創作必須新穎脫俗，這是正確的見解；但，決不應拋棄同群，遠離大眾。清代詩人余紹祉「詠黃山」云：

松生絕壁不知土，人住深崖只見烟。

這個詩境，實在清新脫俗；但，只合用為自己修養之路，卻不適用為入世做事南針。音樂創作，要全心求脫俗；但莫忘記，該盡力為同群。

（二二）　不必貪多

這是一個貪多而且貪快的世界。音樂藝術一旦受其污染，就只有走上毀滅之路。

我的朋友，很愛音樂。在家中，把許多名家演奏的名曲錄音，日夜播放，以為聽得愈多就愈

能進步。他對於每首樂曲的內容，全不了解，於是，什麼樂曲都聽過而什麼內容全不懂；正是「相識遍天下，知交無一人」。恰似饞嘴的孩子吃自助餐，樣樣都想吃，取了一盤，吃了一口便拋開；因為，急於想吃其他。這是浪費，並非享受而是罪過。

欣賞音樂與研究學問相似，必須真誠而專一，然後可收成效。貪多、貪快，實在是致命的傷害。

昔日孔子學奏琴，其師認為成績不錯了；但，孔子認為還要詳細分析該曲結構，還要探究樂曲內涵，更要學習作曲者的品德。「史記」叙述「孔子讀易，韋編三絕」；就是說，孔子讀易經，反復細讀，把編簡的皮繩都弄斷了三次。這說明，為學之道，絕非貪多、貪快就能成就。王介甫詠石榴花，說得很清楚：

濃綠花枝紅一點，動人春色不須多。

（二三）音樂雜碎

現代作曲的多調音樂，常將幾個不同調子，不同節奏的樂曲，同時出現；恰如餐桌上的大雜燴。有人愛，有人憎；該愛該憎，迄無定論。

我曾與幾位外國朋友聊天。他們都是優秀的作曲人才，崇尚荀白格的十二音列與米約的多調音樂。其中有一位，剛作成一首合唱曲，是在讚歌之中加入一個十二音列的獨唱曲調；大家都認為十分新穎。他們問我，「中國音樂有無此類新鮮作品？」我說，「多得很！」舉例言之，富戶迎親之日，各種樂隊與醒獅鑼鼓，齊集門前。花轎臨門，炮竹喧天，幾個樂隊同時各自演奏；這是多調音樂，多種節奏的大滙串。熱鬧極了！其美安在？這是堆砌音響的遊戲，可以給飽食終日的有錢人用作怪味點心來消遣，不堪給勤勞工作的老百姓作每日糧食去充飢。

鄭板橋題畫云：「凡吾畫蘭，畫竹，畫石，用以慰天下之勞人，非以供天下之安享人也」。具有這種思想的人，必然不會喜歡那些怪味的藝術作品。

我那幾位外國朋友也說及去旅遊美國，吃過美味的「中國雜碎」；他們問，「中國人是否皆愛吃雜碎？」我答，「這是昔日李鴻章的權宜食品」。他把各種材料煮在鍋中，好比乞丐把討得的冷飯殘羹，混在一起；美其名為「一品窩」，實則是「乞兒菜」。倘若我把這類音樂，當作新作品，聽衆們縱使不以爲忤，我自己也難免暗覺羞慚了！

（二四）　舉杯邀明月

我國文字的「對對」技術，與西方音樂的「對位」方法，實在是同一性質的藝術活動。「對對」

是用文字為工具，「對位」是用樂音為素材，其中處處都能顯示出智慧的光彩。這是先有了一，就可伸而為二；有了二，就可發展到無窮，正如易經所言，「是故易有太極，是生兩儀，兩儀生四象，四象生八卦」。(易，繫辭所說，兩儀就是陰陽或天地)

借用水邊照影的造形，可以解說對位的奧妙：

宋代詩人楊萬里詩云：

閉轎那知山色濃，山花映落水田中；
水中細數千紅紫，點對山花一一同。

清代詩人張桐城詩云：

臨水種花知有意，一枝化作兩枝看。

吳小仙畫騎驢圖，題詞云：

白頭一老子，騎驢去飲水，
岸上蹄踏踏，水中嘴對嘴。

無論作詩或作曲，都可憑藉這種對位技術，把點滴材料，擴成篇章。李白的詩「月下獨酌」，

（二五） 抗戰歌曲所帶來的教訓

許多人常問抗戰歌曲的意義，讓我們談抗戰期間的歌曲：

昔日我們太過遲鈍，正要決心發奮圖強，敵人已經兵臨城下了！創作歌詞的人才不夠熟練。每寫歌詞之時，總是用那些老套話：不做亡國奴，莫作老病夫，睡獅快奮起，齊心雪國恥；千篇一律，使人厭倦。

創作歌曲的人才爲數太少。急需歌曲之時，就借用外國的歌譜，塡入中國的詞句。所選的歌譜，常是教堂衆唱的讚歌，聖誕節日的曲調；西洋歌劇的進行曲，大學校園的生活歌。也有人選出各國的國歌，塡入抗戰的詞句；可惜塡詞既幼稚又呆滯，惹人嬉笑的成份，多過鼓舞士氣的作用。例如，把法國國歌（即是馬賽革命歌）塡詞云：

描寫得最爲清楚：「花間一壺酒，獨酌無相親」，只是孤單一人而已；但，「舉杯邀明月，對影成三人」，就使淸冷變爲熱鬧了！

用這種對位方法來創作樂曲，必能把樂曲內容，開展得更華麗。用這種對位方法來欣賞音樂，必能把樂曲內容，聆聽得更淸楚。用這種對位方法來處理生活，必能把日常生活，進行得更活潑。

噫嗚吁！盍興乎其殆哉！

父母兄弟盍興乎來。

喧賓奪主，公理今安在？

侵略主義，流毒九垓。……

這樣文縐縐的歌詞，十足千金小姊揮大關刀，花拳繡腿，欠缺強勁氣力。把呼召奮起抗敵詞句，實在是失儀之事；幸而還未至於填詞入日本國歌來唱抗日！用別人的國歌來唱抗敵詞人，當作邀請參加園遊會，使用「盍興乎來」的句語，真是不知所謂！

直至受了抗戰的苦難生活所鍛煉，我們的作詞者，作曲者，乃漸趨成熟。雅樂與俗樂，也不再互相排斥，能夠各獻所長，携手合作了；這也是屬於進步的表現。

經過八年血的洗禮，我們到底學了些什麼？

1 該做的事，立刻要做。

抗戰歌曲之蓬勃，其真正的成績，並非在音樂藝術，而是在國民教育。昔日政府把音樂教育的工作延擱了下來，歲月蹉跎；一旦事情急迫，全無人才可用。急需歌曲應用之時，只能作出節奏錯誤的曲，音韻乖謬的歌。「平時不燒香，急時抱佛脚」，這句諺語，我們都耳熟能詳；但却要

由敵人用血來教訓我們去認識此言之眞諦，代價實在太重了！

2 克難精神，永不可失。

在抗戰期間推行樂教，我們常被陷於「無米之炊」的困境之中。其實，不論古今中外，任何環境，縱使物質充沛，工作上仍然免不了被陷於「無米之炊」的情況內。「無米之炊」的情況，實在是時時出現，處處存在；它只有大小之分，並無消失之日。就是因爲如此，克難精神乃是我們永不可失的活力。；這種活力，失之者死，得之者生。抗戰期間，我們就是憑藉它，渡過一切危難；然而，到了物質稍豐的戰後，人人就變成怠惰，克難精神消失得無影無踪，眞是辜負了八年抗戰之血的教訓了！

3 雅樂俗樂，必須携手。

雅樂與俗樂，各有所長，實在不必爭執，而應各展所長，携手合作，爲發揚國家文化而努力。且看歐洲數百年來的音樂發展情況，便可明白：只在宮廷音樂與民間音樂結合之時，教堂音樂與大衆音樂融滙之時；音樂藝術乃能顯出絢燦的光彩。衆人凡有不同的見解，都該用具體的音樂作品發表出來，不必空談理論，漫罵不休；更不必揮舞拳脚，大打出手。

4　民族性格，必須堅強。

我們的音樂創作，必須能夠表揚中華民族的優秀性格。不僅在聲樂演唱，而且在器樂演奏；不僅在個人風格，而且在團體精神。每個創作者，都該通過嚴格的專業訓練，以建立起穩固的學術基礎；不應捧起自由創作的美名，而以恣意塗鴉爲最高的創作原則。

我們讚美四海一家，世界大同的理想；但每個民族必須先建立起其特有的堅強性格與優秀文化，然後可談合作。一個窮光蛋，侈言加入財團合作商業，他到底憑什麼資格來發言呢？

我們的音樂創作者，必須時時警惕，捍衛國家民族的文化建設。倘若認爲世界已經進入大同，四海亦已合成一家，從此天下太平，可以高枕無憂，不必再存有憂患意識；則遲早都要再受一次抗戰的血之教訓了！

作品解説

八　應無所住

——金剛經摘句合唱曲

（一）金剛經的譯述

金剛般若波羅蜜經（簡稱金剛經）的名稱解說：

金的性質堅剛，能破萬物，好比人的智慧能破一切疑難。梵語「般若」，是指最高之智慧；「波羅蜜」，是「到彼岸」；「經」即是「徑」。金剛經就是堅剛智慧，憑之可以到達諸佛彼岸的路徑。

有些金剛經版本，在首頁印着「姚秦、三藏法師、鳩摩羅什奉詔譯，梁、昭明太子、蕭統分章，唐、六祖、惠能大師口訣」；我們對於這些字句，該能了解其內容。

佛教從漢代傳入中國，東漢（後漢），光武帝第四子，明帝（公元一世紀）派羽林郎蔡愔等赴天竺迎取佛書；歸國之後，佛教乃漸昌盛。經過東漢末年的三國時期而至兩晉之後，（公元四世紀至五世紀，約由公元三〇四年至四九三年，共一百八十餘年），這段期間，歷史上稱為「五胡十六國」。各國的元首，皆是胡人，（匈奴，羯，鮮卑，氐，羌）。這十六國的名稱是：

三秦（前秦，後秦，西秦）

五涼（前涼，後涼，南涼，北涼，西涼）

四燕（前燕，後燕，南燕，北燕）

二趙（前趙，後趙）

夏，成漢。

現在我們要說明的是前秦與後秦，因為與佛教文化，具有密切的關係。

(1)前秦的元首，是氐族的符洪，（公元二八五年至三五〇年），自稱為三秦王。傳至其孫符堅，（公元三三八年至三八五年），在位二十七年，是十六國中之最強者。符堅得知當時在龜茲國內，有高僧鳩摩羅什，甚受國人尊崇；於是在公元三八三年，遣驍騎將軍呂光，率兵七萬，討伐龜茲，聲明「非圖佔地，只迎聖人」。（龜茲，是漢代西域古國之一，位於今之新疆省，庫車與沙雅兩縣之間。龜，音鳩）。但戰事拖延，久而未決。後來，符堅被羌族首領姚萇所殺。在公元三八六年，姚萇稱帝，是為後秦。

(2)後秦的元首姚萇在位八年，逝世之後，其子姚興，（公元三六六年至四一六年），繼承帝位；在位二十二年，力倡佛教與儒學，國勢強大。在公元四○一年，姚興從龜茲迎高僧鳩摩羅什入長安。昔日苻堅要迎聖人的計劃，至此終於成功；但比原定時間遲了十七年。

以下所列，便是與金剛經有關的四位重要人物：

(1)姚秦、三藏法師、鳩摩羅什（Kumarajiva）（公元三四四年至四一三年），其父是入竺國的貴族，離開天竺，到了龜茲，娶了龜茲國王的妹，乃生鳩摩羅什。鳩摩羅什，實在是中國籍人士。鳩摩羅什七歲出家，九歲隨母返印度隨名師學佛，極為聰慧；總貫群籍，妙解大乘。後來再返龜茲傳道，學識淵博，名震遐邇。後秦元首姚興，迎他入長安，待以國師之禮。他繙譯金剛經，法華經等三百餘卷；門下三千人，對於佛教弘揚工作，功績甚大。

前秦君主姓苻，歷史上稱為苻秦。

後秦君主姓姚，歷史上稱為姚秦。

三藏法師，是對精通經、律、論、三藏的比丘之尊稱。

比丘，是對出家受具足戒者的稱號。

鳩摩羅什是奉君主之命譯述經文，故註明為「奉詔譯」。

(2)梁、昭明太子、蕭統，是南朝梁武帝蕭衍的長子。在我國歷史上，「五胡十六國」之後，便是「南北朝」。「南朝」是指公元四二〇年至五八八年間，據南方地域的宋、齊、梁、陳，「北朝」是指公元三九六年至五八一年間，據北方地域的北魏、(包括東魏、西魏)、北齊、北周。其中，南朝的梁武帝 (蕭衍) (公元四六四年至五四九年)，提倡佛教最力。他為了超度亡妻 (一生嫉妒殘忍的郗皇后)，曾命寶誌禪師依經律懺罪要義，製成經文十卷，各寺廟沿用至今，稱為「梁皇懺」。當時正是達摩來到中國傳道，佛教日漸昌盛。

蕭衍的長子蕭統，號昭明太子，長於文學，編有「昭明文選」，極受世人重視，流傳至今。他的孝母品德，更是名聞於世。但他並未嗣承帝業，只是協助其父處理國事。嗣帝位者是蕭衍的第三子蕭綱，(公元五〇三年至五五一年)，號簡文帝。當時，昭明太子與其父，熱心提倡佛教。將金剛經劃分為三十二章，就是出於昭明太子之手。經文分章，利於查考，自有其便利之處。有人責他分章乃是破壞經文之完整，實為過激之語。

(3)唐、三藏法師、玄奘，是國人所敬仰的高僧，(公元六〇二年至六六四年)。他對鳩摩羅什所譯的金剛經，備極推崇。他所譯的「般若波羅蜜多心經」，由唐代開始，就流傳中國，直到現在。他在公元六二七年至六四五年的十九年中，經西域往天竺取經，公元六四五年返回中國之時，已是鳩摩羅什入長安弘法後二百多年了。

(4)唐、禪宗六祖惠能，（公元六三八年至七一三年），是金剛經的闡揚者。玄奘法師由天竺取經回國之時，惠能仍在童年。玄奘法師圓寂之年（公元六六四年），惠能是二十六歲，還未曾剃度出家。惠能是在二十四歲那年，纔以村夫身份去到湖北黃梅拜謁五祖弘忍。惠能雖不識字，但五祖見他根性大利，乃派他到槽房碓米，並加磨練。直至他所作的偈語「本來無一物，何處惹塵埃」，獲得五祖弘忍的賞識，乃傳衣鉢給他，使佛法向南方發展。過了多年，他在廣州法性寺，（即今日的光孝寺），因析論風旛而語驚四座，乃由印宗禪師在菩提樹下，為他剃度出家。我們可從「六祖壇經」的內容，清楚見到六祖惠能實在是金剛經的最佳闡釋者。（見「樂浦珠還」第十六篇「曹溪聖光」）

（二）金剛經的內容

金剛經是寫出悟道者的生活情調，——無相為宗，無住為體，妙有為用。

對於金剛經，我們切勿當作學問知識來討論；因為在經文之中，並無令人起心動念之處，也無令人攀緣附會之處，更無令人望文生義之處。經中所說，隨立隨破；故受無所受，持無所持，證無所得。讀經者若能做到理、執、俱去，便可抵達「照見五蘊皆空」的境界；即是抵達超然的

境界。

金剛經云，「若人言如來有所說法，即爲謗佛」。「說法者，無法可說，是名說法」。（第二十一章）這是教人必須放下萬緣，於六塵中，無雜無染；認明無說之說，乃是眞說。

我們的自心，本來清淨；只因未能放下俗慮，難以忘却知解，遂成爲淨業的障碍。倘若知解消淨，做到無念、無相、無住，就可達到「自心是佛」的境界了。

從經文各章之中，摘出重要的句段，用爲歌詞，作成歌曲，使人人常能歌之詠之，與生活結成一體；則必能有助於修德之功。金剛經摘句「應無所住」，就是由此作成。

（三） 金剛經摘句

下列是按各章順序，摘出可以用爲歌詞的句段：（摘句後所附的數目，是依照昭明太子蕭統的分章次序）

(1)凡所有相，皆是虛妄；若見諸相非相，則見如來。（五）

(2)應無所住而生其心。（一〇）

(3)應生無所住心。若心有住，則爲非住。（一四）

(4)如來說，諸心皆爲非心，是名爲心。過去心不可得，現在心不可得，未來心不可得。（一八

（四）金剛經摘句造成的歌詞

(5)若以色見我，以音聲求我；是人行邪道，不能見如來。（二六）

(6)如來者，無所從來，亦無所去；故名如來。（二九）

(7)一切有爲法，如夢幻泡影；如露亦如電，應作如是觀。（三二）

今將所選出的經文句段，按其內容，加以安排，編成歌詞，取名「應無所住」；又按其涵義，分爲心、相、法、三大段。爲了要使詞句意義更加明顯，乃在適當之處，將句段重現。下列是全首「應無所住」的詞句：

（第一段）心

（前半段）應無所住而生其心，

應生無住心。

若心有住，則爲非住。

應無所住而生其心，

應生無住心。

（第一段）心

（前半段）應無所住而生其心，

應生無住心。

若心有住，則爲非住。

應無所住而生其心，

應生無住心。

（後半段）　如來說，諸心皆爲非心，是名爲心。

過去心不可得，現在心不可得，未來心不可得。

（第二段）　相

若以色見我，以音聲求我；

是人行邪道，不能見如來。

如來者，無所從來，亦無所去；故名如來。

凡所有相，皆是虛妄；若見諸相非相，則見如來。

（第三段）　再唱第一段的前半段，以作曲體上之回應。

（第四段）　法

（尾聲）　一切有爲法，如夢幻泡影；

如露亦如電，應作如是觀。

（五）名詞解說

關於心、相、法、三個名詞的涵義，分別說明如下：

1　心

心，是指無形象可見的精神作用。「心即是佛」，是說，人人心中皆有佛性。每一個人，只須把自己的內心修練好，便可成就佛道。

心無所住，就是說，不可把心滯留在任何定形的事物之上。必須時時發揚覺悟者之心：物來悉照，物去即空，常保清淨。倘若心有所住，便被束縛，不能灑脫；有所住的心，便不是超脫的心。我們必須能夠超脫，然後能使一念寂然，乃見真性。

所有心意都可以隨時產生，隨時消失。在宇宙中，生滅變化，聚散無常；因為無常，故稱「非心」。若能辨識妄心非心，則覺者的本心顯現，方可稱之為心。過去，現在，未來，三心都不能把捉；但，並非不存在。只須把妄心清除，真體即能顯現；湛然常寂，便即是佛。

2 相

相，是指一切事物的外現形狀。

以色見我，就是指「從有形的身相上，來看法身的淨我」。法身是佛三身之一，是佛的真身；因爲是以正法爲體，故名法身。

以音聲求我，就是指「從說法的音聲上，來尋求法身的淨我」。如來以法爲身，只能觀法性；法性就是空性。若能內觀返照，見無所見，聞無所聞，知無所知，證無所證；則諸相俱空，乃可得見法身自性。

如來是不能從形相看到的。如來真性，真性無相，本不生滅，非有非無，全不着相。如來就是自然。如來即是本然的樣子，是一切事物的本然狀態。真性是不能用言語來描述的。如來的名稱，也只是權宜使用而已。

3 法

法，是指一切事物，不論大的、小的、有形的、無形的事物，皆稱爲「法」。有形的是「色法」，無形的是「心法」。

有爲法，是指因緣和合而生的一切理法。

一切有所作為的「法」，皆屬虛妄。所謂虛妄，就是變滅無常，如夢想之非真，如幻化之無實，如水泡之易散，如光影之難捉，如朝露之易消，如閃電之速逝；此六者，皆是變滅無常。對於諸法，我們要與此六者同樣看待；如此，則可以超脫於事物，獲得金剛一般堅強的智慧了。

（六）歌詞意譯

下列是合唱歌曲「應無所住」歌詞的意譯：

（第一段）心

（前半段）我們的心，必須能夠超脫，以免為事物所牽累。

若心為物累，就不是覺者的本來心態。

我們要一念寂然，乃可見到真性；

所以，我們的心必須超脫，以免為事物所牽累。

（後半段）如來說，人心相同；

但皆為後來的妄心而不是本來的真心。

能認識妄心非心，則覺者的本心顯現，始可稱之為心。

（第二段）　相

過去心已失，現在心無相，未來心不生；

三心皆去，則妄心消除，真體顯現，便即是佛。

倘若要從形相來看真我，要從音聲求取真我；

則是失了「真空無相」之旨，就不能得見如來真面目了。

如來乃是無所從來，亦無所去，不生不滅；即是真我。

如來法身，非色非聲，無形無狀，不可以用心思，不可以用眼看；

若能超越形相，便可與佛同在。

（第三段）　（再現第一段前半）

（第四段）　法

（尾聲）　一切事物，都是依照人們的認識力，

而呈現出種種不同的形相；

如夢、幻、泡、影，如露珠，如閃電，

（七）合唱歌曲「應無所住」之分析

這是一首三段體而加有尾聲的抒情歌曲，C大調，中等速度，三拍子，安靜祥和。

引曲是由琴聲反復奏出「應無所住」的叮嚀。這句是聖者的囑咐，也是曾使六祖惠能悟道的經文，所以特予重視。

樂曲的第一段，C大調，由全體男聲領唱，女聲與之呼應。在結尾之處，轉為G大調，即帶入第二段去。

樂曲的第二段，是溫柔敦厚的氣氛，先由女低音用沉着的歌聲領起，隨即由眾人與之和唱。

後半段用女聲二部合唱領導，然後混聲合唱作結。至此，以八小節琴聲為間奏，轉回C大調，再現第一段的前半段，然後接以尾聲。

轉瞬之間，便即消逝。

對於這些虛幻的形相，

我們應該常持超脫之心，

湛然清淨，永不執着。

樂曲的第四段，就是全首樂曲的尾聲，速度稍慢，力度稍強，伴奏進行，趨於活潑。在結尾之處，再三重複「應作如是觀」，是表明殷殷囑咐之意。

（八） 安祥小天使的設計

「應無所住」，「般若波羅蜜多心經」，「曹溪聖光」，都是送給安祥合唱團諸位同仁首唱，用以弘道的經文歌曲。這三首經文歌曲，除了混聲四部合唱用譜之外，同時發表其獨唱，二部合唱，三部合唱；也同時編成提琴獨奏，鋼琴獨奏譜本，以利應用。

我設計將「應無所住」，「心經」以及多首安祥歌曲，（這些曲名爲安祥，自性歌，山居好，性海靈光，心頌，牧牛圖頌），編爲淺易的鋼琴獨奏曲，請曾譯慧老師編訂指法與奏法；曾老師也編了一首「心境如如」，給兒童們演奏。我稱這些鋼琴獨奏曲爲「安祥小天使」。通過鋼琴演奏，讓兒童們把安祥歌曲帶進家庭。；由家庭祥和而使社會祥和。這是易於推行的樂教設計。我們的意願，就是用樂教來促進家庭，社會，國家，民族的祥和。

九　陽明箴言

明代理學家王守仁（陽明先生）（公元一四七二年至一五二八年），提倡「知行合一」與「致良知」的學說，為世人所敬仰。他把儒，釋，道，三家所長，融滙貫通，實在是難能之事。今選其所作的兩首詩，（大道歌與四句教），作成合唱組曲，以表彰其傑出之成就。他為了要從根改善民風，力倡品學並重的教育方法，掃除只重形式的教學陋習，在當時，乃是極有遠見的措施。；故選出其「訓蒙大意」與「教約」，並根據今日樂教的觀點來加以註釋。在下文，先述陽明先生的生平，然後介紹其「知行合一」與「致良知」的要旨，以便了解「大道歌」與「四句教」的詩句內容：

（一）王陽明生平概述

陽明先生是浙江省餘姚人，世人稱他的學說是姚江學派或稱陽明學派。他在二十八歲舉進士，

三十三歲，集眾講學，教人修養身心，要立下必為聖人的志向。當時人人讀書，都是為了求取功名；他的主張與世俗不合，乃被譏為「立異好名」。因受宦官所誣害，曾遭下獄，受刑，終被遷謫為貴州龍場驛丞。在苦難生活之中，他乃悟出悟生死之道，立定了「格物致知」的見解。三十八歲，提倡「知行合一」之說。次年，朝中奸臣伏誅，他乃得陞遷盧陵縣令：公務之餘，勤於講習，門人日多，聲譽卓著。

陽明先生早年曾好仙佛，對於道家、佛學，甚有心得；其後熱心入世做事，遍歷任俠，騎射，辭章，歷盡苦辛，龍場一悟，重返儒家：其人生哲學，屬於唯心的理想主義。四十五歲，為平盜寇，為地方立下豐功不少。後來，奉命巡撫南贛，認為民風不善，皆由於教化未明，故在各縣，興辦社學，推行教育，甚有卓見。五十歲乃揭出「致良知」之教，認定「只此良知，無不具足」。五十六歲，赴西南邊隅平定內亂，歸途病發，逝於江西南安。

（二）「心即理」與「致良知」

佛教從漢代傳入中國，歷經六朝以至隋、唐，禪宗一派，以「明心見性」為教義：道家則研究老子、莊子、周易，側重宇宙觀的探討；到了宋代，便產生了儒、釋、道、融滙為一的理學。

在明代，陽明先生的理學，認定「心即理」；因為私欲遮蔽了天理，以致失去至善之心。若能除去

私欲，就可恢復「心即理」的本來面目了。

「知行合一」的學說，就是根據「心即理」的觀念而來。知與行，是不能分割的；知而不行，只是未知。知之眞切篤實處，即是行；行之明覺精察處，即是知。知，已有行在；行，已有知在。

人生修養，只要「致知」，就能「勝私復理」；這便是「致良知」的要旨。

（三）「大道歌」與「四句教」

陽明先生認爲「聖人與天、地、民、物、同體，儒、佛、老、莊、皆吾之用；是之謂人道」。

「大道歌」的詩句，便是根據此而作成。詩云：

爾身各各自天眞，不用問人更問人。

但致良知成德業，謾從故紙費精神。

乾坤是易原非畫，心性何形得有塵。

莫道先生學禪語，此言端的爲君陳。

下列是全詩的意譯：

你們每個人生來就秉賦無私的天真，

實在不必向別人問取修德的道路。

只須自己獲得良知，便足以成就德業了，

何必埋頭於書卷，浪費自己的精神呢！

宇宙的節奏運行，經常都在變動之中，

並非如一幅圖畫之固定不動。

內心無形無體，本來清淨；

自性不生不滅，如何會受塵垢所侵？

不要以爲我也學人說禪，

這實在是人人都該明白的眞言。

詩句之內，強調「致良知」三字，乃是聖門「正法眼藏」。（佛家語「正法眼藏」，即是「無上正法」之意）。我們只須「致良知」，就能成就德業，不必浪費精神去從書卷之中找尋答案。易經，繫辭傳云：「其爲道也屢遷，變動不居，周流六虛，上下無常，剛柔相易，不可爲典要，惟變所適」。陽明先生認爲，「此知如何捉摸得？見得透時便是聖人」。（傳習錄，下）

下列是「四句教」的詩句：

　　無善無惡心之體，有善有惡意之動。

知善知惡是良知，爲善去惡是格物。

　　儒家思想，孟子說「性善」，荀子說「性惡」；禪宗六祖惠能說「不思善，不思惡」。陽明先生認爲「不思善，不思惡」就是「去私欲」，也就是「致良知」。

　　陽明先生說，「性無定體，論亦無定體。有自本體上說者，有自發用上說者，有自源頭上說者，有自流弊處說者；總而言之，只是一個性，但所見有淺深爾。若執定一邊，便不是了。性之本體，原是無善無惡的；發用上也原是可以爲善，可以爲不善的；……孟子說性，直從源頭上說來，亦是說個大概如此。荀子性惡之說，是從流弊上說來，也未可盡說他不是；只是見得未精耳。衆人則失了心之本體」。

　　關於「格物」的解說：「格」爲「正」，「物」爲「事」：這是「正其不正，以歸於正」的意思。

　　陽明先生認爲，「欲正其心，在誠意。工夫到誠意，始有着落處。然誠意之本，又在於致知也。……吾心良知無私欲蔽了，得以致其極，而意之所發，好善，去惡，無有不誠矣。誠意工夫實下手處在格物也。若如此格物，人人便做得：人皆可以爲堯、舜，正在此也」。（傳習錄，下）

（四）合唱組曲的結構

「陽明箴言」是由兩首合唱曲組合而成，故稱「合唱組曲」。全首歌曲分為三大段，其內容如下：

第一段「大道歌」是混聲四部合唱，D大調，四拍子，中等速度，中間轉為A大調，再轉回原調。這是親切和諧的合唱，顯示出慈愛的態度，說明何謂「大道」。

第二段「四句教」是二部合唱，D大調，四拍子，稍速，以活潑聲調唱出心、意、良知、格物的意義。這四句詩，連續唱出三次：

（第一次）女聲齊唱其主要曲調

（第二次）男聲齊唱其對位曲調

（第三次）男女聲二重唱，追逐模仿，有如討論，互相呼應；最後轉入A大調以帶回D大調。

第三段，再唱第一段「大道歌」以結束全首歌曲。

（五）卓越的教育見解

自古以來，凡具遠見的學者，無不重視教育工作。陽明先生被遷謫往貴州龍場驛之時，身處蠻荒，生活困苦；然他不廢講學。他曾公布四項教條，「示龍場諸生」，訓勉各人立志，勤學，改過，責善；各篇內容是：

(1)立志——「志不立，天下無可成之事」。凡立志為聖賢者，則必成聖賢；故為學必先立志。

(2)勤學——既立志，應勤學；為學不勤，只是由於志未篤。「從吾遊者，不以聰慧警捷為高，而以勤、確、謙、抑為上」。

(3)改過——人不貴於無過而貴於能改過。

(4)責善——朋友之道是責人向善，「然須忠告而善道之」。「我以是而施諸人，不可也；人以是而加諸我，凡攻我之失者，皆我師也；安可以不樂受而心感之乎？」

附錄(A) 訓蒙大意示教讀劉伯頌等

為了發揚學術，必須培養人才。陽明先生在巡撫南贛時，着力興辦社學。當時他所寫的「訓蒙大意」與「教約」，顯示其教育方法是品學並重，動靜兼顧；這就是我們今日所重視的「全人教育方法」，實在難能可貴。茲將此二篇短文列下，並加說明：

（茲將原文分四段錄出，各附按語）

（1）古之教者，教以人倫。後世記誦詞章之習起，而先王之教亡。今教童子，惟當以孝、悌、忠、信、禮、義、廉、恥、為專務。其栽培涵養之方，則宜誘之歌詩，以發其志意；導之習禮，以肅其威儀；諷之讀書，以開其知覺。今人往往以歌詩、習禮、為不切時務，此皆末俗庸鄙之見，烏足以知古人立教之意哉！

（按）我國從宋代開始，就用「三字經」為啟蒙課本；明代更為增廣之，用作兒童必讀的教材。其中所說，「凡訓蒙，須講究，詳訓詁，明句讀」；以後，教學工作就偏尚記誦詞章的工夫。陽明先生要用歌詩、習禮、來使教學方法活潑化，在當時乃是令人耳目一新的教育措施。

此種唯重知識的注入式教學法，使教學工作變成僵化。

（2）大抵童子之情，樂嬉遊而憚拘檢；如草木之始萌芽，舒暢之則條達，摧撓之則衰痿。今教童子，必使其趨向鼓舞：中心喜悅，則其進自不能已。譬之時雨春風，霑被卉木，莫不萌動發越，自然日長月化；若冰霜剝落，則生意蕭索，日就枯槁矣。故凡誘之歌詩者，非但發其志意而已，亦所以洩其跳號呼嘯於詠歌，宣其幽抑結滯於音節也。導之習禮者，非但肅其威儀而已，亦所以周旋揖讓而動蕩其血脈，拜起屈伸而固束其筋骸也。諷之讀書者，非但開其知覺而已，亦所以潛反復而存其心，抑揚諷誦以宣其志也。凡此皆所以順導其志意，調理其性情，潛消其鄙吝，默

化其粗頑，日使之漸於禮義而不苦其難，入於中和而不知其故；是蓋先王立教之微意也。

其感情，習禮以訓練其儀容，讀書以端正其志意，務求獲得啓發的功效。

(按) 這段說明興味教學之重要。靜的教學與動的教學，同時並進，重視興味；唱詩以發表

(3) 若近世之訓蒙稚者，日惟督以句讀課倣，責其檢束而不知導之以禮，求其聰明而不知養之以善；鞭撻繩縛，若待拘囚。彼視學舍如囹獄而不肯入，視師長如寇仇而不欲見；窺避掩覆以遂其嬉遊，設詐飾詭以肆其頑鄙；偷薄庸劣，日趨下流；是蓋驅之於惡而求其爲善也，何可得乎！

(按) 這段是從反面說明教學方法之有待改善。句、讀、課、倣，是四項文字技巧的學習，而不是求學的最後目標。(成文語絕之處，謂之句；語未絕而點分之，以便誦詠，謂之讀；課，是作文；倣，是習字)。倘若教學只知學習使用工具而忘記修養品德，便是「求其聰明而不知養之以善」；則其結果，必使學生視學校如牢獄，視師長如仇敵。這樣的教育，就完全違背了施教的本意了！

(4) 凡吾所以教，其意實在此。恐時俗不察，視以爲迂；且吾亦將去，故特叮嚀以告。爾諸教讀，其務體吾意，永以爲訓；毋輒因時俗之言，改廢其繩墨，庶成「蒙以養正」之功矣。念之，念之！

（按）陽明先生綏靖南贛之後，曾因病請求歸田；故有此文囑咐當時任教之劉伯頌與各位教師。當時習俗，教學只重義理，一般人都認爲唱詩習禮是費時失事；這使陽明先生，深以爲憂。

「蒙以養正」這句話，出自易經的蒙卦，「蒙以養正，聖功也」。這是說，能以蒙昧隱默，自養正道，乃成自聖之功。）

附錄(B)　教約

（茲將原文分爲五段錄出，各附按語）

(1)每日清晨，諸生參揖畢，教讀以次徧詢諸生：在家所以愛親敬長之心，得無懈忽、未能眞切否？溫淸定省之儀，得無虧缺、未能實踐否？往來街衢步趨禮節，得無放蕩、未能謹飭否？一應言行心術，得無欺妄非僻、未能忠信篤敬否？諸童子務要各以實對，有則改之，無則加勉。教讀復隨時就事，曲加誨諭開發，然後各退就肆業。

（按）　這是個別談話，訓育指導。現代教學，對於這種個別指導工作，已經發展得很完善；只是班中學生人數較多，教師無法做得徹底。陽明先生在當時力倡個別談話，實在是難能的教育方法。

(2)凡歌詩，須要整容定氣，清朗其聲音，均審其節調，毋躁而急，毋蕩而囂，毋餒而懾。久則精神宣暢，心氣和平矣。每學量童生多寡，分爲四班；每日輪一班歌詩，其餘皆就席斂容肅聽。每五日則總四班遞歌於本學。每朔望，集各學，會歌於書院。

（按）齊唱詩歌，非但磨練唱的聲音，同時也修養內心的德性；因爲唱歌不獨是用聲音唱，同時也用內心唱；這是儒家禮樂相輔的本旨。陽明先生用分班學唱與集體演唱，不獨要訓練唱者的儀容，同時也要訓練聽者的禮貌；這是顧及全人教育的設計，實在是難能的遠見。但，所唱的詩歌，應該有更多的內容變化；不必全部是「斂容肅聽」，也該有「歡欣鼓舞」，然後能獲得美滿的功效。

(3)凡習禮，須要澄心肅慮，審其儀節，度其容止；毋忽而惰，毋沮而怍，毋徑而野；從容而不失之迂緩，修謹而不失之拘局。久則體貌習熟，德性堅定矣。童生班次，皆如歌詩；每間一日，則輪一班習禮，其餘皆就席斂容肅觀。習禮之日，免其課做；每十日則總四班遞習於本學，每朔望則集各學，會習於書院。

（按）禮法，儀容，必須學習好舉止的嚴正，然後能練就品德之端莊。這些都是動作的訓練，不應徒然止於解說，而必須付諸實踐，且務求養成習慣。陽明先生規定各班輪流習禮與觀禮，十日一次在校內舉行實習，每月兩次在院中觀摩切磋；這是落實行動教學的好設計。

(4)凡授書，不在徒多，但貴精熟。量其資稟，能二百字者，止可授以一百字，常使精神力量有餘，則無厭苦之患，而有自得之美。諷誦之際，務令專心一志，口誦心維，字字句句，紬繹反覆，抑揚其音節，寬虛其心意；久則義理浹洽，聰明日開矣。

（按）家課的份量，不可太多，以免學生受到壓力太重。務使各人能夠消化，學習乃能勝任愉快；然後可使進步更速。這正是子思所說的「誠之本義」。「中庸」第二十章云「人一能之，己百之…人十能之，己千之」，果能此道矣，雖愚必明，雖柔必強」。陽明先生則在實踐中，用其原則，以使全體學生皆能獲得更佳成績；這是化理論為具體的最佳例證。

(5)每日工夫，先考德，次背書、誦書，次習禮或作課倣，次復誦書、講書，次歌詩。凡習禮歌詩之數，皆所以常存童子之心，使其樂習不倦而無暇及於邪僻。教者知此，則知所施矣。雖然，此其大略也；神而明之，則存乎其人。

（按）每日作業，安排有序。陽明先生認為這些安排，皆是為了調節教學活動之故。這些安排，只是大概設計；仍寄望施教者，按實際情況，加以活用。

總觀上列五項所列，其要點乃在於教學時要用個別指導，興味原則，動靜兼施，務實求進；

教育不獨要幫助人人增加學識，而且要幫助人人修養品德。

（六）　結論

陽明先生的一生，在宦途中表現出高貴的氣節與顯赫的功勳，爲世人所推崇。在當時學術界的紛爭之中，他既不避禪，也不避道，出入佛、老，歸本儒宗；終於提出「知行合一」與「致良知」的學說。縱使爲一般心胸狹窄的學者所非難，但他仍不失其圓融的學者風度。爲表敬仰之忱，特選其「大道歌」與「四句教」作成組曲，用音樂來表彰其偉大的成就。

陽明先生在艱苦的環境中，仍然不忘教育後輩。從他所作的「訓蒙大意」，可以見到他實在是一位傑出的教育者。從古以來，所有眼光遠大的哲人，無不關懷兒童教育之開展；諺語說得好，

「愼始，則事成其半矣！」

一〇 孔子紀念歌的樂曲創作

今年（八十四年，即一九九五年）四月，毛松年教授從臺北來示，告訴我，興華文化教育基金會正在編印一套叢書，名爲「中華文化簡易讀物」；其中一冊是「孔子紀念歌的白話譯文及解釋」，由陳光輝教授執筆。因爲這首紀念歌，是當年教育部請我作曲的，故請我提供一份正確的樂譜，並加解說。

歷年來，此曲印在音樂教本之中，都是沒有鋼琴伴奏的四部合唱譜。爲了實際的需要，我乃將此曲編爲有鋼琴伴奏的齊唱用譜寄去，以利應用；並遵所囑，將作曲經過，作簡略的說明如下：

我國歷代相沿，孔子誕辰是在農曆八月二十七日。民國成立以來，就改在國曆八月二十七日。直至民國四十一年，教育部乃按曆書訂正，孔子誕辰應爲九月二十八日。當時，教育部長程天放先生，要在公布修正紀念日期的同時，並公布一首新作的「孔子紀念歌」，以昭隆重；所以命教育部社會教育推行委員會藝術教育組主任汪精輝先生，把歌詞送來給我重新作曲應用。

「孔子紀念歌」的歌詞，就是「禮記」中的「禮運篇」。其詞云：

大道之行也，天下爲公。選賢與能，講信修睦。故人不獨親其親，不獨子其子；使老有所終，壯有所用，幼有所長，矜、寡、孤、獨、廢疾者，皆有所養。男有分，女有歸。貨、惡其棄於地也，不必藏於己；力、惡其不出於身也，不必爲己。是故謀閉而不興，盜、竊、亂賊而不作；故外戶而不閉，是謂大同。

這首歌詞的內容，實在是我國儒家思想的精華；凡我國人，皆應對它徹底了解。爲了要國人皆能熟知其內容，最佳方法，莫若將它唱而爲歌。

長久以來，我國政府並未有製定「孔子紀念歌」的曲譜。民間團體沿用的數首紀念歌曲，有些是曲調呆滯，欠缺趣味；有些是偏於莊嚴，失去活力；有些是聲域太廣，不利衆唱；所以各首樂曲，總不爲大衆所愛唱。倘若我們將這些紀念歌曲加以分析，就可見到，它們都有共同的弱點；請分四項以說明之：

(1) **節奏不勁**——儒家提倡詩教，詞句方面，重視溫柔敦厚，徐緩端莊；所以歌曲之演唱，常以此爲標準。由於太過側重歌聲之莊嚴與溫柔，很容易就流於軟弱。因爲歌聲欠缺勁力，集體精神就變成萎靡不振；青少年們對於這種歌聲，很容易感到厭倦。倘能在歌曲中，使用活潑的樂句；

在節奏上，使用明朗的力度，則集體的歌聲，也就能表現出活躍的生命力量。

(2) 句讀不明——歌曲之唱出，必須使歌詞中的句讀明確，咬字清楚。倘若句讀不明，咬字不清，則詞句中的意義含糊，唱者與聽者都感厭倦，就失去了唱歌的原意。在歌曲創作者看來，那些文字深奧的長句，必須分成數個活潑的短句，以使句讀分明。例如，「貨、惡其棄於地也，不必藏於己」；力、惡其不出於身也，不必為己」。如果不拆為短句唱出，則唱者與聽者，都感到煩擾了。那些平仄變化的字音，必須恰當地配合高低的唱音。例如，「男有分」「矜、寡、孤、獨、廢疾者」，必須使唱者能達意，聽者易了解，歌曲乃具吸引力，然後可獲衆人之喜愛。

(3) 強弱不稱——歌詞中的強字與弱字，必須與曲譜內的強拍與弱拍配合得恰如其份。歌詞之內，常有許多助詞與介詞，例如，故、使、而、之、也、是故，是謂，皆不應安放在曲譜內的強拍位置。（註，四拍子的曲譜，每小節裡有四拍，第一拍是強拍，第三拍是次強拍，第二拍與第四拍，皆為弱拍。即是說，每小節的四拍之中，單數拍皆是強，雙數拍皆是弱）。倘若把那些助詞與介詞，安放在小節內的強拍，就可使唱者與聽者皆感到不愉快了。但，那些具有反面意義的「不」字，就切勿安放在小節內的弱拍。否則立刻引起嚴重的反效果。例如，那些兒童歌曲詞句「不要懶惰，不要貪睡」，倘若作曲者把「不」字安放在弱拍，又用較短的音唱出，則聽者必然只聽到唱

出「要懶惰，要貪睡」，這就造成嬉笑場面了！且看「禮運篇」中，有多少個「不」字：

故人不獨親其親，不獨子其子。

貨、惡其棄於地也，不必藏於己。

力、惡其不出於身也，不必爲己。

是故謀閉而不興，盜、竊、亂賊而不作。

故外戶而不閉。

這些「不」字，倘若在曲譜裡，只要有一個安放得不恰當，就足以毀掉整個樂曲了！

(4) 字韻不清──我國文字是單音字，每一個字都可用平仄高低的變化而表現出不同的意義。

國音所用的，每字有四聲，（陰平，陽平，上聲，去聲）；粵語則每個字有九聲，（陰，陽，各有平，上，去，入；陰入與陽入之間，還有一個中間的入聲）。世界各國，都承認我國的語言爲音樂化的語言。就是因爲如此，作曲者就必須加倍小心；稍有疏忽，就鬧笑話。例如，「大道」不可唱成「大刀」。「男有分」的「分」，音「份」，不可唱成「分離」的「分」。「大家防火」，決不可唱成「大家放火」。「相思雀」不應唱作「想死雀」。「飛機飛在空中」，不應唱作「肥雞肥在甕中」。「勞工眞偉大」，不應唱作「老公眞偉大」。對於這些字的聲韻，作者偶不小心，就可能招來破壞。

由上列四項觀之，爲「禮運篇」作曲，必須使用單純有力的節奏，優美活潑的樂句，務使人人易唱易懂。那些同形的字句，例如，「不獨親其親，不獨子其子」，「老有所終，壯有所用，幼有所長」：我該爲之作成同形的樂句，以引起唱者與聽者的興味，然後適用爲社會教育的材料。

我就根據這個原則，作成這首「孔子紀念歌」。

在民國四十一年八月，中國廣播公司的發音室，是在臺北市新公園之內。我要借用該室的鋼琴來試奏此首新歌。我請藝術教育組主任汪精輝先生試唱，我爲他鋼琴伴奏。由於汪先生的男低音，歌聲壯麗，不同凡響：一曲既終，衆人齊聲喝采，請求演唱再三。程部長與諸位長官們，均感滿意：於是立刻公布孔子誕辰定在每年九月二十八日，同時公布這首新作的「孔子紀念歌」，由民國四十一年九月起施行。

此事距今，不覺已有四十三年的歲月了…時間過得多快！

一一 苗栗讚歌

民國八十三年八月，苗栗縣政府印出鄉土教育輔助教材「客家歌謠選輯」，承蒙見贈，得見苗栗民謠寶藏之豐盛；又讀到苗栗詩人賴江質老先生之遺着「綠水閒鷗集」，並聆聽賴老先生長公子松峰先生之朗誦及吟唱錄音，深為敬佩。為表欽遲，特選出賴老先生所作的「苗栗頌」以及歌頌苗栗十八個鄉鎮的竹枝詞二十首，作成客家樂風的合唱組曲「苗栗讚歌」，藉表祝賀之忱。

竹枝詞原本是淨化民間歌謠的詩人創作。一千多年前，唐代詩人劉禹錫所作的竹枝詞，至今仍為膾炙人口的作品：

> 楊柳青青江水平，聞郎江上唱歌聲。
> 東邊日出西邊雨，道是無晴卻有情。

詩句中，用日出的「有晴」與歌聲的「有情」相映照，語帶相關，賦予竹枝詞以雋永的內涵，令人敬服。

賴老先生則巧妙地運用相關語來介紹十八個鄉鎮的名勝，表現出詩人熱愛家鄉的至誠、我

敬佩。他用愛家鄉的眼光去看，他用愛家鄉的心情去想：其遣辭之精到，鑄句之深刻，才華傑出，

值得苗栗鄉親們，引以爲榮。

下列是這首「苗栗讚歌」的內容介紹：

開場是用琴聲奏出此曲的主題歌「苗栗山城好地方」。在各個樂句之間，是「苗栗頌」詩句的

朗誦。這些詩句，可用單人的朗誦，也可用全體唱眾的朗誦。詩中所言，足以繪出客家人端莊穩

重，溫和厚道的好品格：

　　血統相傳一脈親，謀生勤儉客家人。

　　安居苗栗神仙境，山作圍牆月作鄰。

朗誦完畢，立刻出現壯麗的合唱。所有合唱都用二部合唱，以使任何年齡的唱眾，皆可演唱。

這是全首樂曲的主題歌，說明愛鄉土不忘愛國家。這是詩人的偉大情懷，發揚小我而不忘開展大

我，令人肅然起敬：

　　（一）苗栗山城好地方，福星山上百花香。

　　　　朝來忠烈祠前拜，祈願中華國運昌。

隨着是全體唱衆朗誦出九個鄉鎭的名稱，（連同第一首介紹出苗栗，共爲十個）；這是提綱挈領的介紹。九個地名，依次是：通霄，三義，大湖，獅潭，造橋，泰安，公館，卓蘭，苑裡。詩人將溫馨的感情，注入各個地名之中，逐成爲既幽雅而又可愛的描述：

（二）通霄三義大湖遙，路隔獅潭想造橋。

　　浴罷泰安公館宿，卓蘭苑裡惹魂銷。

以下便開始專用一首竹枝詞來介紹一個地方，順次演唱，皆爲四拍子的抒情曲。

第二組唱衆（在成年人合唱團，用男聲）齊唱活潑輕快的 La 調式歌曲，（通稱爲小調音階）。

（三）通霄海浴脫衣裳，沖起高潮粉汗香。

　　哥想帶頭買帽蓆，沙灘體貼妹心凉。

第一組唱衆（在成年人合唱團，用女聲）齊唱活潑輕快的 La 調式歌曲。

（四）三義雕龍刻鳳家，尋春買得裕隆車。

　　杜鵑三月紅顏駐，好在炎山雲霧遮。

隨着的兩段，是溫馨的 Do 調式，（通稱爲大調音階）。是二部合唱，使聽者很容易感受到和

諧安祥的氣氛。

（五）大湖特產草莓甜，又買葡萄兩大籃。

　　邀妹同登法雲寺，係哥緣份莫求籤。

（六）獅潭參拜玉虛宮，遙指仙山客運通。

　　車到永興新店口，來尋百壽老阿公。

第二組（男聲）齊唱：

以下，七，八，九，十，四段歌詞所用的樂曲，與前面三，四，五，六，相同。歌詞如下：

（七）造橋錦水瓦斯藏，透出家家煮飯香。

　　哥在豐湖農牧地，乳牛放出滿山岡。

第一組（女聲）齊唱：

（八）泰安邀妹洗溫泉，下看圓墩水又鮮。

　　尋入高山最深處，蘭花香艷野花妍。

下列兩段是二部合唱：

（九）　公館揚名覆菜香，開封味好煮菜湯。

大坑拜佛歸來客，帶轉家中請客嘗。

（一〇）卓蘭東盛大梨圍，哥賺美金萬萬圓。

喊妹景山做新屋，拖沙食水不忘恩。

下列這首是女聲獨唱，以自由速度唱出四拍子的抒情歌，爲 Do 調式，用作承上起下的橋樑。

（一一）苑裡家家帽蓆編，工夫占得外銷權。

蓬萊姊妹多花樣，織出鴛鴦戲枕邊。

下列是第二次的全體朗誦，介紹其他八個鄉鎮的名稱，（連同前面所介紹，共爲十八個），這八個地名，依次是：三灣，頭份，竹南，南庄，後龍，頭屋，銅鑼，西湖。

（一二）三灣頭份竹南連，景寫南庄雁寫天。

苗栗後龍頭屋抱，銅鑼敲破西湖烟。

為了增強音樂效果，以下各段，加用了圓舞曲與進行曲的節奏變化，並加入敲擊樂器伴奏。

第一組（女聲）齊唱兩段歌詞（十三，十四段），都是活潑輕快，三拍子的圓舞曲，為亮麗的

Sol 調式，加入搖鼓伴奏：

（一三）三灣茶果賣全臺，摘後春梨花又開。

妹在頂寮銅鏡面，梳妝打扮等郎來。

（一四）南庄獅嶺著名區，三角湖邊約小姑。

歲歲蓬萊仙女會，清歌妙舞向天湖。

第二組（男聲）齊唱兩段歌詞（十五，十六段），都是活潑輕快，四拍子的進行曲，為優美的

La 調式，加入竹片伴奏：

（一五）竹南北岸好風光，崎頂西連海浴場。

慈裕宮前正月半，花燈燭影照紅妝。

（一六）頭份尖豐公路長，田寮改建大工場。

義民廟裡絃簫管，長壽山歌盡發揚。

下列是兩組輪替唱出（十七，十八段），都是 Do 調式。

第一組（女聲）齊唱，三拍子，加搖鼓伴奏：

（一七）後龍特產好西瓜，肉嫩清甜眾口誇，
顧客原來知味久，破開兩片似紅霞。

第二組（男聲）齊唱，四拍子，加竹片伴奏：

（一八）頭屋產銷明德茶，觀光水庫好停車。
海棠宮下桃園洞，邀妹搖船賞月華。

以下是兩組輪替唱出（十九，二十段），都是 La 調式。

第一組（女聲）齊唱，三拍子，加搖鼓伴奏：

（一九）銅鑼宣政福興農，業展新隆接盛隆。
東望中平田地潤，犁耙改換鐵牛公。

第二組（男聲）齊唱，四拍子，加竹片伴奏：

（二〇）西湖烟景五湖秋，邀妹二三四處遊。

踏到金獅龍洞口，萬藤纏脚嫩心鈎。

尾句「葛藤纏脚嫩心鈎」，重複唱出之時，兩組齊唱，不再用竹片伴奏，又用琴聲帶回原調，女聲獨唱「葛藤」這一句，並加裝飾，然後用壯麗的合唱，再唱第一段「苗栗山城好地方」，為鄉土，為國家祈福，並加入搖鼓，竹片伴奏。尾句重複唱出之時，全體唱衆皆用拍掌之聲爲伴，在熱烈輝煌的氣氛中結束。

下列爲演唱「苗栗讚歌」的備忘錄：

(1)全部合唱團員分爲兩組，以作二部合唱之用。第一組（女聲），第二組（男聲），所註明的女聲，男聲，只爲成年人的合唱團而設。在小學，初級中學，這兩組的唱者，不必以性別分組；兩組的唱者，可以皆用女聲或男聲，亦可男女聲並用。

(2)由第十三段歌詞開始，歌聲加入敲擊聲響爲伴奏。第一組（女聲）齊唱三拍子（圓舞曲）之時，用二人奏搖鼓，站在該組之側。第二組（男聲）齊唱四拍子（進行曲）之時，用二人奏竹片，站在該組之側。

担任敲擊工作的人數，也可多過二人，亦可自由添加敲擊樂器；但數量不宜太多，以免喧賓

奪主。

三拍子與四拍子的敲擊，強弱拍必須分明。敲擊方法，由指揮老師自由處理，其原則是：音不太密，聲不太響；開始與結束，必須齊整；強弱變化與歌聲的強弱相配合。

「苗栗讚歌」之演出，也可以配以舞蹈。音樂與舞蹈之携手演出，有充份機會展示領導者的藝術才華。請努力合作，將優秀的鄉土文化傳統，通過創作技巧，盡量發揮。

一二 客家歌謠合唱組曲

——農家樂與拜新年

苗栗縣政府編印「客家歌謠選輯」，致力發揚鄉土文化。特在冊內選出傳統歌曲數首，按照我所持的「民間歌曲高貴化」的原則，用「串珠成鍊」的方法，編成易於演唱的合唱組曲，遠贈苗栗同仁，以表敬意。此舉實在只想爲苗栗文化之建設，作拋磚引玉的開端。

客家歌謠，實在都是中華文化一脈傳來：只因地區不同，風俗習慣不同，曲調唱法遂生變化。

倘若我們聽完了「農家樂」，「拜新年」，「問卜」，再聽中國民歌裡的「鳳陽花鼓」，「鳳陽歌」，「孟姜女」，「沙里洪巴」，「紅綵妹妹」，「一根扁担」：就必能發覺，皆爲同一血統的姊妹。

如果聽完「開金扇」，「繡花鞋」，「桃花開」，再聽華南戲曲中的「排子」，「玉美人」，「梳妝臺」，「王姑娘算命」，「賣雜貨」，「百花亭鬧酒」，「陳世美不認妻」：就必能明白，都是同一祖先的後裔。

地方歌謠的瑰麗，實在是來自民族音樂的輝煌。從此，我們應該醒悟起來，將民間傳統藝術繼續發揚，讓全國同胞與世界人士，皆能共享其美。

下列是兩首合唱民歌組曲（農家樂與拜新年）的解說。民歌內的詞句，省去了那些陪襯字音，實在都是五言詩與七言詩；而其活力却表現在唱出字句時的刹那。今試分別說明之：

（一）農家樂

這首合唱組曲，用三首客家歌謠爲素材；它們是：農家樂，挑担歌，開金扇。所用的曲式，是廻旋曲體。

(A)主題是輕快活潑的「農家樂」。（二部合唱）

> 天光了！男女老幼大家忙。
> 女人上山採茶青，男人下田來挿秧；
> 細人趕緊上學堂，水牛赤牛滿山岡。

(B)第一挿曲是勞動節奏的「挑担歌」。（二部合唱）

> 嘿呵呵嘿呵，希望年冬好收成。

挑担愛挑竹担竿，
中央挑起兩頭彎。

(A)再唱「農家樂」。(二部合唱)

(C)第二挿曲是柔和抒情的「開金扇」。(男女對唱)

(1)來呀打開一支扇，金扇內面繡鳳凰。
手搖金扇清風陣陣涼。
拼在妹身陣陣涼。妹思情郎在何方？

(2)來呀打開二支扇，金扇內面繡鴛鴦。
繡出鴛鴦成對又成雙。
拿在妹手思情郎。妹思情郎在心中。

(A)再唱「農家樂」。(二部合唱)(即接尾聲)。

(尾聲)年冬好收成！

（二）　拜新年

這首合唱組曲，用四首客家歌謠為素材；它們是：拜新年，繡花鞋，問卜，桃花開。是三段體曲式，描繪民間的新春生活。

(A)主題是活潑快樂的「拜新年」。（二部合唱）

正月初一，家家戶戶過新年。

鑼鼓炮竹響連天。

恭喜發大財，紅包一只來。

雙手拜新年大賺錢。

老人身體更健康，青年早日配成雙。

五穀豐登穀滿倉。士農工商大擴張。

(B)這段插曲，包括三首小曲，都是男女對唱：

(1)「繡花鞋」是柔和的抒情歌：

(2)「問卜」是諧謔的對答：

（女）姊在房間繡花鞋，聽見算命先生喊一聲。

（男）厓在門前看四方，耳邊聽見小姐來喊我。

（齊唱）算命照字摸。

（男）娘子哪，

（女）先生哪，

（男）三千八百里噢！

（女）請問先生，路途有幾多？

（男）叫我做什麼？

（女）請問先生，先生我的哥。

(3)「桃花開」是談情的生活歌：

（合唱）桃花開來菊花黃。

（男）愛探牡丹並海棠。

兩樣花名般般好，久裡正知那枝香。

（合唱）　好正好，久裡正知那枝香。

（合唱）　桃花開來菊花黃。

（女）　世間難尋有情郎。

　有情阿哥尋一介，雖然貧苦心也涼。

（合唱）　好正好，雖然貧苦心也涼。

(A)再唱「拜新年」。（二部合唱）（即接尾聲

（尾聲）　五穀豐登穀滿倉。

一三 戰勝自己與感恩誓願

「戰勝自己」是一首勵志歌曲，說明一個人從迷失回到醒覺的過程，甚有助於修持工作。全曲分爲三個大段：

（第一段）開始是兩句自由速度，有如朗誦一樣的引曲：雖然是大調的歌聲，却充滿了小調的悲嘆。歌聲之中，說明自己昔日曾經迷失了自己，所以常懷嗟怨獨悲傷：幸蒙聖者指引，乃得免於沉淪，在黑暗中重見光明，在安祥中得獲新生。

（第二段）轉爲振作的歌聲，說明修行中的簡明原則，乃是「聽、看、說、做、想」，都要走上正途，不入邪道。

（第三段）是激昂的進行曲，以轟轟烈烈的氣概，唱出「難忍要忍」，「難行要行」：修行，最重要的是：戰勝自己心內的惡魔。伴奏之內，充滿活躍勁力，可使唱者與聽者，都能精神振作，熱血沸騰。

戰勝自己　（易安作詞）

也曾迷失自己走他鄉。

也曾常懷嗟怨獨悲傷。

是誰遍灑甘露，滋潤早苗成長？

從此生命出現曙光，頓顯歡欣希望。

是誰散播安祥，溫暖冷漠心房？

從此性靈充滿喜悅，不再焦慮徬徨。

流光易逝，秒秒安祥勤修練；

法脈傳承，時時自覺莫遺忘。

不該聽的不要聽。不該看的不要看。

不該說的不要說。不該做的不要做。

不該想的不要想。

戰勝世間兇橫強敵是英雄，

戰勝自己心中惡魔是聖雄。

英雄如浪花，生滅一刹那。

聖雄齊日月，萬世永尊崇。

學道須是鐵漢，着手當頭便判。

戰勝自己，誠、敬、信、行。

難忍要忍，難行要行；

戰勝自己，烈烈轟轟！

與「戰勝自己」爲姊妹篇的，是虔誠祝禱的「感恩誓願」。這是默想之中自省的心聲，爲三段

體的抒情歌：

感恩誓願　（易安作詞）

喚醒有情齊着力，師恩浩瀚應回報。

無緣大慈德澤長，同體大悲福再造。

自心誓願度眾生，自心誓願斷煩惱。

自性誓願修法門，自性誓願成佛道。

喚醒有情齊着力，師恩浩瀚應回報。

無緣大慈德澤長，同體大悲福再造。

這首抒情歌曲，首尾皆是虔誠的頌歌。中間的一段，較爲活潑，顯示坐言起行，本着自心自

性着力於度眾生，斷煩惱，修法門，成佛道。

這兩首歌曲都是二部合唱，適用於任何團體演唱。

下列是這兩首歌詞作者易安老師的話：

（戰勝自己）生從何處來？死往何處去？我是誰？什麼樣的自己纔是真正的自己？長久以來，這些問題，始終縈繞我心，不得其解。

「六祖壇經」說：「邪迷之時魔在舍，正見之時佛在堂。」是知人人原本具有佛性，然邪迷之時，魔由心生；佛、魔之別，只在正、邪心態的差別，二者常在內心交戰。然而，人總是習於嚴以律人，寬以待己；戰勝別人，姑息自己。語云：「去山中賊易，去心中賊難。」人最大的敵人，並不是外在的人事物，而是自己心中的惡魔。老子說：「自勝者強」，真正的強者，不是戰勝別人，而是戰勝自己。

「戰勝自己」的歌詞可分為四個階段：從迷失到覺醒，進而掌握修行的要義，結以修行心得的自勉。衷心感謝中華禪學會導師耕雲先生的慈悲導引，既立志學道，則須豎起脊樑做鐵漢，難忍要忍，難行要行，轟轟烈烈地戰勝自己。

（感恩誓願）從幼至長，受惠於師長者太多；登上講臺，方知人師之難為。當內心升起一股濃郁的感恩之心，情不自己地昇華為熾然熱誠而迥超無我之情，亦即「無緣大慈，同體大悲」的大愛。

也常在夜氣清明時，不斷捫心自問：「如何纔是真正的報恩？」經上說：「見與師齊，減師德半；見過於師，方堪傳授。」由感謝師恩的不已之情，進而升起內心「誓願」之志。

四句誓願詞乃師法六祖惠能大師的開示，將傳統的四弘誓願，加上自心、自性，強調的仍是修行先從內在的心性徹底修起。「六祖壇經」云：「菩提只向心覓，何勞向外求玄」，就是這個道理。

S.CECILIA
COME FV TROVATA NELLE CATACOMBE DI S. CALISTO

聖「哲琪利亞」（S. Cecilia）殉教造像

頸項被砍而沒有折斷，不血而逝。

臨終時仍以手指表示篤信「三位一體」的眞理。

殉教於公元二三〇年。

其紀念日爲每年的十一月二十二日。

一四 山林頌

——聖「哲琪利亞」的山林

聖「哲琪利亞」，是公元第三世紀殉教於羅馬的聖女。她生平提倡聖樂，後人尊她爲音樂的保護神。（天主教奉她爲音樂主保）。

聖「哲琪利亞」殉教之後，下葬於羅馬郊外的聖「卡里斯托」地下墓道。（Catacomte di S. Calisto）。後來遷葬於其故居，並於該處建立聖堂；堂內聖壇前，安放她殉教時的石刻造像。（見附圖）石像之下，有地下墓室，是其靈寢所在。

一九五八年，我在羅馬巡禮其聖堂，寫了一篇散文，題爲『聖「哲琪利亞」的山林』，（見「樂林蕙露」第二十二篇）。這個山林，就是每個人的「內心音樂境界」；其中所描述的是：

亂石叢中，要用智慧，開闢新生之路。

危崖之上，群花盛放，月下展露歡欣。

物我相忘，內心安祥，乃可得眞善美。

參天古木，根深穩縈，枝葉不斷更新。

無際山林，輕聲放歌，便使山鳴谷應。

狂飆乍至，無邊黑暗，帶出大地曙光。

悟得天機，再返人寰，力助衆生覺醒。

朝陽普照，光明絢爛，宇宙一片輝煌。

歌詞大師韋瀚章教授，在晚年，曾爲我作成淸唱劇「重靑樹」的歌詞，（一九八一年），又作成兒童歌劇脚本「鹿車鈴兒響叮噹」，（一九八六年）。隨後，他很熱心要將陶淵明的「桃花源記」與我的一篇『聖「哲琪利亞」的山林』都寫爲歌詞；但因精神困倦，無法執筆。在一九八七年，我乃將「桃花源記」作成鋼琴獨奏曲，取名「武陵仙境」。直至今年（一九九五年），乃由韋教授的高足翟麗璋女士完成「山林頌」的詞句。

下列是翟女士的記述：

今年（一九九五年）二月二十七日晨，滂沱大雨，窗外雨聲淅瀝，陣陣陰寒，一似窮秋。撕下了一頁日曆，啊！今天正是韋瀚章老師逝世的二周年！他在靈實醫院留醫時的一段晤叙，霎現

眼前…，那可說是和他最後一次暢談了。

為慰解老師病中岑寂，我經常到醫院看他，跟他閒聊，視乎他的精神狀態而開關話匣。因為醫院遠離市區，往返需時，所以探病的人不多。院方也不限制探病時間，我每次去看他，總是由中午至薄暮…，而老師也很樂意有人陪伴他談話。

有一天，他着我扶他站近窗前，遙指附近的山路說：這山路的景況，固不可與「哲琪利亞」山林相比擬…，但在月明之夜，從窗遠眺，隱約可見港灣海上，跳躍着夢幻般的瀲灩波光。清晨中，叢林葉舞的呼嘯；深夜裡，野砌斷續的蛩吟；都有詩情樂韻。又說，中西人士，對自然界的態度，極有差別…：西方人士，始於觀察，終於研究…；而中國人，則始於欣賞，終於相忘。然而，古今中外，多少藝術精華，文學作品，都把大自然的變化，枯榮的嬗替，鑄出文化歷史光輝的一頁！

韋老師感嘆地說…：天心原愛物，天德本好生。天何言哉！四時行焉，百物生焉！黃教授在文中，融合了儒家的實踐精神，道家的藝術理想，處處顯示至美、至善的施與之愛。倘若人人能在內心培植起施與的至愛，就變得更美好了！且把「山林」一文繪寫成詩吧！

最初，我拿起禿筆，不揣謭陋，完成「林泉讚」一律。本擬繼續以對偶句法，但韋老師常訓…：顯示音樂節奏之美，莫如長短句…；於是仔細思量，大膽嘗試，融滙全文意旨，以戲劇分場的手法，組成四個樂段，漣漪開展，疊浪廻瀾，紆放為歌。

翟麗璋女士將全首歌詞，連同詩句「林泉讚」寄來給我，得見詞句清新瑰麗，稍加修訂，即可組成相當於四個樂章交響樂形式的大合唱；更將「林泉讚」的詩句，用朗誦形式，放在前奏之內，可作序歌應用。此曲既成，還贈翟麗璋女士，並以之紀念韋瀚章教授辭世二周年。

下列是此大合唱曲的各章詞句與註釋：：

山林頌 （翟麗璋作詞）

序 林泉讚 （朗誦）

餘暉猶是戀空林，入夜猿啼氣蕭森。
翠竹迎風矜節概，蒼松挺拔顯貞忱。
幽泉激石鳴金鼓，明月中天照赤心。
拾級攀崖臨絕頂，山川靈秀播清音。

第一章 路途險阻

欲靜還歌的山林中，夜沉沉；

朦朧昏暗的月色下，黑森森。

山坡陡峭崎嶇甚，嶙峋亂石路難尋。

朦朧中、時見狐爭狼鬥，

昏暗裡、常聽虎嘯龍吟。

神秘莫測，步步驚心！

這是音樂境界中，神秘莫測，變化萬千的情態。

這章的合唱歌聲之中，常有強弱突變，節奏起伏；伴奏琴聲之內，描繪狐爭狼鬥，虎嘯龍吟。

第二章　靜夜洗心

浮雲散，夜色濃；

天邊斜掛團團月，林內輕颺淡淡風。

蟲聲唧唧，泉水淙淙。

碧空如洗，纖塵不染添清靜；

澄湖似鏡，艷麗群花展笑容。

天地與我並生，宇宙安祥，蘊藏着眞善美；

萬物與我齊一，人間喜樂，融滙在性靈中。

身心寧靜，活力無窮！

這章是安靜的抒情歌曲，要歌頌天地與我並生，萬物與我齊一；物我相忘，和諧融洽。這是音樂境界中性靈高潔，寧靜安祥的表現。

第三章　不憂不懼

古木參天，老幹堅強新葉茂；

群松挺秀，立身嚴正舊根深。

常鎮定，莫沉吟；

邪惡來侵不畏懼，路途艱險不灰心。

盡其在我，愛惜分陰。

這章的後半，是激昂的進行曲，表現出內心振作的勇氣。這是音樂境界中奮發進取，絕不灰心的意願。

第四章　晨光降臨

疏星漸隱，大地一片漆黑；

黎明已至，天空顯露微光。

懸崖下、鼓角般的狂飆洶湧；

叢林裡、笙簧般的仙樂悠揚。

小鹿在綠茵般的草坪奔跑，

白鳥在明鏡般的湖面翱翔。

彩霞染得灰雲亮，

山明水秀耀朝陽。

空谷傳聲，是聖人懇摯的囑咐；

枝搖葉舞，是仁者活力的表彰。

生命之歌，歡欣、嘹喨；

勝利之頌，壯麗、輝煌！

這章的開始，由黑暗進為光明，由活潑變為壯麗。音樂境界就是人生的境界：生命之歌，歡欣嘹喨；勝利之頌，壯麗輝煌。

一五 「曹溪聖光」的演出

安祥合唱團的歌聲，真誠樸素而富有內涵，最適宜用來表揚聖者之光與安祥之美；因此，我將禪宗六祖惠能的聖蹟，編成清唱劇「曹溪聖光」，請安祥合唱團演唱，以表揚我國聖人的偉大成就。

六祖惠能雖然生於一千餘年之前，（公元六三八年至七一三年），而他生平的思想與行止，對我的樂教理念，影響至大。例如，樂教必須大眾化，以心傳心，不拘形式；樂教訓練，可以完成全人教育…；這些見解，皆是從這位聖者的言行所啓示得來。我設計從「六祖壇經」之中，選出史實與偈語，用作歌詞，作成合唱與獨唱的歌曲；再用精簡的旁白，將各首歌曲連串起來，成爲一部莊嚴的清唱劇。這種設計，是要用理智的叙述與感情的歌聲，融成整體，替這位得道的聖者造像。

關於此劇裡的歌曲編作，我不用歐洲清唱劇的傳統方法。例如，巴赫的「耶穌受難樂」，韓德爾的「救世主」，海頓的「創世記」，貝多芬的「橄欖山」；都是採用賦格形式，對位技術，把主題

模仿開展。這種方法，用得太多，便成呆滯。我也不用那些專給歌者炫耀技巧的樂句，而用極端簡潔、極端單純的歌聲，表達出蘊藏於詞句之內的真誠；絕不誇張，也不賣弄。

此劇的樂曲完成之後，然後請安祥合唱團編輯同仁合力撰寫旁白。又請得孫鴻瑞先生，郭泰先生，合作一首歌詞，將六祖惠能一生功績，提綱挈領地敘述出來，我將它編成合唱歌曲，用為此劇的序歌。聽眾們從旁白與歌聲之中，很容易就能認識到，聖者的心願，乃是默默耕耘，奉獻一生，從事普度世人的工作．；這實在值得我們衷心敬佩，永恒懷念。

這次「曹溪聖光」的首次演唱，主辦單位是臺北市立社會教育館。演出單位是安祥合唱團。演出時間在八十四年七月九日（星期日）下午七時半。演出地點在臺北市立社會教育館大堂。同場演出的尚有兩首大合唱曲：一為金剛經摘句譜成的「應無所住」，二為「般若波羅蜜多心經」。

演出的團員名單如下：

指揮　王嘉寶　伴奏　曾譯慧

旁白　何照清　黃全樂

（女高音）　林淑棻　彭婉亭　張瑞美　梁玉明　鐘甚　謝玉枝　季林玲　柯秀貞　張琬珍

　　　　　蔡淑睦　周翠鳳　蔡宜芬　翁芬蓮　林月媚

（女低音）　應領啓　梁碧蟬　鐘瑩珍　林恭女　洪秀勤　史惠玲　歐明媚　鄒淳憶

楔子

下列是「曹溪聖光」的旁白與歌詞：

李彩蓮

（男高音） 吳乃文　黃建明　柯耀期　吳中庸　李德良　沈立超　黃宇樑

（男低音） 陳慶瑞　謝如山　郭泰　許丞芳　王炳興　陳萬益　陳文友

一千五百多年前，在我國南北朝時代，印度的智葯三藏法師，來到中國。路經嶺南曹溪。他掬水而飲，覺得溪水特別甘美.；就向徒眾說：「這溪水和西天的水同樣甘美，水源上游，必有勝地」。他溯流而上，更發現山巒奇秀，讚歎地說：「這不就是西天寶林山嗎！」於是告訴曹侯村居民：「可在山上，建造佛寺。一百七十年後，將有無上法寶，在此弘揚.得道者如林，可命名為寶林」。

一百七十年後，智葯法師的預言，果然應驗了。就在曹溪，由於惠能大師的偉大教化，開展出光芒萬丈的中華禪，對後世造成鉅大而深遠的影響。

現在，就讓我們以虔誠感恩的心，與您分享這段殊勝的法緣。首先，安祥合唱團以壯麗的序歌，來揭開這齣氣勢磅礡的清唱劇——「曹溪聖光」。

序歌 （四部合唱） （孫鴻瑞，郭泰作詞）

世尊拈花不語，迦葉微笑承當；傳心心相印，佛心代代傳。
歷經四七到達摩，西土佛理東方來。爲續心燈延法嗣，二祖慧可得心髓。
三祖僧璨信心銘，四祖道信法理明。五祖弘忍具慧眼，六祖何時可誕生？
大唐貞觀開元間，聖者出生在嶺南。一聞經語心開悟，求師不畏路艱難。
參謁黃梅苦修練，不識自性是福田。諸佛妙理非文字，得傳衣法爲六祖。
人人本來有佛性，菩提自性本清淨。非樹非臺無一物，下下人有上上智。
一花五葉傳心印，東山法門耀古今。五家七宗弘正法，曹溪頓教天下行。

（註） 歌詞內的各個詞彙詳釋，見「樂浦珠還」第十六篇。

第一樂章 薪薪奉母 福田自耕

一千多年前，在唐朝貞觀十二年。嶺南二月，溫暖的陽光，照亮了大地；綻放的花朵，在春風中，對着人間微笑。在新州，（現在廣東省新興縣），有戶盧姓的人家，對他們來說，春天才剛

要開始呢！

盧家期待着這一天，已經期待了好久；終於，在熱切的期盼中，深夜的一陣兒啼聲，誕生了新的生命。家人們的臉上，霎時綻放出春天的笑容。令人驚奇的是——在黎明的曙光中，竟然有兩位僧人來訪，——莊嚴的來訪，莊嚴的祝福，祝福這新生命，能為眾生帶來光明，如同這黎明時份所送來的名字——惠能。

1 賜名（四部合唱）

「惠」，以法惠濟眾生。「能」，能作佛事。——惠能。

惠能的誕生，為盧家帶來了三年的歡笑和幸福。父親的早逝，却留給孤兒寡母以悲傷和窮困，以及年復一年的艱辛歲月。艱辛的歲月！在惠能幼小却早熟的心靈中，已經醞釀着生、死、苦、樂的人生問題了！

二十四歲的惠能，砍柴為生，辛苦操作，奉養母親。這一天，他送柴到客店，店旁傳來虔誠的聲音，正持誦着金剛經；惠能默默地聽着。那一句句的經文，深深地觸動他的心靈：將他心內的妄念，去除得無踪無影，使他只覺得整個身心清淨、無念、安祥、喜悅。

這纔是幸福的泉源、生命的陽光啊！

於是惠能決心去追求生命的永恆。安頓好母親，惠能就向北方出發。經過一個多月的長途跋涉，惠能終於走到湖北黃梅縣，到東禪寺裡拜見五祖弘忍大師。五祖問他：從何處來，想求什麼？

惠能答：

弟子從嶺南來，不求其他，只求成佛。

五祖說：南方人是未開化的蠻夷，怎麼能成佛？惠能說：

人雖有南北之分，佛性却無南北的差別。

「嗯，好一個學法的大根器！」五祖內心讚歎著。只因怕眾人嫉妬，不再多說，就派惠能到後院踏碓舂米。

八個月的時光，匆匆過去了。五祖召集大眾，鄭重宣布：

你們每天只知道追求福報，而福報並不能解決生命的問題。生死的考驗，是人生的大事；只有以本心的智慧，纔能超越生死苦海。大家且將自性的體悟，作成一首偈語給我看；誰開悟了，我就將衣鉢傳給他，為禪宗的第六代祖師。

當時，神秀是教授師。弟子們心想：衣鉢一定是神秀得去的了，我們又何必枉費心力呢！神

2 時時勤拂拭（男中音獨唱）

身是菩提樹，心如明鏡臺。時時勤拂拭，勿使惹塵埃。

「好高深的境界啊！」面對神秀的偈語，衆人都爭相傳誦，各自讚歎。只有五祖心中明白，神秀並未見性；好比只到了門外，未入門內。五祖乃告訴衆人，該依此偈修行，免墮惡道；能依此偈修行，有大利益。

寺裡各人紛紛傳誦着神秀的偈語，傳到惠能的耳邊。惠能一聽就覺得此偈語尚未見性。對於清淨的自性，他有着深刻的體悟；卻因爲不認識字，只好請求旁人替他將悟境寫出來。旁人不相信他也能作偈語，惠能就告訴他：

想要學習無上菩提，不可輕視後學；因爲人人都具有佛性的智慧。如果輕視別人，就會有無邊的罪過。

於是，惠能充滿自信地說道：

秀明白大衆的想法，苦苦思量，幾次想呈上偈語；卻因患得患失，心神恍惚，不敢呈上。好不容易，纔將修行的心得，寫在廻廊的牆上：

3 本來無一物（男高音獨唱，四部合唱）

菩提本無樹，明鏡亦非臺。本來無一物，何處惹塵埃。

眾人看了這首偈語，都把驚訝寫在臉上：不敢置信，議論紛紛。五祖心想，眾人的嫉妒心情，

將會傷害惠能；就用鞋子擦掉偈語，說道：也還沒見性！

隔天，在春米坊中，惠能瘦小的身軀，正綁着沉重的石頭，像平日一樣，用力地踏碓春米。

五祖見了，讚歎着說：學道的人，為了正法而忘掉身軀，應該就是這樣的吧！五祖接着問惠能：

米熟了嗎？惠能答：米早已熟了，只欠篩濾而已。五祖用禪杖在碓上敲了三下，就悄悄的走了。

惠能明白五祖的心意，就在這夜的三更，依約到來拜見五祖。

第二樂章　黃梅得法　午夜傳衣

五祖以安祥的本心，對惠能解說金剛經。惠能虔誠地傾聽着，感受着那法語中所傳來安祥的

同化力…自己的體驗，與師父的開示，逐漸融成一體。忽然一句…

應無所住而生其心。

喚醒了惠能永恆的生命。「原來一切萬法，都不離自性！」惠能充滿了慶幸、喜悅、感恩的激動，向五祖表達出他內心的悟境：

4 自性（四部合唱）

菩提自性，本來清淨；但用此心，直了成佛。

何期自性，本自清淨；何期自性，本不生滅。

何期自性，本自具足；何期自性，本無動搖。

何期自性，能生萬法。

菩提自性，本來清淨；但用此心，直了成佛。

是的，「但用此心，直了成佛」；五祖欣慰地印可了惠能的悟境，讚歎地說道：

不認識本心，學法無益；能夠認識本心，見到本性，就是人天的導師，覺醒的佛陀。

五祖傳了心法，又交給惠能以歷代祖師所傳下來的衣鉢，更慈悲地叮嚀：

你已是禪宗第六代祖師，肩負着弘法的神聖使命。要善加護念這安祥的本心，讓廣大眾生，獲得生命的覺醒。

5 廣度有情（男低音獨唱，女高音獨唱，三部合唱）

善自護念，廣度有情。流布將來，無令斷絕。

有情來下種，因地果還生。無情既無種，無性亦無生。

五祖又說：

一切的佛，只是傳授自性本體；所有的祖師，也只是密付自性本心。

作為信物的衣鉢，卻有貪嗔的愚人想要爭奪；為了避免傷害，你趕快離開這裡吧！

五祖親自送惠能到九江驛站，一起划船渡江，纏留下臨別的囑咐：

6 五祖囑咐（四部合唱）

汝今好去，努力向南。以後佛法，由汝大行。

「衣鉢被惠能得去！衣鉢被惠能得去！」這意外的消息，驚動了全寺眾人。追奪衣鉢的身影，化成數百怒吼，擁下山去。惠明，未出家之前，本來是一位將軍；如狂風般地，搶先追上惠能。

惠能將衣鉢擺在大石上。狂烈的惠明，衝撲上前，使盡了力氣，卻怎麼也拿不動衣鉢。惠能說：

衣鉢是傳法的信物，怎麼能用力氣爭奪呢？惶恐的惠明，懊悔自己的愚妄；慚愧地走向惠能，恭敬行禮，合掌說道：

我不是爲衣鉢而來，只求您爲我開示見性之法。

惠能於是說：

想求心法，就要先把塵緣俗慮去除，不生雜念，我便爲你說法。

惠能說罷，就在旁觀察着惠明調心的情況。過了一陣子，見他的心已接近無念、無住、無相的本來心態，纔朗聲說道：

心中沒有美好的意念，也沒有罪惡的思想；此刻，一念不生，哪個是你的本來面目？

惠明在一心獨朗，唯覺無念中，乍聞開示；在豁然開悟的瞬間，迅速地抓住了生命的永恒！

第三樂章 析論風旛 圓頓法門

惠能到了曹溪，又被惡人追逐；於是避難於獵人隊中，並隨機向獵人說法。數年光陰，就在時時自覺之中隨風飄逝。他不間斷地去執禪定，使我執和法執完全絕跡；正見和正受，也在生活中展示出無窮的方便妙用。

惠能已經完成了佛法的人格化，他知道，弘法時機已到了。告別了獵人隊，他來到了廣州法性寺，（就是現在的光孝寺）。印宗法師正在宣講着涅槃經。忽然吹起一陣風，旗旛不斷飄動。一個僧人說：這是風動。另外一個說：不！這是旛動。衆人為此爭辯不停，議論不休。這時，惠能肯定的聲音，劃破天際，平息了爭論：

7 析論風旛（四部合唱）

不是風動，不是旛動；是仁者心動。

靜默的大衆，都露出了驚奇的表情。謙遜的印宗法師，誠懇地請惠能登上講座，解說奧妙義理。惠能言詞精簡，說理透徹，而且直指人心；衆人聽了，讚歎不已。印宗法師，歡喜合掌，說道：

平日我講經，好像雜亂的瓦礫；

今天您說法，有如燦爛的黃金。

印宗法師於是替惠能剃髮，恭敬地尊奉惠能為師。六祖惠能就在菩提樹下，開演以心傳心，代代相傳的「不二法門」：

8 不二歌（四部合唱）

生佛不二性平等，自他不二本全同。死生不二離生滅，色空不二有即無。

理事不二重日用，解行不二在力行。苦樂不二一味受，動靜不二體安然。

能所不二齊物我，定慧不二等持修。體用不二安祥運，心法不二趣本眞。

無名無相無分別，非一非二非中間。圓同太虛無餘欠，一體涵攝自圓成。

從此以後，靈山一脈的祖師心法，就在中國蓬勃地開展起來。第二年春天，六祖惠能來到韶州曹溪，在寶林寺中，住持弘法。韶州的官員及老百姓們，仰慕大師的智慧與德行，恭請大師到城中說法。惠能大師向一千多名聽眾開示：

摩訶般般若波羅蜜，乃是佛法的精髓。

摩訶般若，就是大智慧；波羅蜜，是指到彼岸。

開發人人本有的大智慧，就能超越煩惱，邁向生命的圓滿。

9 摩訶般若（四部合唱）

摩訶般若波羅蜜，最尊最上最第一。無住無往亦無來，三世諸佛從中出。

真正的修行，是不斷修正自己錯誤的想念和行為。嚴以律己，寬以待人；不見他人非，「常見自己過」。

10 常見自己過（二部合唱）

世人若修道，一切盡不妨。常見自己過，於道即相當。

若真修道人，不見世間過。若見他人非，自非卻是左。

他非我不非，我非自有過。但自卻非心，打除煩惱破。

正見名出世，邪見名世間。邪正盡打卻，菩提性宛然。

世人若修道，一切盡不妨。常見自己過，於道即相當。

佛法在世間，不離世間覺。離世覓菩提，恰如求兔角。

惠能大師說：大家若想修行，不一定要到寺廟出家；在家也可以修行。「家」就是最好的修行道場。

然而，在家要如何修行呢？

11 淤泥生紅蓮（女高音獨唱，四部合唱）

心平何勞持戒，行直何用修禪。恩則孝養父母，義則上下相憐。
讓則尊卑和睦，忍則眾惡無喧。若能鑽木出火，淤泥定生紅蓮。
苦口的是良藥，逆耳必是忠言。改過必生智慧，護短心內非賢。
日用常行饒益，成道非由施錢。菩提只向心覓，何勞向外求玄。
聽說依此修行，西方只在目前。

大師回到曹溪，教導眾弟子及前來學法的居士們，為眾人指引禪宗的修行要旨：

大眾聽完開示，虔誠感恩，信受奉行：於是人人生活日趨通暢圓滿，生命充滿喜悅安祥。

禪的修行要旨是無念、無相、無住。

無念，是心離好惡、取捨、憎愛，遠離前塵緣影的分別想念，在生活中不斷開展新的境界。

無相，是清楚的面對繽紛萬象，不被迷惑，不在心中留下痕跡。

無住，是保持心念的活潑無染，過去的就讓它過去，未來的，不執着，也不停留。

如此修行，自然會因無牽無掛而常保心靈的安祥自在。

眾人聽了，反觀自己的心態，頓覺空空朗朗，覺性清醒，充滿喜悅。原來他們的心靈，已經被大師的安祥同化了。眾人都禁不住衷心感恩讚歎，這就是以心傳心的殊勝法門。

錯誤必得煩惱，罪惡終歸毀滅；於是，六祖向眾人開示：迷人修福，布施供養，但在心中仍是不停造惡…這是非常可惜的事！若真修道，先要徹底懺悔，除去心中罪緣，纔能見到清淨無染的自性。

12 修福修道（四部合唱）

迷人修福不修道，只言修福便是道。
布施供養福無邊，心中三惡元來造。
擬將修福欲滅罪，後世得福罪還在。
但向心中除罪緣，名自性中真懺悔。
忽悟大乘真懺悔，除邪行正即無罪。
學道常於自性觀，即與諸佛同一類。
吾祖唯傳此頓法，普願見性同一體。
若欲當來覓法身，離諸法相心中洗。
努力自見莫悠悠，後念忽絕一世休。
若悟大乘得見性，虔恭合掌至心求。

六祖與弟子們談到誦經的要訣：

口誦經文，心靈和行爲也照着實行，就能將經文轉化爲自己的體驗和智慧。

口誦經文而不實踐力行，就會在經典中，浪費了生命。

13 法華（男聲齊唱，四部合唱）

心迷法華轉，心悟轉法華。誦經久不明，與義作讎家。

無念念即正，有念念成邪。有無俱不計，長御白牛車。

又有弟子，持誦楞伽經千餘遍，還是不能領會經文中所說的「三身四智」；六祖就爲他解說：

法身、報身、化身，這三身都不離自性本體。

自性彰顯了，就能將分別心涵攝消融，轉化成智慧妙用。

14 三身四智（四部合唱）

自性具三身，發明成四智。不離見聞緣，超然登佛地。

唐朝神龍元年，皇上派遣大臣薛簡，恭請惠能大師入京說法。大師上表稱病辭謝，願在山林終老一生。

薛簡恭敬地向大師求教，六祖為他逐一解答疑難，破除他二元相對的觀念，並且解說不生不滅的真義。薛簡又懇求大師開示法要，大師說：

若想明白心法要旨，

只要對善惡、得失、一切相對的見解，都不去思量；

自然就會悟入清淨心體，獲得真實的受用。

薛簡蒙受指示，豁然醒悟。回到京城，將六祖法語，表奏皇上。皇上滿心歡喜，立刻頒下詔書，讚揚大師的殊勝功德；並下令韶州刺史，在大師的新州故居，修築寺廟，賜名「國恩寺」。

第四樂章　慧日常在　永照人間

唐玄宗先天二年，七十六歲的惠能大師，仍然住持曹溪寶林寺。這年七月一日，他對徒眾說：

「今年八月，我將離開世間；若有疑難，趕快來問」。各人聽了，忍不住傷心涕泣。六祖安慰弟子的語氣，仍舊像往日一樣祥和：

15 開花結果（男聲齊唱，四部合唱）

（達摩祖師遺訓）

吾本來茲土，傳法救迷情；一花開五葉，結果自然成。

（惠能六祖偈語）

心地含諸種，普雨悉皆萌；頓悟花情已，菩提果自成。

七月八日那天，六祖又督促弟子們說：「葉落歸根，我想回新州去，快爲我準備船隻吧！」

徒眾苦苦挽留，六祖却安祥地說：

我的心，已經超越了生死的執着。

如果你們知道我的去處，就不該悲傷哭泣了。

依據達摩祖師傳授的偈語，衣鉢不必再傳。

心法的傳承，只要依照我的法門要旨修行，就必能獲得菩提正覺，成就微妙佛果。

諸佛出世，尚且要示現涅槃。

有生就有死，有來必有去；

這是大自然的規律，你們又何必悲傷呢！

於是，六祖惠能回到了新州國恩寺。

八月三日，大師請弟子們就座，與各人一一道別。

弟子法海請問：「師父可有教言留下，讓後代迷失的眾生，得見佛性？」六祖答：

若能認識眾生生命的本質，原本清淨，就可見到真實的佛性。

自性若悟，眾生是佛；自性若迷，佛是眾生。

16 心自有佛（四部合唱）

欲求見佛，但識眾生。我心自有佛，自佛是真佛。

經文中記載：心生則種種法生，心滅則種種法滅。能夠自見本心，就能遠離生滅，成就佛道。

佛與魔的差別，只在正與邪；去邪行正，就可變魔成佛。現在，請聽這首偈語，「自性真佛」：

17 自性眞佛 (四部合唱)

眞如自性是眞佛，邪見三毒是魔王。邪迷之時魔在舍，正見之時佛在堂。

性中邪見三毒生，即是魔王來住舍。正見自除三毒心，魔變成佛眞無假。

法身報身及化身，三身本來是一身。若向性中能自見，即是成佛菩提因。

大師再一次叮嚀眾弟子：

不要有任何執着，就能保持安祥自在。

遠離二元相對的分別心，

我去了之後，你們必須時時自覺，好好修行；

18 安祥自在 (四部合唱)

兀兀不修善，騰騰不造惡。寂寂斷見聞，蕩蕩心無着。

大師開示完畢，端坐到了三更；忽然開口說道：

我去了！

19 悼歌（四部合唱）

異香滿室，白虹屬地。林木變白，遍地哀聲。

這年十一月，廣大的出家、在家的弟子們，遵照大師的心願，將其坐化的真身以及當年承受的衣鉢，由新州國恩寺，遷回曹溪寶林寺供奉。留待千百年後的人們瞻仰頂禮，激勵修行人的道心，樹立學道者的典範。

六祖門下悟道的弟子們，離開曹溪到各地弘揚正法，救濟眾生的心靈。後代因而開悟的人，為數眾多，不可勝數；終於開展出五家七宗，光芒萬丈的中華禪。後人都把曹溪奉為禪宗的發祥地，有感於惠能大師偉大的殊勝功德，從內心發出了真誠的讚歎與歌頌：

20 讚歌（四部合唱）

應無所住，碓觜生花。本來無物，總欠作家。

黃梅夜半，悞賺袈裟。流傳天下，五葉一花。

（附記）八十四年七月九日下午七時半，安祥合唱團在臺北市社會教育館大堂，演唱「曹溪聖光」清唱劇，並有金剛經摘句與心經的合唱曲：由於全體工作人員和諧合作，成績優異，獲得

全體聽眾的熱烈讚美，許爲造福社會的良好樂教工作，於心竊慰。在會場中，安祥合唱團贈送每一位聽眾以一冊三經合訂本，（金剛經，心經，六祖壇經），並贈各人以心經與各首安祥歌曲之錄音帶一盒。各位嘉賓，皆歡欣地表示謝忱。

校讀後記

一 學海無涯 樂海無涯 程門立雪 黃門立雪

<div style="text-align:right">劉星</div>

棣公年逾八旬，體健德高，猶著述勤奮，創作未輟。在大半生漫長的旅程中，棣公自立立人，孜孜傳教而誨人不倦。棣公不是長老或牧師，他所傳的教是儒教和樂教而不是宗教，所以他常說「如能積福在天，必會善有善報」，而不說「信者得救」這類露骨的話。棣公是音樂家，他就把賢明訓，佛理禪機，唐宋詩詞以及現代人的心聲譜曲詠唱，期能深植人心，傳誦廣遠；棣公是教育家，他就把教義化成另一種含蓄而有感情，同時更有力量的說法來引導群眾，使眾人欣然景從，樂於接受而勇於實行。

棣公在敘述往事的時候，念念未忘那個可憐的瘋癲病童：大概是在貧窮而落後的中國，像這樣不幸的苦命孩子到處皆有吧！衆人奈何吝於舉手之勞而不肯施以援手呢？有一等佛心，固是菩薩心腸；但知而不行，終是因循苟且，一念之間怯於行善，使幼吾幼徒托空言，人溺己溺流為說辭，不亦憾乎？

瘋癲病童的故事使我想了很久，他可能存在於棣公的心中，而非倦坐在由石龍到東莞的公車

上的梯口之旁，藉由此說明眾人的是非、善惡不分的病態心理已由來有自，固爾急須匡正。

棣公不是說得很清楚嗎，當眾人看見瘋瘋病童，就如見到魔鬼，不勝厭惡，似乎看得見的病容特

別可怕；而眾人聽到病態歌聲，卻似得聞仙樂，無限傾心，似乎聽得到的病聲都很可愛。──是

知有病者非病童也，乃眾人也。病童得救，滿眼淚水，閃耀着晶瑩亮麗，現出重獲新生的喜悅光

芒。問題在於何人來拯救眾人？棣公挺身而出慨乎自任。棣公宣示他的決心，表明他的理念，乃

高聲唱道：「只要是這些病體病聲仍未消滅，處處蔓延，我們就決心不辭勞苦，留在世上，保衛

眾生。憑藉愚公移山的精神，我們必能用同情使人間開遍芬芳花朵，用愛心把世界化做錦繡天堂。」

可是僅憑同情和愛心，尚未能濟事；除此之外，重要的是必須要有仙丹妙藥和精湛的醫術始

能克奏膚功。棣公因在民國四十六年毅然赴歐尋泉，在羅馬苦修六年，經卡爾都祺和馬各拉等名

師教導指點，棣公圓熟純通，技藝大增，遂能虎而生翼，練成點金之指。於民國五十二年返港後

乃能和諧樂壇，與韋瀚章，林聲翕等大師携手並進，偕費明儀團長，胡德儁校長等名

家大步向前。在創作、演出、教育等各方面皆成果豐碩，朝氣蓬勃，欣欣向榮，呈現一片盎然生

機，展露無限愉悅喜氣，已非抗戰前在黑水濠邊，無知的村民們以落後的方法捕魚的情形了。

棣公於民國四十六年赴羅馬潛修六年，是棣公一生的轉捩點；三十年後，棣公於民國七十六

年自香港遷來高雄定居，也是棣公一生中的轉捩點。可惜這些過程消耗了棣公大半生的寶貴歲月。

當棣公擇棲港都，蒞止高雄時，已屆七十六高齡了。且喜老天爺特別眷顧，逝者如斯而棣公駐顏

有術，三十年後棣公自香港來高雄時和三十年前棣公由香港去羅馬時同樣的身輕體健，神清氣爽。

昔日棣公常慨嘆勢單力孤，樂教路上崎嶇多艱，難以實現夙願宿志：在痲瘋病童章內棣公慨乎言之的說：「我真盼望能有孫悟空的本領，拔一撮毫毛，喝一聲變，立刻可以化為千千萬萬個優秀的音樂老師，遍赴各地，把眾人的歌唱技術改好，使全國同胞都能唱出健康壯麗的歌聲，歌頌中華民族的浩然正氣。」民國五十二年，棣公自歐返港後，即投入各項實際工作，團結樂壇，調和鼎鼐，在短期內即呈現蓬勃景象，使香港藝文水準大為提升，耳目一新；而棣公此次返國定居，蒞降高雄，實乃國家之福，高雄之幸也。

正是所謂「今因棣公臨，群珠得凝聚，洗昔沙漠謐，頓現盎然趣」（李志衡作「迎棣公」）棣公蒞高即產生影響，發生作用，團結了眾人，提升了層次，展現了曙光，帶來了歡樂。正如棣公勉勵臺北安祥合唱團所說的：開始是秉持着「己樂樂人，己正正人」的善意，終於能完成了「己立立人，己達達人」的境界。

是知一位偉人的成功與成就，端在於後天的努力也。在海濱偶然拾得美麗貝殼的比喻，乃是棣公的自謙，殊不知這是歷經了多少歲月，耗費了多少心血，就是說棣公徜徉於海濱，為了細心尋覓，曾經下過多少功夫？為了戰勝自己，戰勝環境，戰勝困難，曾繞着城牆的四週不停的跑，而苦於找不到入口，於是靜坐在黑夜之中，努力睜大雙眼，希求能看到光亮。就這樣，使自己能忍受最大的痛苦，通過最艱難的險阻，在羅馬苦修了六年，像蛄蛇脫皮那樣，新生再新生，突破

再突破，棣公始能修成正果。但這實在是經歷千錘百鍊，得來不易啊！若說在海濱檢貝殼，為何棣公所撿到的獨多呢？為秦孝儀的「蔣公紀念歌」譜曲，因為急着使用，徹夜而竟事。但為鍾梅音的「遺忘」譜曲，為了想通如何表現「口言遺忘，而心難遺忘」，苦思了六年方始落筆。「歸不得故鄉」是美麗淒其的小音階的示範展示，但田園已蕪而鐵蹄遍佈，是何等的悽愴。「杜鵑花」中鄉下姑娘的情郎衛國慷慨捐軀，為了安慰那可憐的姑娘，棣公特意用音符擦乾她的眼淚，把這首歌曲寫得輕鬆活潑一些。這些都是棣公的智慧和慈祥處。在抗戰期中為保國抗敵而勇敢犧牲的熱血青年何止千萬，而每位死者都有雙親配偶和子女，不要在表面上把「杜鵑花」看成是一首愛國歌曲，而它實是一位愛國的音樂家在向英勇的國軍將士致敬行禮。

一千多年前，初唐的學者玄奘，自印度引進佛經，加以翻譯和整理；一千多年後的今天，棣公將佛經加以譜曲，以現代技巧予以音樂化，使之可以詠唱，以音樂妝點金身，使佛光普照廣被。好似當年唐僧取經，都只是單槍匹馬，孤軍奮戰。為譜金剛，為譜曹溪，宛如面對達摩惠能，神交古人，渾然忘我；為了能檢到美麗貝殼，是多麼的辛苦啊。鄭板橋有言，「精神專一，奮苦數十年，神將相之，鬼將告之，人將啓之，物將發之」而棣公正是如此，怎麼可以說是偶然拾得的呢。

針從何來？鐵杵磨得。磨者何人？棣公是也。我等實應見針亦見鐵杵。學海無涯，樂海無涯，願吾儕能自強不息；程門立雪，黃門立雪，心中實充滿感激。

樂海無涯 人間有愛

何照清

以往讀偉人傳記，在無限欽仰之餘，總覺得完美典範的背後，多少有一些善意的神化。而當

有一天，一種偉大的行誼風範，竟真實親切地出現眼前；那種感動、驚喜、以及對生命的鼓舞，

直湧心頭，此時唯有憾恨自己的詞窮語拙，不能將感恩的心情表達於萬一了。

於是，當我捧讀「樂海無涯」一書手稿時，一顆心仍是感動莫名，直問自己是怎樣的因緣，

讓我有幸承擔起校讀的工作；然而，在這位去年獲頒文化界最高榮譽「文化獎章」的得主、人人

景仰的大師面前，渺小的我，只不過是萬丈光明中的一點小螢火罷了！

也曾以為萬丈光明遙不可及，宛如天上星辰，只可遠觀、崇拜、讚歎！其實這幾年來，有幸

親炙黃教授風範，才深刻體認到大師的偉大，根本就是落實在樸質無華的民間。因此，假如你用

音樂家、作曲家、演奏家、教育家、文學家、哲學家……等美稱加諸黃教授身上時，他通常不會

承認，反而謙遜地說：「我只是一個忠誠的音樂教育工作者而已。」（見「樂花朵朵遍地開」）

然而，當一個人可以用一生的歲月，忠誠專一地奉獻於樂教工作時，那我們除了用「偉大」

來形容之外，還能有更好的詞彙嗎？

只不過，完成大師的風格，中間的艱難困苦可想而知。歷史寫得很清楚，像莫札特、舒伯特那樣早熟的天才，畢竟太少；大部份偉大崇高的音樂心靈，還是通過對生命的不斷咀嚼、反覆鍛鍊而來。這一點，在黃教授身上更加可以具體印證。也許是上天有意的安排，黃教授隨着新時代的降臨來到人間；或許更是上天有意的安排，接下來的歲月，竟是充滿連串的磨練。當別家少年正徜徉於溫馨的呵護之時，黃教授在童年歲月裡，却已歷經父親早逝的折磨、家鄉兵燹的打擊，以致必須承受寄人籬下的委屈……，這在在足以令人灰心喪志的境遇，不但沒有使黃教授向命運低頭，却無形中成為鍛鍊偉大生命的助力。極幸運地，黃教授藉由眞摯的赤子心、質樸的性靈，以及堅強的毅力，清淨無染地闖過這數道人生的大關卡，終於成就了從容淡泊、與世無爭的品格。

誰會想到當年的「孤獨鬼」、「古老石山」，竟成了日後深受大衆愛戴的音樂大呢！

提到大師的音樂天賦，是在小學即已啓蒙。當黃教授幼小心靈，看到小朋友們聚唱新歌，便不自覺地跟着唱和，隨之體認到音樂節奏的動力，可以這麼具有生命；而與衆樂樂，又是多麼和諧愉悅。因此到了民國二十年時，在音樂環境尚未健全的情況下，黃教授便已暗自誓願，將以音樂作為教育工具。寄住校舍時，苦無鋼琴使用，但為了磨練各項音樂技術，只好在衣箱上繪製一張鍵盤圖表，苦苦練習，宿舍中的同學們看了都嬉笑不已。（見「生命的歷程——掙扎求存的往事」）然而在嬉笑的背後，却有着鮮為人知的辛酸淚痕。大師為達成志向，堅韌的毅力，一次又一次出

現在艱辛的生命歷程中，勇敢地突破險阻難關，令人在展讀文稿之際，爲之辛酸；更爲其堅強的毅力，讚佩不已。

從此以後，「樂教」，成了黃教授一生的神聖使命；就這樣，奉獻了一生的歲月，投注了一生的心血。細細尋繹大師一生的行誼及作品，皆可溯自「樂教」這個生命主題。

從一開始，大師的樂教工作，就與苦難的中國、苦難的時代、苦難的衆生緊密結合。他跋涉山川、深入民間、無一日不在爲樂教奔波、爲大衆譜曲；深刻地體會到「衆人的需要」、「環境的需要」；這些字眼，不斷地在黃教授的生命歷程中出現。那麼，究竟是什麼樣的動力，支撐着大師持久不懈的努力？在他從容慈藹的神情中，流露的是一份對人間的大愛。

於是我們看到，青年的黃教授，站在佛山小鎮的黑水濠邊，在衆人嬉笑熱鬧的場合中，獨自憂心地設計着，如何提升國民教育、如何提升大衆音樂——

於是我們看到，青年的黃教授，在悲憫瘋病童的同時，卻也憂心地設想着，如何改善各種病態的唱法——

於是我們看到，青年的黃教授，在緊急疏散的日子裡，仍不停地處處演講、奏曲，以提升樂教風氣——

於是我們又看到，青年的黃教授，在炮火隆隆的戰地裡，譜唱着「杜鵑花」、「月光曲」、「良口烽煙曲」、「我家在廣州」、「歸不得故鄉」……，使百姓在無情烽火中，有個溫暖的依靠——

此後，跋涉山川、深入民間，成為黃教授生命中最常見的事情，為的就是堅持那份「音樂是屬於大眾」的理念。後來，這種深入民間、了解實況的紮實經驗，便成為黃教授出國進修之前，最佳而且必要的準備。他從中看到了啟示：「至少，使我不致離棄大眾而亂唱高調。」（見「生命歷程——掙扎求存的往事」）能在逆境中保有希望，化煩惱為菩提智慧，我想，這就是最高的生活藝術了。

當然，黃教授的足跡不只是在民間罷了！那只是半邊的動力，而有另外半邊則來自中國古籍文獻。黃教授總覺得樂教工作的推動，其實也就是中國儒、釋、道、三家生命智慧的圓滿結合。長久以來對古文的精研、對詩詞的熱愛，這些優渥的條件，對大師日後的創作，無論是歌曲，或樂教文章，都有着極深刻的影響——他從古書的朗誦中，體會到節奏的飄逸；從詩詞的音韻中，品嘗出意境的優美；從經典的哲理中，親炙了聖哲的心靈。所以當走過「同是天涯淪落人，相逢何必曾相識」的感懷後，譜出了瑰麗優美的「琵琶行」；在宛轉悠揚的鳥鳴聲中，譜就了感傷卻灑脫的「傷別離」；更有優雅動聽的「聽董大彈胡笳弄」，描繪出詩人心中的深厚情懷，這些都是例證朗誦與歌唱、詩樂合一的精品；而秋花秋蝶、懷遠、秋夕、輕笑、遺忘……也都是榮耀古今詩人，膾炙人口的名曲；希望借着音樂的助力，讓大家乘着詩樂的翅膀，更容易地進入詩人的心境，引領大眾多讀詩詞，進而欣賞中國詩詞的優美；因此，更圓滿的說法是，黃教授的樂教工作，已融合了溫柔敦厚的中國傳統詩教。

正因爲是從中國古代經典中擷取性靈精華，所以黃教授除了在音樂上流露出優雅平和的意境，他的文章也在平實之中蘊涵着雋永天真。如「包藥紙」、「穿新衣」、「友愛月刊」等童年記事，令人在莞爾之餘，也感染到那份純眞的童心。而就在字裡行間，很容易地感受到那行雲流水的運筆方式；細膩生動的描繪，鮮活的人物性格、以及引人入勝的情節，令人讀來有如身歷其境；因此，就算我們不以音樂家美稱黃教授，說他爲傑出的文學家也毫不爲過。

原以爲歷經人世悲歡、慣見秋月春風的黃教授，已臻太上忘情、無住生心之境；然而在內斂質樸的文字中，我竟讀到了許多眞摯感人的深情。那是在抗戰勝利，告別慈藹的長者之時，大師罕見的淚水，終於奪眶而出：「我自從幼年喪父，一生都未曾領受過父愛的溫馨；忽然得逢如此濃郁的親情，一時使我悲喜交集，眞想痛哭一場！……轎侍起程了，他揮手送行，眼眶裡有水光閃耀。在初冬微冷的晨光中，我內心悚然震撼，眼中禁不住突然迸出兩行感恩的熱淚。」（見「在緊急疏散的日子裡──恩深如海」）。優美的文筆，描繪出動人深情的畫面，字字讀來，感人肺腑、深烙心田。

所以，我們能不以文學家美稱黃教授嗎？能不以偉大的音樂家來讚譽他嗎？縱使黃教授仍一意謙遜地說自己只是一個樂教工作者，但社會國家所贈予的榮譽，卻早已不斷湧進來：一九六二年教育部文藝獎、一九六七年中山文藝獎、一九六八年華僑創作獎、一九八二年中國文藝協會榮譽獎、一九八三年國家特別貢獻獎、一九八四年國防部埔光金像獎、國軍文藝獎……乃至去年的

最高榮譽文化獎章，這些都已彌足說明奠定黃教授「大師」的地位。

孟子說：「天將降大任於是人也，必先苦其心志、勞其筋骨、餓其體膚、空乏其身、行拂亂其所為；所以動心忍性，增益其所不能。」這不就是大師一生的最佳寫照嗎？由於悲天憫人的大愛，支撐着他持久不懈的努力創作，關懷大眾，推展樂教。大師積福在天，終得善果；雖淡泊名利、超然物外，成就却倍受肯定。老子說得好先「聖人不積，既以為人己愈有，既以予人己愈多。」正如大師的譜曲，先有虔敬之心，方纔下筆；因為來自心靈，所以深入人心，作品深受大眾喜愛、傳唱、讚歎！然而大師却功成不居，謙沖地說：「這是海灘檢貝、聖哲所賜，並非一己之功。」因此，我更加肯定，偉大的作品，實源自偉大的心靈與超凡的品格。

清唱劇「曹溪聖光」首演當天，正午時份，黃教授由高雄搭乘火車，親赴臺北社教館：一到會場，即先至後臺為團員鼓勵打氣。演出完畢，我們還來不及向黃教授表達內心的感恩，他已悄悄地飄然遠去，又風塵僕僕地，趕搭夜車返回高雄。我嘗想，長途困頓的車程，年青人尙覺辛苦，更何況年逾八旬的長者。終於，我明白了，這一生豐碩成就的背後，竟是一份多麼堅強的毅力。

當火車緩緩啓動，列車在眼前疾駛而過。剎那間，我彷彿看到車廂內坐的，並不是今日年逾八旬的大師，而是昔日年方弱冠的青年──那位六十多年前為學習音樂，滿懷理想而突破萬難、不辭艱辛地奔走於廣州、香港之間的青年。雖然韶華易逝，滄海桑田，無情的歲月已將英挺秀氣轉換為白髮慈藹，然而那顆對音樂、對教育、對人類燃然熱誠的大愛，依舊鮮活、依舊濃郁！

遠望着火車在黑暗中消逝。這一次，不再輕易落淚；而試着努力從大師堅毅挺勁、睿智卓絕的風骨裡，學習如何在苦痛中獲得啓示，從逆境中看到希望。由大師清明淡泊、超然物外的襟懷裡，學習欣賞人生的每一場風雨順逆，每一回離合悲歡。

拜讀「樂海無涯」一書的手稿，我已數不清讀了多少遍；只覺得每在困頓之時，他總能帶給我許多的精神力量；而黃教授的生命對我而言，也絕非一句感謝可以帶過。我只能虔誠地替世人祈禱：願黃教授永遠安康，幸福無疆，爲人間點亮一盞永恒的明燈。縱使樂海廣闊無涯，難見彼岸，因爲有一盞祥和、慈藹的明燈指引着，我們定將和諧團結，遍航樂海……

　　用同情使人間開遍芬芳花朶，

　　用愛心把世界化作錦繡天堂。

滄海美術叢書

書名	著者	
增訂弘一大師新譜	林子青	編著
精忠岳飛傳	李安	著
張公難先之生平	李飛鵬	著
唐玄奘三藏傳史彙編	釋光中	著
一顆永不殞落的巨星	釋光中	著
新亞遺鐸	錢穆	著
困勉強狷八十年	陶百川	著
困強回憶又十年	陶百川	著
我的創造・倡建與服務	陳立夫	著
我生之旅	方治	著

語文類

書名	著者	
文學與音律	謝雲飛	著
中國文字學	潘重規	著
中國聲韻學	潘重規、陳紹棠	著
詩經研讀指導	裴普賢	著
莊子及其文學	黃錦鋐	著
離騷九歌九章淺釋	繆天華	著
陶淵明評論	李辰冬	著
鍾嶸詩歌美學	羅立乾	著
杜甫作品繫年	李辰冬	著
唐宋詩詞選——詩選之部	巴壺天	編著
唐宋詩詞選——詞選之部	巴壺天	編著
清眞詞研究	王支洪	著
苕華詞與人間詞話述評	王宗樂	著
元曲六大家	應裕康、王忠林	著
四說論叢	羅盤	著
漢賦史論	簡宗梧	著
紅樓夢的文學價值	羅德湛	著
紅樓夢與中華文化	周汝昌	著
紅樓夢研究	王關仕	著
中國文學論叢	錢穆	著
牛李黨爭與唐代文學	傅錫壬	著
迦陵談詩二集	葉嘉瑩	著
翻譯散論	張振玉	著
西洋兒童文學史	葉詠琍	著

滄海叢刊書目 （一）

國學類

— 1 —